U0068609

跨界劇場‧人

林乃文 著

之前 什麼是劇場？

　　這本書中所敘述的劇場人、劇場事集中於二〇〇三年到二〇〇四年，可說是缺乏綿密計畫下的城市漫遊記。著眼點既然是時間的橫切面，來龍去脈就交待得少。因而在此，我覺得有必要介紹向讀者簡要介紹一下台灣小劇場的背景，同時希望這本書對非小劇場界的讀者一樣有趣。

　　八〇年代興起的小劇場運動，是台灣戲劇史上最青春、激越、飛揚蹈厲的一頁。這波運動以二、三十歲知識青年為主，與民國以來模仿西方寫實系統的「話劇」，分道揚鑣，展現迥然不同的形式和內在思維。

　　形式上，小劇場多為黑盒子式空間，約莫三百座位以下的小型演出場；意涵上，則有意識地悖逆傳統與主流，標舉前衛、創新、實驗的叛逆精神。依鍾明德、鴻鴻等學者的分法，一九八〇到八五年，稱「第一代」小劇場，以蘭陵劇坊和「實驗劇展」為誕生腹地，以《荷珠新配》為代表，參與者包括金士傑、卓明、李國修、賴聲川、劉靜敏、黃承晃、馬汀尼、林原上、杜可風，蔡明亮（不要懷疑就是後來拍電影名揚國際的蔡明亮）……；很多成為後來台灣「主流」劇團的掌舵者。

一九八六起，與解嚴前後的社會脈動同步，劇團如雨後春筍般萌芽，許多包括環墟、河左岸、臨界點，等等由大學生匯集而成為「第二代」小劇場。他們一起手便對政治議題表現出強烈關心，無論國家體制、儒家價值、性別意識等均提出強烈批判，在形式上也反抗語言邏輯，張揚傳統教育裡備遭壓抑的肢體。

　　隨著政治狂熱退燒，官方文化機構態度也鬆動軟化，九〇年代劇場回歸美學的開發與深化，稱為「第三代」小劇場。馬森則主張直接以八〇到九〇年代為小劇場第一代，九〇起為小劇場第二代。大體前者以衝倒體制為任、政治社會主張昂揚；後者政治色彩淡化，對劇場本身的藝術性或娛樂性越來越關注。

　　越過世紀末，21世紀的台灣劇場呈現什麼樣的特色和風景？

　　當代尚在發生當中。這本書並非為「歷史定位」而寫，而是我為雜誌媒體觀察、採訪留下的紀錄。在整理二〇〇三年到二〇〇四年間的採談文字時我發現，那時我特別留意非大眾媒體焦點的人物，而他們不拘泥傳統分類，或多或少都與跨界劇場有關。當我描寫他們的時候，除了看戲，也看人，看他們對人生的抉擇，所依為何？筆調也是跨界的——跨界於專業與通俗之間。

　　於是最後這本書就被定名為《跨界劇場‧人》。您可以看成劇場的故事，也可以看成一群勇於造夢者的故事。

目錄

輯二：從華山藝文特區到華山文化創意產業園區

華山後記

關於跨界

輯一

小劇場青年特寫

劇場中的聲音

　　傳統稱為劇場配樂或音效設計，在跨界劇場往往由獨立音樂家擔任。音樂家不只在劇中創作音樂，他們決定劇場中所有的聲音，決定整場表演的氛圍和聽覺性格。

　　戲劇是門綜合藝術。訴諸聽覺、視覺、語言……各類感官作用，加上思維推理，綜合成為複雜的「戲劇經驗」。最近劇場藝術的趨勢，不將各部分割開來解決，而是將其相加；也就是說，音樂、舞蹈、裝置藝術、服裝設計……等等，不視為隸屬劇場大項裡的分工，而是可以獨立存在的藝術。由專門領域的藝術家，跨領域合作，呈現兼容並蓄具強烈現場感染力的整體「劇場」。

　　在新觀念下，劇場是各類藝術家的集合場。或許有人問：劇場藝術可以帶動各純藝術的蓬勃嗎？或者反過來各領域藝術人才的成熟、增進了劇場藝術的可看性？這就像雞生蛋、蛋生雞之類的問題。但劇場藝術，因

為各類純藝術工作者的加入而豐富，卻是百分之百可以肯定。

　　一念既動，筆者立即飛車造訪幾位年輕、活躍於劇場的音樂工作者。他們經常躲在劇場後面的後面，設計一齣戲裡除了演員說話之外的所有聲音，或率然讓聲音成為戲劇的主角。

音樂頑童——陳揚

　　展開陳揚的音樂履歷：民族音樂《歡樂中國節》作曲人（1983年金鼎獎最佳歌曲獎、演奏獎）、本土電影《桂花巷》、《魯冰花》配樂（分別得1987年、1989年金馬獎最佳電影插曲獎），電影音樂專輯《客途秋恨》、《戀戀風塵》製作人（分別得到1991、1993年金曲獎），製作過流行音樂——孟庭葦、許景淳、鳳飛飛等歌手專輯，製作過演奏專輯，同時也為藝術團體作曲：朱宗慶打擊樂團《螢火》、《狂想，狂響》、《風鈴》音樂劇，太古踏舞團《大神祭》，綠光劇團《領帶與高跟

露出「頑童」表情的陳揚

鞋》，無垢舞團《醮》，舞蹈空間的
《東風乍現》、《再現東風》、《三探
東風》……，套句俗話真是「族繁不及
備載」。頂著如此喧赫的創作經歷，跨
越這麼多種音樂領域和類型，我親眼見
到的卻是一個露出頑童表情的人，好像
肚子裡還裝著一個小孩，不斷歡唱著：
好玩！好玩！好好玩！

朋友畫工作中的陳揚

　　戲劇的英文叫「play——玩」，
陳揚這頑童自然不錯過「玩」劇場。
1994年是本土音樂劇熱潮的啟蒙年，
那年綠光劇團推出表現上班族生態的歌
舞劇《領帶與高跟鞋》，獲得空前熱烈
票房，隔年果陀劇團推出外國經典改編
歌舞劇《西哈諾》，從此兩大劇團展開
以歌舞劇為主軸的演出路線。陳揚，正
是《領帶與高跟鞋》中的音樂靈魂。

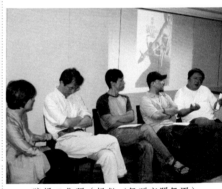

陳揚工作照（提供／舞蹈空間舞團）

　　其實陳揚這個音樂人，對戲特別有
一番「癮」，他甚至下海「粉墨登場」
過。1993年參與朱宗慶打擊樂團於國
家戲劇院演出《狂想，狂響》扮演小丑
一角，94年在紙風車兒童劇團《太陽
王國歷險記》扮演國王，並在朱宗慶打

擊樂團的《夢；風鈴 2》其中扮演精靈。

他說音樂有性格，人也有性格，有時候從演員的咬字和發聲就能聽出該是什麼樣的音樂。陳揚陸續擔任綠光《都是當兵惹的禍》、《結婚；結昏》、《同學會》、《黑道真命苦》（2000），兒童劇團紙風車《武松打虎》、《白蛇傳》，以及春禾劇團《歡喜鴛鴦樓》（2001）的作曲。陳揚曲子做得多，戲也看得多，算是音樂界的一名「戲精」。

另一方面，在非洲鼓團體「西非部落」中你也可以看到陳揚滾圓如鼓的身影，也在林秀偉充滿原始色彩的舞蹈作品《大神祭》、《詩與花的對話》中，伴奏律動，探索向原始的節奏。這時陳揚聽見的已經不是演員聲音或性格裡的音樂，他聽見了與肢體一起呼吸的音樂。

年輕偶劇團「無獨有偶」，近年推出獻給大人看的藝術偶戲如：《我是另一個你自己》、《小小孩》，她們也找上陳揚。這兩齣偶戲都是以抒寫意象見長的性靈小品，沒有語言，完全以偶和人的肢體動作表現情感，而音樂成了全劇氣氛的重要營造者。導演鄭嘉音說，陳揚不是在做「配樂」——配合她要什麼情境作什麼音樂，他是在做戲中另一個獨立的角色——「音樂」，自有骨幹、結構和完整的精神。

有的時候，陳揚甚至希望演員不要「掉進音樂的陷阱」，被音樂的情感或節拍拖著走，而是來跟音樂做對話、抗辯或交叉詰問。有時候他的音樂會進來跟戲劇「插嘴」、「打斷」或「嗆聲」，有時候則加入「煽動」和「催眠」。

陳揚說，他注意的不是劇場裡需要什麼音樂，或做什麼好聽流暢的歌曲出來，而是劇場中該有什麼聲音？怎樣重組成一種特殊聽覺

經驗？哪怕像抽屜開關的聲音、拿起電話的聲音，在陳揚聽來都是重要的聲音素材。在《小小孩》裡，陳揚除了音樂設計和演奏外，還注意到劇場音響輸出的微妙差異，他帶了十幾個喇叭裝在實驗劇場，「玩」起了海浪環場起伏，蛙聲從腳邊響起……等遊戲。陳揚抱著「玩」的心情，沒有什麼不可以嘗試。

　　2003年底，舞蹈空間編舞家楊銘隆、國光劇團導演李小平，和音樂家陳揚，來個現代舞、京劇，和音樂的「跨領域」作品──《再現東風》。身體如何結合聲音，或展現演出角色的特質，對陳揚來說都不是難題，但這回陳揚面對是舞者，舞者習慣用身體而不開口，聲音

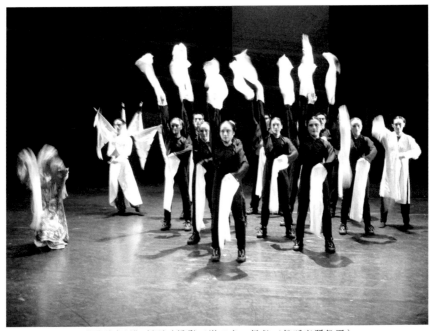

《再現東風》劇照（攝影／謝三泰，提供／舞蹈空間舞團）

《三探東風》劇照（攝影／謝三泰，提供／舞蹈空間舞團）

簡直是舞者的「罩門」，叫他們如何「發聲」？還有平劇演員，要是沒有了文武場伴奏、沒有二黃流水，那要怎麼唱？

但陳揚說了一個耐人尋味的比喻，他說編舞家著眼的是該控制什麼，導演看的是可以失去什麼，而他做音樂的是替這一切描繪出範圍和邊界。他擠著眼睛跟我說：「音樂跟舞蹈、戲劇，跟你現在使用的文字有什麼不一樣？不都是溝通嘛！」我原本想「跨領域」是個新障礙，或至少是個新挑戰，但在陳揚的字典裡本來就找不到「領域」兩個字，好像這些都是外人假想中的框框。靈魂在溝通時，本來就不必介意工具……。

說著說著，頑童突然收起笑容，正色說：「素材越多，就越要集中在要表現的東西上。」他說真正重要的東西是人性、靈性、慾望、無我、寂寞或空虛……。把幾位不同領域藝術家結合在一起的，但要表現的無非還是這些東西。

　　陳揚承認自己是個努力讓自己快樂的人。他強調以放鬆的心情來創作，然而他態度是神聖的，因為「溝通是一件神聖的事」，他突如神來這一句，然後看看時間，開始坐不安穩，嚷嚷吃東西的時間到了。他住的巷子是台北東區有名的小吃集中地，誰來找陳揚都注定一路聞香而至。

　　「無獨有偶」團長鄭嘉音說：陳揚的case極多，極忙碌，為了讓她們的戲「攻佔」陳揚心中的重要區域，每次邀陳揚商談音樂進度，總不忘以美食為餌：「陳揚大哥，我知道有什麼地方有好吃的，下次一起去吃好不好？下次記得要交第X場的音樂喔……。」

詩人看世界的角度——陳建騏

<div style="float:right">

在音樂劇《幸運兒》場邊的陳建騏

</div>

　　我想記得夏天午後的暴雨
　　雨的形狀
　　我想記得黃昏的光
　　光裡的灰塵在飛揚
　　我會想念卡夫卡
　　照片裡他那麼倔強
　　……
　　一條發光的公路兩邊都是梧桐樹
　　地圖上打過記號的城市和一顆清
　　淚般清澈的湖
　　我懷疑我也看過一對翅膀

一頂帽子被一個複雜的腦袋戴過的形狀

節錄自音樂劇《地下鐵》中〈失明前我想記得的47件事情〉
詞：李格弟　曲：陳建騏

　　幾米繪本改編的同名舞台劇《地下鐵》：一開場，乾的游泳池，沒有水，只有一架平台鋼琴，彈鋼琴的是該劇音樂製作──陳建騏。

　　這年陳建騏只有三十一歲，但他的劇場音樂資歷已有十三年，作品包括：莎士米亞的妹妹們劇團《自己的房間》、《666著魔》、《瘋狂場景》，創作社《KiKi漫遊世界》、《記憶相簿》、《地下鐵》和《Click，寶貝儿》等等。他的劇場音樂可以單獨聆賞，製成CD變成表演現場販賣的周邊產品。

　　聽著陳建騏的音樂，我才了解白居易的詩句「大珠小珠落玉盤」為何成為千古絕唱。因為以文字描摹聲音，猶如以馬追鷹，水中撈月，我難以描摹陳建騏的音樂。他音樂旋律優美，塑造的氛圍如詩如夢，讓人一下子陷入內心最柔軟寧靜的地方，而又是非常獨特有識別性的。陳建騏也承認：找他做音樂的劇場人，就是喜歡他音樂的調調，所以他在劇場中可以完全做自己的音樂。最巧的是，找他合作的導演如魏瑛娟、黎煥雄，都是特別鍾愛詩的劇場導演，黎煥雄本身更是一位詩人。

　　陳建騏從高中、大學時就參加學校話劇社，所以做劇場配樂，他一點兒都不陌生，但直到莎妹的《666著魔》，他才發現一種無限自由的創作空間。《666著魔》是一齣無劇本的肢體劇場，無情節、

無確定的節奏、無確立的角色，只有一種感覺叫做著魔。正因為空間近乎無限大，陳建騏創作力天馬行空。他利用巴哈的對位法，右手天使，左手惡魔，彈出截然不同調性樂器旋律行走、交錯、對峙、分合……，表現人在著魔時理智和熱情的糾葛，帶有一種致命魅力的美麗……。

至於做音樂劇那又是另一種經驗。《地下鐵》中結合了幾米繪本、黎煥雄導演、陳綺貞、范植偉、黃心心、吳恩琪等歌星演員，加上王孟超的舞台、蔣文慈的服裝，詩人李格弟（夏宇）作詞，可說是夢幻組合。一開始陳建騏很緊張地思考：台灣的歌（舞）劇是什麼？《歌劇魅影》？《香格里拉》？但他很快發現黎煥雄式的「地下鐵」，與其說是故事，更像是片段畫面的組合，彷彿詩的音樂形式：亂裂、漂浮，宣傳人員給了這劇饒富創意的定位：「卡夫卡式的音樂劇場」。陳建騏再一次無中生有，不過這次還要加上統籌的能力，因為這齣戲的歌包括從李格弟、李端嫻從香港寄來的詞曲創作，黎煥雄本人的文字創作，何山、林暐哲的音樂創作，等拿齊譜子之後演員才要開始練唱……。

比起百老匯的音樂劇：同一個劇場、同一戲碼連續演幾千幾萬場，整整演一年、兩年、三年，歌手演員一練再練，大家靠這齣戲收入優渥……。客觀條件台灣沒有，主觀來說也並不是「模仿」，而是一種台灣式的音樂劇場。陳建騏說就像是在找全世界只有我們才有的東西，「如果找得出來的話真是太屌了」！

台灣的劇場環境還不能讓劇場音樂創作者以此維生，陳建騏慶幸他還有唱片、廣告音樂等收入來源。他擔任許多知名專輯的編曲，包

括周華健的專輯、蔡依林的「看我七十二變」等等。陳建騏把他的音樂一分為二：商業的、制式的；創作的、自由的。

戲找音樂，音樂也找到了戲。陳建騏喜歡他參與音樂創作的每齣戲，特別是小劇場。找上他的戲，總若合符節他的音樂風格。劇場賦予他的音樂另一個立體的形貌，他的音樂以提示代替對號入座，提供戲的基本調性，無論對劇場導演或音樂創作都是自由。

從陳建騏的音樂和劇場品味，我深深覺得，陳建騏堅持著一種非主流、不滿足現成答案、另類的思考世界的方式，姑且就稱為「詩人看世界的角度」吧。

找到發自靈魂的聲音──謝韻雅

謝韻雅在台灣劇場界絕對不會被錯認，因為她實在太獨特了。圈內人叫她Mia，謝韻雅是台灣極少數以「人聲」作為創作媒介的創作者。遠古時代，

工作中的陳建騏（提供／陳建騏）

謝韻雅（攝影／林聲）

人類或已有吟唱呼嘯、手舞足蹈的本能，但這本能不知怎麼深深被遺忘。當謝韻雅以身體當樂器，即興玩耍出沒有固定旋律線的各類聲響時，立即喚出我們靈魂深處本能的悸動，彷彿為本能而發聲，為靈魂而舞動。劇場導演兼劇評家鴻鴻曾以「隱形的迷人精靈」來形容謝韻雅的聲音。

謝韻雅有個年輕的團「聲動劇場」（a moving sound theatre）——以「聲音」和「動作」為主的兩大元素的創作和表演。「聲動」的演出地點，在大學附近音樂酒吧如柏夏瓦、女巫店，另類「展演場」如華山音樂館、誠品地下層，某程度上顛覆人們對表演空間的想像。「聲動」的表演方式包括音樂、人聲、舞蹈、投影……，自由自在地結合、對話、實驗即興，在「玩耍」中迸發爆發力和能量，也顛覆人們對表演的想像。

在發現人聲可以是音樂之前，謝韻雅只是閒暇時喜歡自己做怪聲音的女孩。她成長自一個沒有任何藝術背景的勞動家庭，跟大部分五、六年級生一樣聽林慧萍、黃鶯鶯的歌長大。她擅長運動，差點進校隊，參加過學校合唱團，功課很好，大學唸的是清大外文系。她一直都以為人生的選項不過幾種，她想像得到的答案範圍就是那麼大——跟一般人沒什麼兩樣。

大學畢業後她進廣告公司，謝韻雅承認自己不適應商業模式的工作，無意中走到附近的雲門舞蹈教室，看到那些隨音樂手舞足蹈的人，她打從心底喜歡，報名後每周一次的舞蹈課成為她生活一大慰藉。當她決定放棄廣告改到蔡瑞月舞蹈工作室做行政時，薪水一萬五，少一半，她還要付房租，但謝韻雅覺得值得，她認為她找到自己

人生的方向。

　　謝韻雅曾全心全意要在舞台上跳舞。Mia回憶當時，舞者的生命短暫，想到自己非科班出身，又年近三十，心裡著急，不顧一切強練，反而加速了折損率。她頻頻在演出前受傷。終於，她決定喊停。改學太極，在緩慢舒伸調息中傾聽自己身體的律動。Mia專心幕後工作，替許多獨立製作團體做行政，2000年拿到國藝會補助出國進修，那時她是以「藝術行政人才」的名義出國。

　　在紐約半年的時間，謝韻雅先由於興趣，在Meredith Monk兩天的密集課程，結交同好組成三人樂團；之後在紐約藝術家Lynn Book舉辦的現場開放的競賽中，Mia即席以奧地利Yodel吟唱為基本發聲形式，加上自己的聲音特色，獲得Lynn Book的賞識得到第一名！比賽的首獎是免費參加Lynn Book的聲音工作坊六個星期。

　　在人才濟濟的紐約，她為何竟脫穎而出？作為一個沒有受過學院訓練的創

Mia 和 Scott Prairie（攝影／林聲）

作者，謝韻雅充分享受紐約藝術環境的
開放──不檢驗創作者背景，只探究其
當下的表現。Mia的潛力和天份，獲得
紐約藝術家毫不保留的激賞，也讓她確
認了自己在聲音創作上的潛力與天份。

　　回國後謝韻雅有很好的藝術行政工
作機會，但這也意味她必須放棄繼續鍛
鍊、表現自己的天賦。經過一再長考，
加上音樂家Scott Prairie從紐約來台灣
不斷鼓勵她，讓她毅然走上這條可能唯
屬於她自己的道路。Scott後來成為韻
雅的親密愛人。自認聲音比語言更能溝
通的她，説得輕描淡寫：「被鼓勵，是
很重要的。」

　　台灣從無人聲的創作傳統，謝韻雅
在人聲創作上沒有師承與流派的壓力，
但也沒有可循的前人之路，只能自己壯
起膽子，邊玩邊摸索。Mia的音樂帶有
民族音樂的質素：中亞、印度、蒙古、
中東、原住民甚至京劇和南管，憑任直
覺和本能自由融合，而當源頭越來越模
糊難辨時，也就是Mia人聲實驗發展出
自我的開始。

謝韻雅，在紅樓演出《聲之動音樂劇場》
（攝影／邱德興）

15

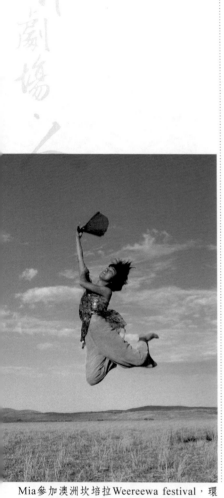

Mia參加澳洲坎培拉Weereewa festival，環境生態與歷史主題，這是在乾掉的湖Lake George中拍攝。（攝影／Elizabeth Dalman）

謝韻雅的聲動美學，與近年來表演藝術將聲音肢體化、肢體有聲化的趨勢若合符節，有時則走得更前衛。但走得太獨特、太超前，有時讓周圍的人跟不上，產生「認同」的困難。像正統劇場或音樂界人士認為她們太自由、不登殿堂；但在大眾娛樂的音樂區域裡，她們又被認為「太藝術化」或「根本就是藝術」。

謝韻雅說，聲音和動作，已經是她的信仰。在基隆海邊長大的她，鍾愛水的意象，她的劇場作品取名《當河流相遇海洋》、《獨木舟》、《河唱》，都與水有關，涓涓潺潺流向大海。她帶領的「聲動劇場」經常巡演海外，在國外，她陌生、異國的表演質地反而被毫不吝惜地讚賞。從劇場音樂工作者的觀點，謝韻雅根本讓聲音成了劇場主角。展望未來的創作方向，她說：之前著重開發聲音的本能，往後，將進一步探索聲音的結構。

從一個毫無藝術背景的孩子，憑感覺尋找，敞開心靈接受，走上自成一格

的藝術之路，謝韻雅為自己的生命闢出蹊徑。從她的創作和表演中，
觀眾可以感受到她追尋自我的真誠和自由。

劇場空間的魔法師

　　傳統稱舞台設計師，但舊名詞越來越難含括新發展之後的內涵和功能，我稱他們為劇場空間的魔法師。

　　在劇本上，「舞台設計」的部分通常只佔一行字——即所謂的限於技術面，如「舞台指示」。而一般觀眾對舞台設計的評語大多「多壯觀的舞台啊！」、「多漂亮的布景啊！」——但這是以往。

　　十九世紀歌劇大師華格納（Richard Wagner）曾提出「總體劇場」的概念——劇場各部位各自是獨立的藝術形式——這番理念到二十一世紀被實踐得更徹底，樣貌更為豐富。如同現代建築認為空間形塑居住者的行為，舞台設計決定表演發生的空間，也對表演行為產生關鍵性的影響。

　　我採訪了三位年輕的台灣劇場精英，年齡皆三十到四十之間，有觀念，有實績，都是國內舞台設計界的佼佼者。從這三個劇場

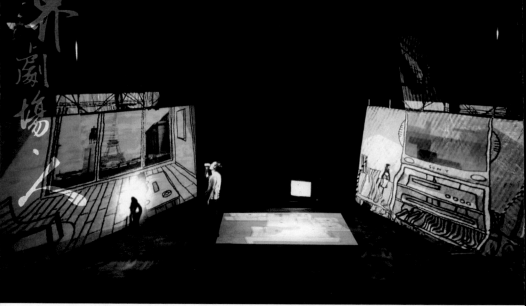

《Zodiac》：21世紀的家庭場景

空間的創造者身上，不但體現劇場設計的重要性，另外也透露台灣劇場的新趨勢。

一提到「敘事空間」人們就想到他——黃怡儒

倫敦聖馬汀藝術暨設計學院敘事空間碩士（MA SCENOGRAPHY）的黃怡儒，才三十出頭，但在國內幾乎一提到「敘事空間」就想到他。他的舞台設計不但讓人一新耳目，創作概念也相當不同於傳統。

黃怡儒認為台灣的舞台設計史上，聶光炎等大師是個分水嶺——他讓台灣戲劇界開始看見設計的專業地位，從而建構台灣設計劇場的環境——但也差不多該有第二個分水嶺時代來臨了。

「敘事空間」和傳統「舞台設計」有何不同？黃怡儒扼要地説：

「敘事在空間中發生，隨時間推前，全
部相加在一起構成一個藝術。」作為劇
場空間的設計者，他看見的不是怎樣把
設計堆上舞台，而是關注故事發生的空
間所在，因此舉凡舞台、影像、燈光、
裝置……等等，都是敘事空間的範圍。
黃怡儒除了1999年在倫敦聖馬汀修習
敘事空間，2000年還到布拉格DAMU
修習歌劇設計，2001年到蘇黎士修習
影像，成為全方位的空間敘事高手。

黃怡儒，他挑選了我拍得最模糊的一張

　　但黃怡儒的設計實務經歷，早在
他學位完成回台灣之前已起跑。他非
科班出身，讀的是農業經濟，參加大
學話劇社，最初願望只是希望大學畢
業以前「至少」設計一齣劇，然而這部
「至少」，卻獲得當年社會全國戲劇比
賽（《非關男女》，現在大專院校間已經停辦
這種比賽）燈光設計第一名。那年他十九
歲。

　　之後他連續作為兩屆「台大藝術
季」的策展人，並擔任導演鴻鴻《三橘
之戀》、《人間喜劇》的電影美術。
98年英國劇場設計耆老羅夫·可泰（

電影《三橘之戀》（提供／光助大房）

Ralph Koltai）的作品到台灣展覽，可泰本人也應邀來台。許多年輕設計者趁機將自己的作品面呈大師指點，可泰看了黃怡儒的設計，就問他有無深造的意願？本已申請到耶魯的黃怡儒立刻轉道到倫敦，成為可泰當年唯一在台灣收的門下弟子。

　　赴英倫以前，他隨獨立製片《三橘之戀》參加威尼斯影展，記者會上來自世界各國的上百隻麥克風、燈光、攝影機一齊向發言者瞄準射擊的情形，大大搖撼才二十五歲極年輕的他。他表面流暢地回答記者問題，卻在心裡暗暗問著自己：然後呢？掌聲響過以後呢？接下來的我要做什麼？

　　在那之前，黃怡儒夢想攀上設計界的巔峰，成為像羅夫・可泰（Ralph Koltai）、史瓦波達（Josef Svoboda）等一代大師，發前人所未有的創見，對當代設計發展有重大的影響。但是經過那次鎂光燈震撼之後，他的夢想變得平實、簡單：不斷做自己滿意的東西出來。黃怡儒說：「大家做他們開心的事情就好了，我幹嘛影響他們？就算不斷有

人抄襲我的作品，但我還是一直很開心做我的作品。」

　　2000年他在布拉格勇奪《Constanza E Forcezza》歌劇舞台設計比賽首獎。回國後「重新出道」的黃怡儒密集工作，替「創作社」、「世紀當代舞團」、「莎士比亞的妹妹們」——這些歷史並不悠久、創作企圖卻勃勃的劇團、舞團——設計過多齣作品。空間從兩廳院的音樂廳、戲劇廳、實驗劇場、戶外廣場、中信新舞台、牯嶺街、皇冠、華山藝文特區……，不管是布爾喬亞式的鏡框舞台，或頹圮的廢墟廠房式展場；預算（舞台製作費不含設計費）從幾千塊錢，到上百萬台幣；都能成為黃怡儒發揮敘事空間的地方。

　　敘事空間不但在結果上，從工作方式或流程上已有所不同。黃怡儒說，由於敘事、空間、時間，同為藝術的創作要件，所以他必須跟劇場其他創作者一起工作，把前製期提前，才能貼著整齣戲的概念走。他替黎煥雄設計改編自安部公房同名小說《燃燒的地圖》，空間安排決定了演出者的位置。舞台主體是兩道有弧度的牆，兩道牆推移、旋轉構成不同的空間區分，分別創造出房間內外、甬道、只剩牆角可生存的角落、映著影畫的牆垣、互為指涉的兩個空間，加上旋轉舞台和水池。黃怡儒的敘事

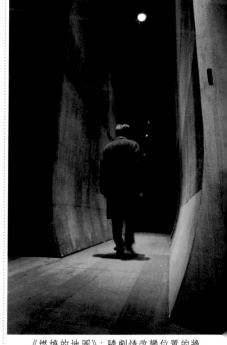

《燃燒的地圖》：隨劇情改變位置的牆
（提供／光助大房）

23

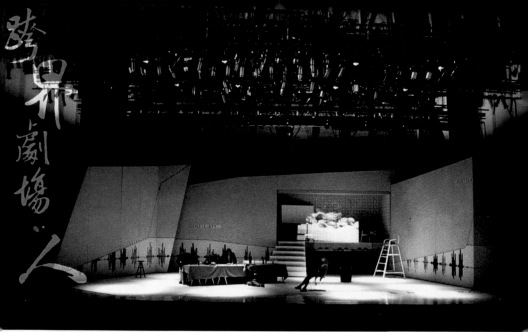

《烏托邦LCD》：燈光一換，舞台感覺就完全不同。(左、右頁圖)(提供／光助大房)

空間暗示時間的存在，這是一個流淌於與時間並肩推移的空間中的故事。

另一齣《烏托邦LCD》背景在廣告公司，黃怡儒讓整個舞台看起來像本攤開的平面設計雜誌書。利用燈光和空間的交替作用，這本雜誌書有了非常立體而靈活的空間運用。我問他這些年個人最喜歡的設計作品是哪一齣？黃怡儒說多媒體小劇場形式的《Zodiac》（黃道十二宮），他以「家」的概念統合了年輕導演王嘉明繽紛繁蕪的意象和手法，呈現出家庭的各種解構形式，從中產階級的家、外星人的家，到宛如施工中的工地，完全拆解了傳統印象對家的解讀。

從黃怡儒的年紀和形象，我以為他一定追求時髦新變，但非常意外的，他喜歡紀實攝影、報導攝影，對老照片特別有感覺。像老攝影家潘朝成以榮民為主題的攝影集《異鄉人》。還有美國女攝影家南‧高登（Nan Goldin）類似視覺日記對一群社會邊緣人的記錄方式，生活、死亡、愛慾、傷口並置在凝固的瞬間，黃怡儒邊說邊翻給我看，

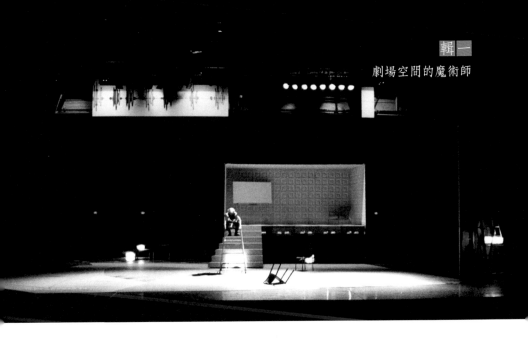

我看一眼開始說不出話。

　　黃怡儒說因為凍結的瞬間含藏了更多生命動態，照片後面的故事可以向前、向後、向左、向右、延展、拉開、說出更多的故事，似靜態而實動態。在他看來，美國設計大師暨導演羅伯‧威爾森（Robert Wilson）結構清晰、構圖完整而強烈的畫面，還算是「過時」的舞台美學，他覺得類似一片樹葉在風中搖動那樣蘊含生命動態的畫面，才是他所追求的。

　　舞台設計看似設計靜態之物，卻蘊含動態的潛能。從物的小宇宙，看到世界大宇宙；而廣大的世界，也可濃縮在舞台這樣的小空間裡。黃怡儒說從他大學時修夏鑄九教授的建築設計，他得到了這樣的啟發，從而影響他走向舞台設計這條路。

　　2002到2003年間，黃怡儒突出的舞台設計不但受到藝術、也受到商業界的矚目，觸角開始延伸向大型活動會場的空間設計；如2003年的「台北市國際詩歌節」、「兩廳院仲夏嘉年華」、「台新藝術獎

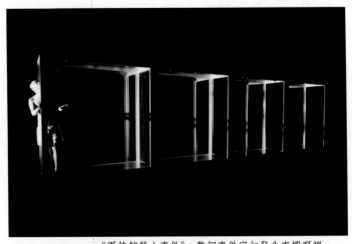

《軍使館殺人事件》：整個事件宛如發生在櫥窗裡
（提供／光助大房）

頒獎典禮」，以及企業的產品發表會、明星記者會等商業場合⋯⋯。
我數數黃怡儒自己所列2004年設計案有二十七件，其中《軍使館殺
人事件》、《天堂邊緣》、《家庭邊緣鑽探手冊》、《燃燒的地圖》
四齣在實驗劇場，《廚房》、《踏青去》兩齣在皇冠小劇場，音樂
劇《睡美人》在新舞台，《中秋夜魔宴》在兩廳院戶外廣場，空間裝
置展《城市漂旅──釋放與失落》在高雄美術館──這九件算藝術創
作；另外十八件屬於商業設計類。

　　他苦笑：沒辦法啊！有一個公司要養嘛！黃怡儒在2004年成立了
自己的設計公司「光助大房」，他覺得這名字大器。

　　黃怡儒自己的興趣太廣、能力太強，除了很快能抓住商業設計的
重點，同時又可以自己拍實驗電影和替電影做美術。2005年10月他
嘗試導演，和小劇場導演王嘉明、錄像藝術家蘇匯宇合作兩廳院【瘋
狂精英】系列開幕戲《麥可傑克森》；除此之外他還是四家藥房的股
東。

　　他是少數不靠國家補助的藝術家。對國家補助機制黃怡儒有番「體制外」的觀察：現在國家補助機制，往往希望「藝術家」兼任「文化推廣大使」、「文化播種者」的社會工作，評比上也充滿「業績」主義。接受國家補助的表演團體，除了一年推兩部戲，還要配合政策，做大量的教學或交流活動，肩負太沉重的「文化責任」。他認為，真正的藝術精品需要時間涵養，當藝術家的生命狀態還沒飽滿，如何生產出深度的作品？藝術一旦急就章，生命週期就短，構不上世界巡演的水準，又如何奢談與世界接軌？

　　我不知道是一個什麼樣的從容富裕和雍然大度的政府，可耐心等候有潛力藝術家看似悠悠晃晃度日，「閒置」於世而不問「績效」？至於目前的台灣劇場環境，黃怡儒認為目前有點停滯，少數寡頭佔據所有的市場，新人才還不夠輩出。

剝露另一個世界的存在──郭文泰

　　跟郭文泰碰面在一般城市角落常見的跨國連鎖咖啡店，他對我說：「你能不能想像我們旁邊這堵牆突然裂開的話，你會看見什麼？」

　　我不知道，或者說，我不敢想像。

　　看郭文泰的劇場作品你才能真切瞭解你想看見又不敢看見的是什麼：牆推開露出一個鏡光水色的世界紅衣

郭文泰

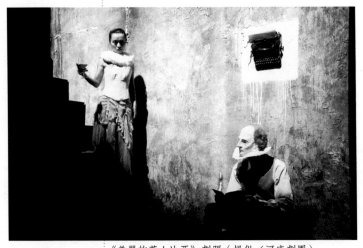

《美麗的莎士比亞》劇照（提供／河床劇團）

麗人在其中緩緩漂行（《羅伯威爾森和他的生平時代》，2004）；餐桌上的白鹽逐漸滲血（《未來主義者的食譜》，2003）；樓梯板在中段突然截斷，露出被莎士比亞之筆謀殺的亡者的頭顱（《美麗的莎士比亞》，2003）；恬靜孕婦拉開白洋裝露出紅騰騰的內臟在皮肉下跳動（《爆米香》，2005）；一天醒來，發現自己從一床慘白骨骸而非從回憶倖存下來（《C.A.Tinquero：劇場集錦》，2004）……。

從學生時代，每當戲演完，人去樓空以後，留下空盪盪的舞台，郭文泰喜歡一個人悄悄留滯空舞台上徘徊，不停幻想在這空間裡還可能發生什麼戲。看著一齣戲演完之後，舞台就得面臨拆解丟棄的命運，他覺得不捨。

郭文泰（Craig Quintero），美國西北大學表演研究所博士，在血統上是道地的美國人。1992年來台灣學習京劇，從此將他的人生植栽在這片土地。他的劇場空間設計可不僅是整齣戲的要角，該說根本就是整齣戲的靈魂。他在1998年創立了「河床劇團」，包辦劇團所有作

品，包括設計舞台和內容編導。他的空間和戲密不可分，是獨特的，完全屬於「郭文泰」式的。

　　「一個你以前沒去過，以後也不會再去的地方」，郭文泰這樣形容自己創造的舞台空間，肉眼看見的世界永遠有「另一種可能」，而且「只能在劇場看到」。郭文泰對這「另一種可能」的詮釋源源不絕，從做工精緻、細節完美的房間四面牆內悄悄溢出；從看起來安全無比的中產階級日常空間中產生；難以想像的奇異空間，彷彿會呼吸一般，從夢境靜謐的深處生長。演員在其中彷彿是會呼吸的雕塑品，言語稀少得近乎零，動作緩慢得近乎靜止，和空間共築成一幅一幅如詩如畫，讓人冥想，又殘酷得叫人窒息的畫面。

　　郭文泰國語講得超好，也參加了好幾年媽祖進香團，但他不願具體說明台灣對他的影響是什麼。在他的舞台上看不見中國京戲、或進香民俗儀式……等等外顯的文化符號。他借日本的泛靈論（animinism）解釋他的舞台觀：萬物皆有生命，石頭、樹木，以及他所設計、製作、創造的空間皆可以有靈。他說：「沒有生命的東西也就是有生命。」

　　郭文泰認為：「總體來說，劇場的藝術家已經開始挑戰劃分視覺和表演藝術的傳統思維。畫家、雕塑家、影像創作者、音效創作者和表演藝術家之間的跨領域合作，已經將佈景、道具和服裝的地位從襯托角色提升到引導演員。即使佈景這樣的傳統劇場詞彙，也逐漸由較不特定指稱的語詞如『環境』和『景物』所取代。」

　　也就是說劇場空間設計者本身亦是一個視覺藝術家，和表演、音樂、服裝等其他領域的藝術家跨領域結合，因而產生劇場。這麼一來

劇場分工就變成跨領域的嶄新混種藝術類型，也模糊了佈景和裝置，道具和雕塑間壁壘分明的界限。劇場成為藝術空間，佈景成為裝置藝術，道具則成為雕塑品。

2003年他在誠品藝術節策劃了「一個舞台四齣戲」，我也幫忙做舞台。那書櫃是真的書櫃，雪白的漆不是看起來雪白而已，而是油漆上完一層、一層又一層，直到表面光滑細緻得猶如佈景的皮膚一般。一般來說先有戲，才量身訂製舞台空間。但是郭文泰反向操作，先做好舞台空間，再讓三位導演及一位編舞家填充作品，完全顛覆了作品內容和作品空間彼此的關係。那時候的郭文泰仿佛回到那位站在空舞台上，想像可能發生什麼事情的大學研究生。於是在誠品書店地下二樓，他將什麼不相干的東西都放在一起，像是一排排白色的書櫃前地上鋪著沙，書櫃打開後有另一個空間；一枚巨大得比人還高的插頭，奇形怪狀的床板打開，裡層全是黑色的毛髮……。

《未來主義者的食譜》劇照
（提供／河床劇團）

郭文泰的設計草稿

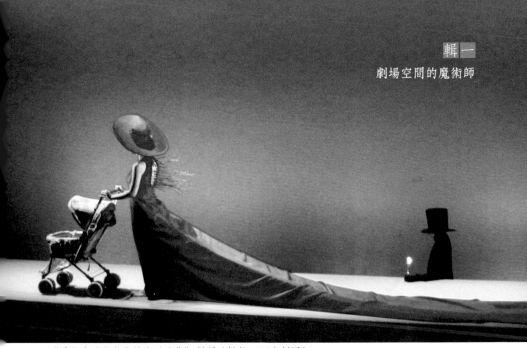

《羅伯威爾森和他的生平時代》劇照（提供／河床劇團）

　　郭文泰對待舞台的態度宛如美術家對待自己的雕塑一樣，非一
刀一畫親自控制品質不可。郭文泰的舞台規模並不大，但總是做工精
緻、注重細節，走進劇場的第一眼不由得為一種品質造成的不容許瑕
疵的氣氛所吸攝，這樣的人工環境，使演出中出現的機關和匪夷所思
的超現實空間，更顯得怵目驚心。

　　向來和郭文泰搭檔的是芝加哥雕塑
及繪畫藝術家Carl Johnson。他們的合
作模式是郭文泰先自行發展基本概念，
約完成百分之四十時，Carl 加入，將雛
型完成度擴展到百分之七十，如是反覆
討論琢磨直到演出前，做到百分之百。
跟一般舞台設計不同，郭文泰堅持自
己動手做舞台，也要求演員一起：做木

《羅伯威爾和他的生平時代》劇照之設計草稿

工、油漆、洗沙子，流汗加上肌肉酸疼，對他、對演員來說，都是一種儀式。看著腦中的構想一點一滴成為立體的實景，透過製作空間，和空間產生最親密的關係。

郭文泰不斷挑戰藝術品的純美學性，和劇場空間必須符合劇場或敘事需要的「適當性」和「可用性」兩者之間的界限；一方面創造劇場的神秘空間，一方面讓空間獨立下來作為經得起美學檢視可永久存在的美術品。當戲落幕之後，這座故事留下的廢墟依然可以存活，作為永恆的美的裝置。

2004年他在台北誠品藝廊旁的劇場作品《C.A.Tinquero：劇場集錦》，假造一個已過世的美國導演C.A.Tinquero，透過虛擬的C A Tinquero基金會，在藝廊佈置了一個無名藝術家的展覽，同時推出這位虛擬藝術家的劇作首演。展覽和劇場同時登場的概念，延續到2005年推出作品《爆米香》。在文建會斜對面的國際藝術村，房間一邊是展覽場，一邊是劇場。

郭文泰說：「劇場乃變形的藝術，是行動與反應、進展與變化的技術。表演者離去後，劇場作品的敘事與意象凝縮為單一的靜止意象。劇場空間暗喻著表演，然而因為動作的缺席、表演者的缺席，這種缺席的狀態成為一種新的藝術形式。」

郭文泰的戲是演給眼睛看的戲，充滿無法言喻的意象。他覺得看他的戲不需要「懂」，更不需要笑、或站起來鼓掌喊 bravo！他比喻：「如果我把我的心剝開給你看，會希望得到你的鼓掌叫好嗎？」他寧願觀眾像睜著眼睛的夢遊者，被自己的秘密給驚懾，然後安靜啞口地走開。

由於他舞台太突出，竟也產生另一種困擾：很多看他戲的人都抱著「這次又會玩什麼新奇機關」的心理，彷彿為了考驗他有什麼出人意表的新招數，但是，劇場藝術最玄妙的魅力並不在此，他希望觀眾獲得的還是最單純的、也最深刻的感動。

我在書寫的同時忍不住幻想如果我桌子如果突然迸開，我會怎麼辦？相信我看得見的只有我自己的恐懼、記憶、焦慮、無法企及的願望或什麼，除此之外我無法辨識其他的東西。看郭文泰的戲或舞台──兩者難以分開來說──總會看到空間被意外地剝露，露出另一個奇異空間。也許沒有人能定義那空間是什麼空間？人們只能看見自己認得的東西。但其中飄蕩著無可言喻的詩意，潛沉入心靈的靜謐，是一種心靈的空間化，而只有郭文泰一個人能讓它栩栩如實，重現於劇場。

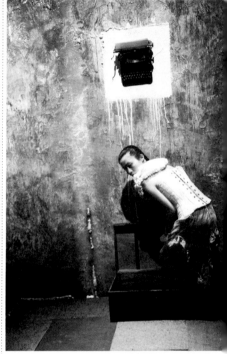

《美麗的莎士比亞》劇照（提供／河床劇團）

台灣製造的黎仕祺

　　比起前兩位劇場設計，黎仕祺是標準的「台灣製造」，台北藝術大學戲劇系畢業，從畢業製作算起，出道超過十五年，他代表台灣正統戲劇教育出身的劇場設計實務工作者。

　　學院教育跟業界的銜接不成問題，工作模式、流程、節奏，黎仕祺說他太順、太習以為常，到了讓他沒有想過習不習慣的問題。但是要成為一個真正的劇場設計者，他覺得跟唸什麼學校沒有關係，學校只是帶引入門，真正的專業還是從要從實務經驗累積和鍛鍊。

　　黎仕祺設計的作品包括很多票房取向的舞台劇，像果陀劇團的《台灣第一》、《E-MAIL 情人》、《淡水小鎮第四版》、《世紀末動物園的故事》、《我的大老婆》，台北故事劇場《花季未了》、台灣藝人館《寂寞芳心俱樂部》，九九劇團《娘子，今晚菜色如何？》，綠光劇團《愛情沸點八度半》，春禾劇團《媽在江湖》，和如果

黎仕祺（提供／黎仕祺）

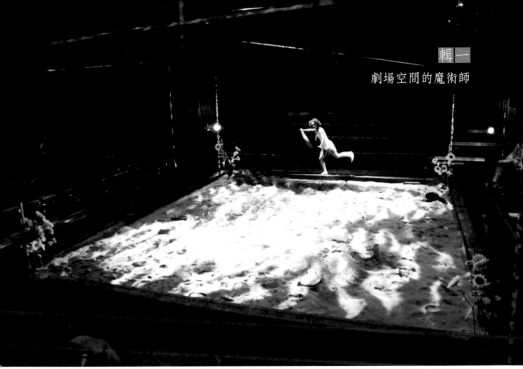

《島語錄——一人輕歌劇》劇照（提供／黎仕祺）

兒童劇團多部兒童劇。這些戲的卡司知名度大，像李立群、趙自強、劉若英、蕭艾、郎祖筠、萬芳、劉亮佐……。

他也設計小劇場作品，像《收信快樂》（單承矩導演）、《狂藍》（陳培廣導演）、《島語錄——一人輕歌劇》（杜思慧導演）……，這些在小劇場界也是票房之作。

黎仕祺把自己到目前為止的設計歷程分為三個階段。第一個階段是個「很愛說話的設計」，年輕氣盛，充滿想法，總是想用視覺說盡他對這齣戲的看法。有時舞台侷限演員的走位，他還很強勢跟導演迴護他的設計。結果戲演完之後，很多人記得舞台，不記得戲。他回想起來很坦白地承認：「是舞台設計傷害了戲。」

第二個階段他試著：「不說那麼多，但也不至於什麼都不說」。尊重導演，重視功能性，導演要什麼他給什麼，但是因為設計者的創

造力和自主性被斲喪了，他自覺像個執行者，漸漸感到疲勞、無趣。

第三階段，他抓到設計不搶戲，卻也實踐自己創意的平衡點。他說大約從如果兒童劇團的《雲豹森林》那齣戲開始，他尤其滿意2005年替果陀設計、李立群主演的《我的大老婆》。純白的場景為三層樓梯建築，可以自由調度場景。他預先替導演想到場景和場景之間如何換場，包涵在舞台設計之中。

戲劇系出身的他，對戲的敏感直如第二本能。他說他設計首重戲的節奏流暢，第二才是視覺。但是台灣劇場現況，經常劇本定本慢出，到演出前夕還大改場次，這讓把戲的節奏放在第一位，和空間如何互動流暢都全盤設想的舞台設計，大傷腦筋。

他印象裡面做得最從容、最舒服的戲是1998年的《花季未了》，由於製作群夠專業，流程嚴謹，一個半月之前，設計稿已經定案，交由工廠製作。演員第二次排戲時，舞台設計模型已經出來，戲跟空間一起工作、激盪，得到充分發揮。設計者也有餘裕要求每個細節到盡善盡美。在國父紀念館相當傳統的鏡框式舞台內，他為了讓扇形開展的觀眾席每個位置都看不到死角，把寫實場景裡的九十度直角都修正成一百零五度，看上去還是直角。

黎仕祺說他是雙魚座，但是在做設計時他是龜毛的處女座：景片大小、比例……，一點兒細節都不放過。即使如《花季未了》景中爬在牆頭的九重葛，他也要親自去調整角度，讓枝葉呈現最美的線條。他的說法是：「細節，觀眾可能注意不到；但完美，感覺得到。」一齣戲好看與否，舞台設計不居功，但他說當觀眾覺得這戲很好看，那是因為戲的各部分都「到位」。如果說「還不錯」，那肯定是哪裡沒

「到位」。他認為任何一個環節對劇場全體都是很重要的。

　　陳培廣導演的《花季未了》、《寂寞芳心俱樂部》和《狂藍》都是黎仕祺的作品。《狂藍》是他首度嘗試純白舞台的設計，像百貨櫥窗一樣的比例，積木式的傢俱可任意變造空間。換景人員身穿白衣服，讓換景也是表演的一部分，全劇不落幕不暗場，空間的變化流程就在觀眾面前演出。

　　黎仕祺說他剛畢業時，研讀劇本後他總是提出兩、三套空間構想和模型，結果業者看得這個也好，看那個也好，往往要求他「綜合」一下每種構想的優點，無視每個空間建構都是有機的整體，讓他暗自後悔為什麼不拿出一套就好。但他說碰到陳培廣導演時例外，他就樂

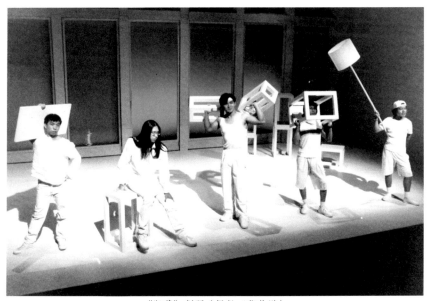

《狂藍》劇照（提供／黎仕祺）

於提出所有的構想和善於鼓勵人的導演討論。

我發現黎仕祺的作品裡面沒有無劇本的戲。黎仕祺的工作方法，出自學院嚴格訓練，他的指導老師房國彥給他們的訓練就是嚴謹地分析劇本，認為空間與本事超脫了是不及格的。所以他也習慣戲有所本。

走票房路線的大劇場，對設計者的好處是預算寬裕，可以放手施展。但是黎仕祺也接過製作預算只有五千塊錢的戲，這時他就搜索枯腸，同樣要做到盡善盡美。聽舞台設計談「省錢大作戰」那真是創意外的創意：設計《收信快樂》（2001～2002）時，戲末黑幕拉開，頂天高的聖誕樹掛滿男女主角通信四十年的累積，預算有限，他就用馬糞紙做成聖誕樹的椎形架子，信封反正背面不被看見，對切成兩半，一封變成兩封，數千數百地掛在樹上飄搖。郵票也是成本，於是將報紙剪成郵票大小，遠遠看跟郵票一樣。黎仕祺的省錢招數包括請朋友認購作為道具的傢俱，戲演完之後直接搬進認購者家裡。

對於剛入戲劇院校或科系就讀的學生，他會直告：如果不是出於對劇場藝術的熱情，如果想賺大錢立大業，不如趕快休學轉系不必浪費青春。黎仕祺說做劇場賺不了錢，但是精神收穫讓他樂此不疲。跟他同期的設計系畢業生轉行室內設計，或做他不想接的商業展場的案子，兩條路黎仕祺都不選擇，他的謀生方式是兼任教職，兼顧理想和現實。

其實做劇場舞台設計的專業程度和所花費的心力，絕對不比商業設計低，創意和美學水準有過之而無不及，但是物質上的報酬不成正比。黎仕祺認為未來台灣劇場設計業要留住人才，至少要滿足創作者

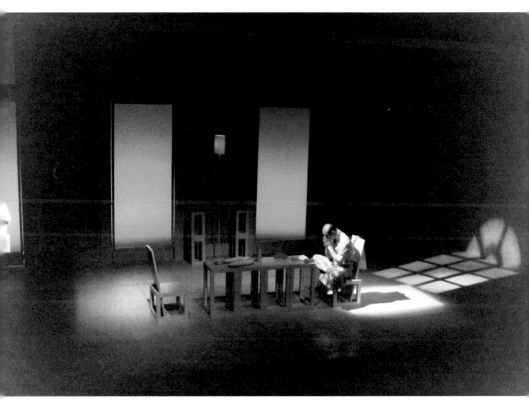

黎仕祺舞台設計作品（提供／黎仕祺）

無虞溫飽的物質條件，在不必擔心生計的情況下，開心創作和設計。

　　對舞台設計演出後即拆的命運，黎仕祺並不感到惆悵，反認為是
生命的必然。他承認大學時代，每當戲結束拆台了，年輕熱情的學生
們會相擁哭泣，那是成長的歷程。後來他看慣舞台來來去去，舊的拆
撤去，劇場或劇院空下來，接著又有新的戲要進場裝台，他都抱持喜
悅心看待：他說這就像人生，每一片刻都有落幕的時候，過去的都會

不見，但並不表示不存在，重要的都存在心裡頭了。

　　清空並不代表沒有，只表示下一個故事又要上場了。

請穿上我，演出

　　劇場服裝設計，不同於時尚服裝設計，必須忠實於劇情內容表述，同時並考慮和舞台燈光、空間裝置互相發酵之後產生的視覺效果。現代劇場服裝設計師，不乏跨界時尚、廣告和教育的精英，個別取材自文化藝術、流行時尚到動漫，流露出不一樣的設計氣質。

　　我演什麼？我穿什麼？我將披什麼樣的外皮讓你看見我、認識我？

　　在我們還來不及認識一個人之前，我們首先就被他／她的穿著給說服，或是閱讀服裝所予的暗示。舞台上的表演者也同樣在第一眼時間，以一身戲服（舞衣）揭露表演者將要訴說的，並且同時收服觀眾眼睛的迷炫和讚嘆。那一身光鮮亮麗，就是服裝設計的幕後演出。

　　說也奇怪，看戲許多，再也沒有比服裝設計更顯而易見的元素，我卻在雜誌編輯頻

頻「暗示」下，才「想起」劇場藝術各部分專業工作者的專訪中，我遺漏的還有服裝設計師。因為服裝設計，往往是最容易被看到的，也是最容易被誤解的部分。

服裝設計的高下，不在漂不漂亮而已。服裝設計幫助觀眾了解角色，藉由服裝塑造的符號，在第一時間讓觀眾認識角色的性格、身分和時代背景等等。在舞蹈劇場或詩意劇場中，服裝則作為整體視覺風格的塑造之一。在某些最精湛的肢體演繹中，服裝和動作的搭配性環環相扣成為一種有機組合，簡直到難以考量誰主誰從的地步。

心繫教育的靳萍萍

也許因為我總是喊她一聲老師，台北藝術大學劇設系副教授靳萍萍在我眼中除是一位設者家，更像一位教育者。她是北藝大第一位服裝設計的專業教師，1983年，那年她才二十出頭，剛拿到M.F.A.學位，就成了人人口中的「老師」。台灣劇場設計界名師的王世信，和綠光劇團團長羅北安都曾是她的學生。

「資深」的萍萍老師年紀其實不大。她的穿著彷彿在反抗服裝作為符號的意義── 一身平實的POLO衫，一頭簡單的短髮。當她回憶她的學生時代，好像在講還離不太遠的事情。她說，進入服裝設計領域只是誤打誤撞的結果，年輕時她專攻服裝設計的理由是：好像很少人學這個。

她選擇北卡羅萊納的原因是：大部分的人選擇美國西岸，這裡好像很少人來。聽起來好像她是藉著轉動地球儀來決定人生似的，不過

從萍萍老師種種聽起來不成理由的理由，可以看出她的人格特質：就是要和別人不一樣

三年四十五個製作的專業養成

美國北卡羅萊納大學教堂山分校（University of North Carolina- Chapel Hill）的服裝設計碩士的養成相當嚴格，和她同年進入攻讀服裝設計碩士班的同學有四位，最後順利畢業的只有她一個人。學校每學期有五個戲劇製作，她暑假還去校外跟職業劇團合作製作，一年累計下來有十五個製作，三年四十五個製作，扎扎實實打下她的專業技術基礎。

《櫻桃園》劇照（提供／靳萍萍）

靳萍萍說自己能順利畢業的理由是：太無知懵懂，也不懂得計較，就悶頭苦幹下去。她讓自己像海綿一樣無限量地吸收養料，可喜的是北卡的學院專業教育講究按部就班，也按照學生的成長給予逐步的晉級挑戰。一開學就分發給每個學生一個工作台，讓大家有自己的機器，而靳萍萍每天除了上課就是工作，常工作到三更半夜就打電話到校警

《櫻桃園》劇照（提供／靳萍萍）　　　　　　《紅旗、白旗、阿罩霧》劇照（提供／靳萍萍）

室，讓駐警派車到研究室接她穿過校園回宿舍，老師交下的作業，她全扎扎實實做足。

　　但萍萍老師仍有她獨立強悍的一面。由於美國對留學生有禁止打工的規定，使她差點兒失去跟校外劇團合作的機會。她親自寫信給移民局，申訴美國給她求學的機會卻剝奪她的實習權力，迫得移民局終於發給她一張工作證，「自己的權力要勇敢去爭取」，這是萍萍老師的心得。

藝術雖然浪漫，工作過程要求嚴謹

　　回國後，萍萍老師繼續她強悍不妥協的人生態度，讓我印象最深的話是：「藝術工作者的目的要浪漫，但工作上的浪漫是不嚴謹。」她有股不怒自威的神氣，讓人相信她是那種工作起來絕不容許任何浪漫的藉口而讓自己失去嚴謹自律的人。

靳萍萍設計過的劇碼或舞碼琳瑯滿目，題材遍及中外古今，從姚一葦導演的《紅鼻子》（台灣）到黃建業導演的契訶夫《櫻桃園》（俄國），從華文漪主演的《牡丹亭》（中國明朝）到馬汀尼導演的《亨利四世》（英國中世紀），從邱坤良導演的《紅旗、白旗、阿罩霧》（霧峰林家）到陸愛玲導演的《費德兒》（十七世紀法國）。除了學校的年度製作，知名職業劇團表演工作坊和果陀劇場許多赫赫有名的劇碼，如《暗戀桃花源》、《今夜誰來說相聲》系列，《京劇啟示錄》、《莎姆雷特》、《莫札特謀殺案》、《ART》等等都由萍萍老師設計服裝。她也幫羅鳳學、羅曼菲、何曉玫多位舞蹈家設計舞衣，近年則擔任天使蛋兒童劇團製作人，兼設計一系列天馬行空的奇幻裝束。

恰到好處的「到位」

萍萍老師的設計理念是「到位」：恰如其分，恰到好處，服裝設計宛如戲劇其中角色必須如實詮釋，不脫稿不搶戲。她說她不愛那種特別張放，叫人無法不逼視的服裝設計。她推崇的是像法國喬瑟夫・納許（Josef Nadj）的劇場作品《歲月的玩笑》那種低調而精緻微妙搭配得天衣無縫：「導演、表演、舞台、服裝各方面都恰好到位。」那齣表演的服裝其實一律白襯衫黑西褲，但剪裁讓演員動作自如，和內容低調憂傷的情調恰好應和，燈光打在襯衫上的顏色是那樣柔和，舞台斑駁的木板襯托在背後顯得那樣滄桑……。

提到特別印象深刻的設計經驗，萍萍老師想起1987年賴聲川執導在國家劇院演出的《西遊記》。那是一部以唐三藏西方取經，和清末民初中國學生紛紛到西方留學互相對照，暗示近代以來東方世界以西

方文化為主流，淪為文化殖民地，知識份子擔任文化掮客的角色，相當有反諷意味的作品。

三種時代的人交叉並置出現舞台上，著實考驗服裝設計的功力。靳萍萍回憶時眼中仍閃亮著築夢的神采，那不只是一份工作，一個接案而已。留學以前，靳萍萍曾在雲門的後台打雜打混，那年聶光炎回台灣替雲門《吳鳳傳》設計舞台。這一年《西遊記》同樣找來聶光炎擔任舞台設計，而靳萍萍也已經獨當一面，擔任一個專業領域的設計者，能有如此際遇，感動和興奮能不良深嗎？（注：2007年林奕華導演亦將推出《西遊記》，從另一觀點重新詮釋「西遊」二字）

創作企圖越來越單純

這麼年來，萍萍老師設計過許多知名劇作，她的企圖變得越來越單純，甚至不在意作品的規模和形式，「只要有東西可以玩、可以實驗」她說。她對國內設計環境仍語重心長：劇場的製作經費沒有增加，作業期也沒有比較從容，設計品質很難提升，甚至觀眾對服裝的欣賞能力也不見提升。她問我：「妳閱讀過服裝設計的經典書嗎？妳沒有似曾相識的感覺嗎？」二十一世紀的台灣彷彿《西遊記》上演的時代，無論學術或前衛藝術仍追隨西方潮流，亦步亦趨。

萍萍老師教過學生無數，現在北藝大劇場設計系也不只一位服裝設計老師了。她說現代學生比從前學生容易受到電視電影更大的影響，也更容易以模仿代替設計——哪個造型酷炫就挪移過來用。當萍萍老師說到她系內教育系統，非她自己所受那套學徒制，學生輪轉於自由修課間，教師也很難掌握每一學生的成長進度，這時她眼角隱隱

閃過一絲無奈。

　　那一剎那間，我感覺到靳萍萍教育
者的身分。她是一個心繫教育的服裝設
計師。

時尚結合劇場美學的蔣文慈

　　時尚界跨足表演藝術設計服裝在
國際間不乏先例，譬如凡賽斯（Gianni
Versac）曾替瑞士洛桑貝嘉舞團設計服
裝，聖羅蘭（Y.S.L.）一手打造音樂劇
《崔斯坦與伊柔德》的戲服、山本耀司
為碧娜‧鮑許1999年紀念演出設計舞
衣，還有皮爾卡登（Pierre Cardin）、高
蒂耶、川久保玲、三宅一生……，國內
設計師也有洪麗芬、蔣文慈，都相當活
躍於表演藝術。時尚服裝設計師涉足表
演藝術，一方面可以讓服裝設計師擺脫
商業設計，像個藝術家般思考；一方面
時尚品牌和藝術品牌的結合，也往往達
到共同造勢行銷的效果。

蔣文慈服裝裡面好像裝著一個
淘氣、任性、不按理出牌的女孩
（提供／蔣文慈工作室）

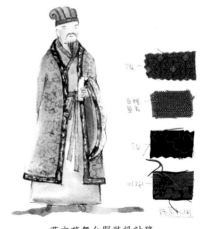

蔣文慈舞台服裝設計稿
（提供／蔣文慈工作室）

讓舞者和演員走伸展台

採訪之前，我一直以為蔣文慈會是嬌小靈快的女生，或許她的設計總讓我覺得有種小女生氣質，一半浮於塵世，一半血統是精靈。我見到蔣文慈本人時有點意外，她聲音低沉，個子很高，頗像個溫厚敦柔的大姊姊，沒差池的是她確實有股浮行於濁潦之外的氣質。

作為服裝設計師，蔣文慈實在很另類。留法返台，1996年成立自己個人品牌，舉辦第一場個人服裝秀的時候，她大膽啟用了一批舞者和演員，她認為表演者比模特兒更能傳達她的時尚概念。廣告導演陳宏一來看秀，立刻看出那服裝特別適合某種劇場的意象，把她介紹給劇團導演魏瑛娟認識。隔年莎士比亞的妹妹們劇團推出《自己的房間》（1997），由蔣文慈負責服裝造型，從此蔣文慈三個字不僅見於時尚界，也是表演藝術界的一號人物。

蔣文慈和戲劇的緣分很早就埋下伏筆了。留學時期在巴黎巴士底歌劇院看到一齣《蝴蝶夫人》的服裝設計，讓她

《在邊界前後左右》劇照
（提供／蔣文慈工作室）

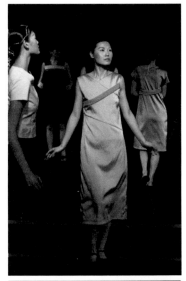

大為驚嘆：最傳統的中國水墨和最前衛的極簡風格完美地融合在一起，出現在最西方的歌劇舞台上，讓她產生「沒有什麼東西一定要怎樣」的感想。這樣的精神貫穿了蔣文慈的時服設計和舞台服裝設計精神。

服裝，重新定義

蔣文慈的風格之特別在於她突破既有的衣著形式和習慣，將材質──布料、配件、織線──重新處理和重新定義。藉由不同質感材料的組合、線條與色塊的交織重疊、不對稱的裁線、異於常規的搭配方式等，回溯到衣著的本質，交互滲透後，她的服裝反而顯出一種單純清澈之美。

譬如96、97年間她的設計風格：外罩輕透淡薄，裡襯繽紛印花布，色彩在罩紗下呼之欲出，裡襯還長出外罩一截，完全顛覆一般時裝表布厚、裡布薄，表布長而裡布短以及表布鮮豔而裡布低調的規則。蔣文慈的觀念是：「『服裝』在現今社會早已跨越單純的

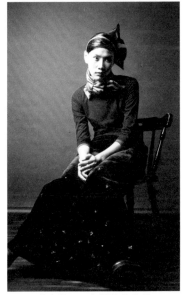

蔣文慈1999年設計的作品
（上、下圖，提供／蔣文慈工作室）

美觀、保暖、及蔽體功能，而經常象徵著文化、認同、人格標示、身體意識的交互滲透。」這點使她與劇場服裝設計不謀而合。

　　1998年搭配年底魏瑛娟執導的《KiKi漫遊世界》的服裝設計概念，2月蔣文慈在前身為公賣局舊酒廠華山特區舉辦服裝創作發表會「環遊世界的衣服」，當時媒體還以「第一個『合法』申請單位」為話題報導她的發表會。蔣文慈承認在舉行發表會前一天還沒收到核准公文時，她內心煎熬得很，甚至做好發表後要到看守所「睡一覺」的準備。

　　給人時髦光鮮印象的流行服飾，為什麼會選擇到頹圮斑駁的華山做發表？蔣文慈説華山的空間表情「解構、混搭」，正好適合她想展現的服裝風格，「環遊世界的衣服」是一場異國風的拼貼。

時尚與表演並肩出擊

　　服裝發表會和表演一前一後推出的還有千禧年在皇冠藝文中心舉行的「空中花園／前現代音樂服裝劇場」，從她在鴻鴻電影《空中花園》的服裝創作做出發（這部片榮獲台北電影節美術及造型獎）。2003年3月舉行的服裝創作發表會「WONDERLAND」則配合魏瑛娟新戲《愛蜜莉·狄金生》的服裝設計，做詩、實驗音樂、影像、舞蹈、服裝秀的聯合跨界展演。千禧年前後的蔣文慈特別喜歡花的意象，她説新世紀為人類吹來對大自然和環保的渴望。

　　除了時尚和表演的互相搭配，蔣文慈也替表演藝術的量身設計服裝，像密獵者《床上的愛麗絲》、NSO歌劇《浮士德的天譴》、大風劇團柴可夫斯基音樂名劇《胡桃鉗》、舞蹈空間舞團《在邊界前後左

右》、如果兒童劇團《輕輕公主》、
《流浪狗之歌》和黎煥雄的卡夫卡式音
樂劇《地下鐵》……等。

　　和導演或編舞合作，與自己設計服
裝的不同，蔣文慈説最大不同是主從關
係。做品牌時她是她自己的導演，做表
演藝術時她必須收斂自我，考慮演員、
空間，和導演的美學。「理解導演對服
裝的接納度很重要，要掌握好收、放的
尺寸。」

　　此外「還要做很多功課。」溝通、
找資料、找布料、畫草圖，做實驗並製
作小模型給導演定案，到最後製作完成
服裝，耗費幾個月的時間，心力的投注
不比單純設計服裝少。她記得製作兒童
劇《流浪者之歌》時，將貓、狗、捕狗
人等具體造型轉化為服裝，還要考慮動
作關係，那是她最符合傳統定義的「戲
劇」服裝設計和製作。那做《地下鐵》
音樂劇呢？蔣文慈説雖有幾米的繪本
可作造型參考，但將平面立體化，在材
質、剪裁、元素的選取上又煞費苦心，
並非模仿即可。

《地下鐵》劇照（提供／蔣文慈工作室）

但是無論是誇張的、具功能性的造型，或是有所本的、風格限定的造型，都還是看得出蔣文慈獨特的另類拼貼風格。

玩，在愛麗絲的後花園

舞台表演和自己的服裝發表會的行銷關係，蔣文慈説，其實難以評估。因為國內自創品牌的風氣還未臻健全，並沒有人會在服裝發表會直接下單，所以「開服裝發表會都是在投資。」蔣文慈的衣服雖然很獲藝文界人士好評，但和高級訂製服飾的金主卻不太投味。也因此，蔣文慈正準備開發副品牌「playin」，將她的服裝理念——無拘無束地玩，穿在裡面，成為新的時尚——做更徹底的發揮，對象也更瞄準年輕族群。

無巧不巧，「play」也有戲劇的意思。

蔣文慈有點靦腆地和playin的品牌形象娃娃Miss Ugly坐在一起，Miss Ugly說不上美醜，就是超有個性。襯著蘋果綠和彩花布，好像夢遊仙境忘了回家的愛麗絲，在自己的花園裡玩耍，不知不覺把時間拋諸腦後。

我想起蔣文慈在多齣戲裡出現的白短襪，因為老覺得高跟鞋或時尚鞋款無法搭配服裝設計，索幸自己裁製了平底布質的跳舞鞋，遠看有點像高中女生穿的短統白襪，後來延伸到劇場上——所以我看過飾演愛蜜莉的女生一身古典純白小禮服，足蹬一雙小白襪——現在想來，這形式真特別適宜一雙不準備沾塵的腳足。

衣服不僅洩漏個性，蔣文慈的衣服裡還藏一座小小的劇場，和一個自由自在、嬉戲狂想的秘密花園。

敢挑戰表演者的賴宣吾

在劇場服裝設計這一行，從來只聽說服裝盡力符合表演的功能性，從沒聽說過服裝設計挑戰表演者的動作設計和表演形式，但年紀最輕的賴宣吾就敢！一方面出於賴宣吾的設計氣魄不凡，「震嚇」得住導演、演員口服心服；一方面出於賴宣吾自己很了解表演的本質，所以能從服裝設計的概念貫穿整齣戲的精神，「反詰」這齣戲需要什麼樣的演出形式？

打扮叛逆前衛的賴宣吾，
工作室卻設在台北最古老的社區

演員一定會恨我！

他替編舞家姚淑芬設計《井／失憶邊境》時，姚淑芬要求一種群體受傷的意象，他便替舞者裝上硬質的護腕、護膝等護具，讓特定關節──這構成運動的部分，衝撞出舞者設計嶄新動作。

他替劇場導演王嘉明設計改編自莎劇早期悲劇的《泰特斯》，王嘉明要求給演員戴上傀儡般的面具，他以泡棉和絲襪充填演員頭、臉、脖子、雙手和軀

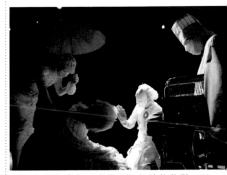

賴宣吾為莎翁劇《泰特斯》設計的戲服，以泡棉和絲襪充填演員頭臉脖子、雙手和軀幹，達到五官僵硬如傀儡又可以發聲的效果。
（攝影／林勝發，提供／宇宙開發 ）

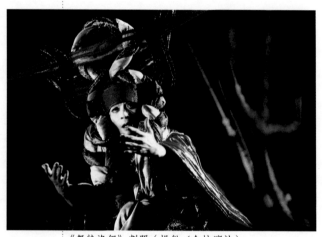

《祭特洛伊》劇照（提供／金枝演社）

幹，一樣達到五官僵硬的效果，又不影響他們的發音——為了他們必須全劇說著莎翁式的冗長台詞。

他替金枝演社設計2005年再版的《祭特洛伊》，這齣在淡水砲台演出的露天古蹟劇場，為了讓演員投射出足以充斥古蹟恢弘空間的能量，他設計出超大「素還真」一般，頭飾足足有演員半個身高，衣片橫幅也寬出肩膀好幾吋，戲服重達十公斤，華麗得就像霹靂布袋戲的戲偶。「可是，這齣戲本來就適合程式化的表演方式，如果因此練出一套特別適合這種風格的肢體運動，一定會好看極了！」賴宣吾真心誠意地說。

他「入戲」的程度到了看彩排不理想，會私下自怨自艾：「我幹嘛這麼辛苦為這麼一場潦草的戲？」；「良心發現」的時候，他也會吐吐舌頭：「我想演員一定會很恨我！」

一身新潮走在台北最老的街上

賴宣吾，文化大學影劇系畢業，處女座，經歷平面設計、室內設計、櫥窗展場陳設、舞台設計之後，最後定位於服裝設計。2003年3月成立自己的工作室「宇宙開發」，服裝設計領域包括影視、廣告、舞台。

舞台設計類代表作品有：莎妹《悲劇簡餐》、《泰特斯》、《30P——不好讀》、《拜月計畫》，密獵者《遠方紀念日》，戲盒《踏青去》，世紀當代舞團《井／失憶邊境》，河床《羅伯威爾森的生平時代》，如果兒童劇團《動物狂歡節》，當代傳奇《兄妹串戲》，金枝演社《玉梅與天來》和《祭特洛伊》等。

他年紀輕輕，精力充沛。他不是那種不偏不倚的設計家兼學者型，也不是那種帶有疏離感的脫俗藝術家型，他的服裝風格頗冶艷、華麗、充滿想像力而意象豐富，彷彿有許多話要說似的充滿對生活的熱情。

他本人的打扮頗駭俗：前薙髮，後垂馬尾，見到他那天一身是大英國協紅藍條紋不規則拼貼的T恤，戴上黑下白框的墨鏡，配鴨舌帽。他的工作室「宇宙開發」在大稻埕永樂市場旁，算是台北最古老的社區之一。賴宣吾以一身新潮打扮走在最古老的街上，奇怪，卻也很搭。

以服裝為創作介質

賴宣吾從小就愛漂亮，讀小學時他堅持每天要穿白鞋白襪上學，為此和母親僵持。

賴宣吾《新世紀服裝書》透露他滿腦袋的
狂想怪想妙想

影劇系畢業後他想做美術設計，按照他「按部就班」的打算，從空間、服裝、平面、攝影、手繪……，各部分的美術他都要一一混熟，就這樣他當過商業空間的室內設計師，也設計過舞台，做過百貨櫥窗的陳列，也做過平面美術設計；其中在百貨公司做陳列時接觸很多服裝。

他出過兩本書──一本小說；另一本叫《新世紀服裝書》的另類書，類似紙上扮裝秀，在世紀末出版：書中有個自稱愛麗斯的人，出入真假拼接的異世界，一個單元接一個單元，摸索服裝進化的意識形態，從器械（無敵鐵金剛）到動物（人魚公主）到昆蟲（蟲蟲危機）到植物（秘密花園）到血肉（羅密歐與茱麗葉）到DNA（尋羊冒險記）到礦石（第五元素）到宇宙（費瑪最後定理），完全可以看到各種符號拼貼雜陳，連綴成異境詩篇。賴宣吾找來好友兩三人擔任紙上演員，找朋友攝影，自己包辦文字、繪圖、服裝、化妝、造型和編導。

從這本書裡就可以看出賴宣吾源

源不絕的奇思異想念頭或概念，必須藉由穿、披、戴、掛的形式來呈現。

他對創作有一種自覺：創作者有點像暴露狂，暴露自己或拼命向外宣達他所相信的。但當傳達無法說服他人時，那就是空。

風格多變，靈感來自次文化

賴宣吾認為服裝像一種雕塑，是形狀的組裝。他說做室內設計切割空間是除法，服裝用的是加法，讓他把多種元素相加起來。

他在《玉梅與天來》一劇中，將金枝演社特有的「庶民的華麗感」的美學發揮極致，打造出媲美電玩武俠同人誌、視覺系美形、霹靂布袋戲的服裝造型，其中兩大幫主穿上「超霹靂加強版戰鬥服」武打，既復古又新潮。

他在莎妹劇團《泰特斯》的設計裡，為了忠實呈現人如傀儡、史如羅生、血流成河的意象，他用風格化、色塊化的設計，僅強調故事氛圍，卻反而創造出更大的想像空間。

在金枝演社新版《祭特洛伊》中，他大量運用布的拼貼創造一種華麗感。賴宣吾認為這是一齣大型劇場的製作，服裝形式要完整，也就是不用替代手法，貨真價實地達到應有的質地。由於縫製太過厚重，無法用裁縫機，都要用手工一針一線地製作。台灣人工貴，他就把購好的布料運往對岸廈門，親自監工，完成之後再運回來。他說台灣師傅溝通清楚就可以發包，不必親自監工，但在廈門要。在台灣可三兩天趕完的進度，在廈門製作要一星期以上。做幾天工，賴宣吾自己就掛在廈門幾天，從早上九點到晚上十二點，日以繼夜坐鎮監工，

要求出他所要的精緻品質。

　　戲服出爐後，演員又花將近一個月適應他的服裝。他鼓勵演員要挑戰他的服裝設計，他很有把握：功力夠就撐得起來。《祭特洛伊》故事裡交戰的雙方，除了衣服色調區分外，衣服的形體也不一樣。希臘軍是三角形的，上尖下平，像箭頭一樣攻擊性勃勃；特洛伊人是長方形的，平行延展，像盾牌一樣心在防衛。

　　華麗無儔的戲服，在碉堡圍繞的草場中央行走轉彎，而夜黑風高，明月微雨，劇中人以詩化的台語告別故鄉「特洛依」……。看這齣戲的人無不對戲服印象深刻，有人說像蜷川信雄，有人說像日本歌舞妓，有人說像吳興國的當代傳奇和葉錦添，有人說像喬治‧盧卡斯的星際大戰，有人說像霹靂布袋戲，有人說像魔戒三部曲……，賴宣

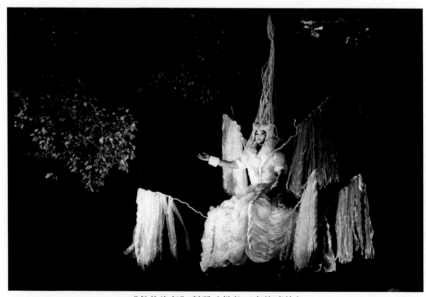

《祭特洛伊》劇照（提供／金枝演社）

吾笑説他通通接受，因為卡通、電玩、漫畫、霹靂布袋戲，都是他喜歡的東西，也是他的靈感來源。

成立「宇宙開發」

回想當初想當美術設計，走一趟「繞遠路」的歷程，一路接觸各種視覺設計，最後在服裝設計停下來，他説，就像碰對了人，願意不再同別人談戀愛，決定定下來了。他説兩年前他成立工作室，就是他諾許一生的時刻，他對服裝設計説：「I do」。

他工作室叫做「宇宙開發」，因為喜歡日本漫畫《聖鬥士星矢》裡面講的「小宇宙」。「宇宙」，感覺無窮無垠，遼闊大方；「開發」，聽起來很大氣。

在替劇場設計服裝的過程，賴宣吾看到許多劇場經營的困境。並不是沒有優秀的人，而是沒錢，留不住人才。大家都打工兼差，他的主力收入也不是靠劇場，而是靠廣告片或音樂錄影帶的服裝設計。

由於劇場給服裝設計的製作經費不多，他還經常必須號召朋友來義務趕製戲服。女朋友抱怨他，做劇場快要做到沒有朋友了。

有好一陣子，賴宣吾把設計主力放在影像和廣告上。

但戲感天生，對服裝設計又認真、熱情到了表演本身也必須回應其挑戰的賴宣吾，怎能捨得劇場？我相信再有好玩可以縱情揮灑的劇場案子來時，賴宣吾還是會説：「I do」。

用身體探索真理

傳統上他們叫演員或舞者。但更為自覺的表演者，不斷質疑「表演」和「跳舞」的真諦，追尋身體和心靈的連結，開拓新的身體表達方式，我覺得應該稱他們為「身體藝術家」。

無可諱言，現代劇場運動起自西方，地處東亞邊緣的台灣，在劇場藝術上也很有多來自西方的移植──可是，東方的身體是否該複製出西方的身體？模仿西方的身體哲學？每當新的藝術形式開始時，很多藝術家都可以用心靈自由飛翔、提出構想、大膽實驗。然而，表演，是一門身體力行的藝術，表演類的藝術家必須以肉身扎扎實實去實踐藝術。

在追尋「東方的劇場身體」或「更接近心靈的表演身體」的道路上，我看到許多表演者付出他們全部的生命去經歷，從模仿到覺悟，以他們獨特的生命歷程鑿掘開發身體的真相。

首創東方「禪默劇」的孫麗翠

　　2002年12月，文建會首度斥資三仟萬元資助諾貝爾文學獎得主高行健的大型劇作《八月雪》，這是一齣標榜「融合東西，超越傳統」，以京劇演員為底，以無調性的音樂貫穿，如高行健自己所說：「既不是京劇，又不是歌劇，也不是話劇，更不是舞劇」、是「四不像」的「現代的東方歌劇」或「全能的戲劇」。同一個時間，離國家戲劇院不遠處的華山烏梅酒廠，正演出另一齣沒有公家贊助的東方式默劇《浮世》，也以「禪」為創作中心思想。

　　很湊巧地，高行健長年旅居法國。孫麗翠也旅歐十一年，其中法國六年。跟文學家高行健不同的是，後面這齣戲的編導孫麗翠，出身演員，她的劇場身體技巧脫胎自西方默劇，溯源東方，加上自己獨特的經歷體驗，成為與西方默劇氣韻迴異的「禪默劇」。

　　孫麗翠追隨過的歐洲戲劇的老師如法國夏克‧勒寇克（JACQUES

在陽明山團練的孫麗翠，陽光篩過竹林照亮她的臉比舞台燈還耀眼

LECOQ）、馬歇·馬叟（MACEL MARCEAU）、艾田·德庫（ETIENNE DECEUX）、波蘭亨瑞·湯瑪契可斯基（HENRYK TOMASIEWSKI），都是名師，這樣的資歷在台灣算是第一個人。

她現在的根據地在台北郊外陽明山。

什麼叫默劇？

默劇，Mime，語出希臘文mimos，意為模仿，一種以身體表現的藝術。在西方是歷史非常悠久的表演藝術。希臘哲學家亞里斯多德曾把默劇定義成「直接的模仿」的劇種。

一九三○年代，法國出現默劇大師，夏荷·杜藍（Charles Dullin）與艾提安·德固（Etienne Decroux），以及他們的嫡傳弟子馬歇·馬叟，使默劇漸漸擺脫「搞笑」的娛樂形象，而進入表達故事的藝術領域。

龐畢度中心的紅色舞影

採訪那天，陽明山上天氣晴朗爽亮，孫麗翠一身米白亞麻衣褲，背上甩著一條長辮子，操著柔軟的河南腔國語，輕輕靈靈走進竹林深處。很難想像如此純「中國味」的身影，會動舞著火紅中國綵帶，在巴黎龐畢度中心旁的廣場討生活，做兩年街頭藝人。

孫麗翠的父母都是傳統戲曲迷，廿五年前她進入當時的藝專（現台灣藝術大學）影劇系，一頭栽進表演的世界。懷著對表演藝術「求道」般的熱情，孫麗翠從德國、到英國，接著再由法國到義大利，最

後留在巴黎。

在巴黎六年裡，孫麗翠進入了夏克・勒寇表演學校，後來跟馬歐・馬叟一起工作，也到過艾田・德庫默劇學校與亨瑞・湯瑪契可斯基的東歐波蘭默劇團工作室。與四位戲劇大師一起工作的經驗，孫麗翠說：「我好像把自己給丟了，卻又明明白白的看到自己的身體面，與其他西方演員的都不同，我腦子裡想的是我母親，母親胖胖不多動作的身體，是中國式的。」

閱歷義大利喜劇、黑色喜劇、小丑劇場、默劇……等等歐洲傳統及創新劇場表演，孫麗翠心中一直存有個疑問。她覺得西方對人的觀念是割裂的：身與心割裂，自然與人割裂，不同立場者割裂，在舞台上充滿攻伐、尖銳和暴戾。西方戲劇源於人性中的對抗、衝突，二元對立爆發出力量，如同希臘哲學家亞里斯多德所說「戲劇源於衝突」。但孫麗翠一直疑問：非要這樣不可嗎？

孫麗翠在另一齣默劇《善哉吾人》用一整塊布匹象徵大地的綿延

和馬歇‧馬叟工作時，孫麗翠同學們的默劇主題都是具體事件和經驗，而孫麗翠選取的主題卻是輪迴、靈魂轉世等東方素材。

她說，這些都是我心靈內的具體存在，也是我們文化裡面本來就有的東西。

少林寺後山的氣功傳人

孫麗翠開始挖掘默劇演員內在精神活動，漸漸接近中國禪學。她開始打太極拳、靜坐，發覺默劇本身是具有宇宙性的，沒有文化差異，只有外在形式、文化習慣的不同。

因母親過世而回台，而後孫麗翠又走赴母親的出生地——河南，在少林寺後山初祖庵達摩洞的山上貸屋而居，一面修習峨嵋臨濟氣功，一面學習大乘禪功。住在中原文化的最原始地貌——土窯洞內，孫麗翠發覺，所謂修練和生活，都結合起來了。

孫麗翠在解釋自己的「禪默劇」時，有這麼一段文字：「打太極拳和靜

默劇《善哉吾人》以一塊布「模擬」大地，地形的變遷同時也象徵時間的流轉。（上、中、下圖）

坐冥想久了，默劇表演漸漸地轉變成為非常中國性的哲思，默劇本身是具有宇宙性的，原不講究東西文化的殊異，若是有，也大概只是某些形式上的民族性習慣動作罷了，任何從事默劇表演的演員都知道在外形上必需誇大肢體動作，以表達內在情感，也都懂用氣、用力的重要。而且在舞台上時空轉換及變身、變臉的呈現也要很精準。」

之後孫麗翠又去西藏、成都、大理……，也去美洲、澳洲。浮雲遊子般飄蕩半個地球，從東方到西方，西方再回東方，孫麗翠承認：「時常，當我清晨醒來，不知身在何處？……」

「上」，上山去

終於，孫麗翠選擇回到她出生的台灣定居下來。後來，在陽明山上創立「上」默劇團。像一顆種子落了地。孫麗翠說，成立劇團，讓她有種安定、歸屬的感覺，不再「每到一個地方就想到下一個地方去」。

為什麼團名叫做「上」？孫麗翠出

在台北排練場邊看團員排演

示古字體的「上」字，字頭微隆、一豎
略斜，像個人站在地平線上，而站姿鬆
適。這是中國六書中的會意字，表示地
平線上頂天立地的一個人。

　　孫麗翠像掘寶似的思索中國最古老
的知識：「善」是一個好字。古人以羊
祭祀，羊是人們獻給神明最好的牲禮，
凡字裡頭上有個「羊」形的，如同：
「義」、「美」、「羲」、「羨」、
「善」、「羹」、「羞」（珍饈）……
都是好字。你若說這是學問，孫麗翠
會說這是「生活」。透過這些「形」、
「義」的發掘和演示上，孫麗翠別開蹊
徑地發掘一條中國「默劇」之路。

　　文化圖騰是孫麗翠創作的重要靈
感。譬如後來上默劇團的另一劇作《善哉
吾人》，兩名男演員袒露腿及半身，弓
張臂膀蹲身相對，形象便來自漢朝銅雕
和壁畫裡的線條，屬於中國莽莽古原遺
忘在浩瀚記憶中的身體姿勢。再如「羲
和捧日」、「常羲舉月」等古老形象，
也通通被孫麗翠藉默劇給演繹出土。

持弓者的姿勢線條也彷彿書法線條

理想的表演者——「真人」

　　大自然是孫麗翠另一個靈感來源。她曾為割草做茶，走進一片寧靜無人的山谷。她驀然停下腳步，屏息靜觀：風在吹，綠葉在搖，葉上有蚱蜢；而一眨眼功夫，蚱蜢跳開了、蟻群出來了、雲改了位置、樹彎下腰……，「變化好多啊！」孫麗翠衷心歎服，露出難以言喻的寧靜微笑。

　　一般演員總將表演事業與生活分開看待。孫麗翠對演員的鍛鍊卻是身、心、靈、氣，全體的鍛鍊。她和演員一起在山上生活，一起吃有機飲食，一起練功，練鼓，寫書法，上課。她開給學生學習單包括：太極、氣功、瑜珈、打鼓、書法、雅樂舞、西藏吟唱、中國哲學和默劇表演訓練。

　　「默劇演員內在精神活動，漸漸有趨向中國禪學的境界。利用身體具象的運動，且覺知有氣力的存在狀態，冥想進入空無一物，心造大千的世界。」孫麗翠稱呼她理想中的演員是「真人」。有人說：「最好的戲劇不是表演，而是在舞台上生活。」（馬森，《戲劇——造夢的藝術》）孫麗翠的表演哲學彷彿類似，她的「真人」之道講到最後似乎不是舞台上的身體技巧，而是一種生活哲學了。

　　在陽明山平等里，舖著榻榻米的排演室內，鳥雀聲音細細傳入，陽光篩著樹影，白牆上貼了一張節氣入秋的飲食養生：秋天，屬金，肅殺，氣清，宜堅果、核桃，宜養肺如梨、羅漢果，嗅覺特別敏感……。

　　幾個年輕、膚色光潤的演員，經年跟隨著孫麗翠做訓練，不上課的時候他們就待在山上。有一次我同他們一起練瑜伽和打太極時，聽

見孫老師耳提面命著：「要慢、要靜，靜下來時用的才是身體，動的時候用的只是頭腦……。」

以「圓融」代替「衝突」的戲劇觀

曾為西方戲劇的衝突哲學困惑過的孫麗翠，如今顯得相當篤定：「太極生兩儀，兩儀生四相，四相生八卦，陰陽相生，福禍相倚，否極泰來」，這是一套連成圓形的宇宙觀，也讓孫麗翠重拾對戲劇的完整感。她想表現的，就是表現圓融、通透、和諧一致的宇宙本體。她的默劇，不直接模擬外在的行為現象，而是致力表現內在精神世界。她的戲劇感染力，不在衝突刺激的魄力，而是彷彿一場潛移默化的心

2005 年演出的《巫人演義》改編自古籍《山海經》，孫麗翠在此劇中發揮默劇中的面具表演技巧。

2003年版的《善哉吾人》,演員從左到右為侯飛揚(Yann Roffian)、張芳瑋(後推輪者)、孫麗翠(持棍者)、艾蜜麗(Emilie Hernandez)、李子健。

療。

她似乎總不用「追求」這樣的線性字眼,總說看清楚了,時間到了,就會水到渠成。就像她棲身人跡罕至的山谷,聽風、水、空氣、動物、植物,看萬物如何運作,融會於心,然後,「就知道怎麼做了」。

陳偉誠(提供/陳偉誠)

貧窮劇場大師的東方傳人——
陳偉誠

作為身體藝術家,陳偉誠的身體歷程多樣而曲折。他曾經是體操選手,轉作現代舞舞者,曾是雲門舞集首席男舞

者。他同時嫻熟京劇動作，也拜過亞運銀牌選手等名師學習太極拳。他在美國成為二十世紀最有影響力的戲劇大師葛羅托思基的助教，回台後成為葛氏身體哲學的實踐和教育專家。與黃承晃創立「人子劇團」，他的身體訓練系統影響許多台灣劇場工作者——特別在非寫實劇場和前衛劇場——這些年輕人求知若渴尋求與新劇場形式相對應的身體論述和操作系統。

陳偉誠指導學生的情形
（提供／劇場身心工作坊）

陳偉誠曾任國立台灣藝術大學戲劇學院及舞蹈學院講師、實踐大學音樂系講師，和呂旭立文教基金會的身體開發團體教師，並在三芝開設「劇場身心工作坊」工作室。受他指導的，不僅僅限於劇場專業表演者，還包括一般民眾。

劇場，反思人類身體的道場

陳偉誠認為現代科技文明，講求效率的生活節奏，在在教人心疏離肉體，活在頸部以上的世界：我們經常匆匆忙忙過完一天，無暇注意身體的感覺，甚至關掉身體發出的訊息，以便專心完成

手上的工作，搭交通工具回家，把一些該做的事情做好，及時趕赴一個約會，好好玩樂享受，最後躺下來睡覺，期待明天早上能夠很舒服地醒來……。就算我們的身體終於發出抗議，引起我們的注意的時候，除了胡亂塞顆藥片、喝瓶藥水、打開電視機或讓自己更忙個不停以外，渾然不知還有什麼方法可以回應身體的訊息。

這就是文明社會下的身體模式。陳偉誠形容這種身體反應模式：刺激，後反應，就像按電鈴一樣，變成僅能簡單反應刺激的機制。他認為大部分人的身體被頭腦綁架了。無論語言、思考、概念，都是頭腦「認知」世界的產物。他說身體屬於當下，身體從不「思考」，只能「經驗」世界。現代人，包括演員，對待自己、對待別人、對待世界的態度，經常以「認知」代替了「經驗」，造成了身心離異，身體活動制式化，也無形中封鎖了心靈。

作為劇場表演者，首先得脫卸這些文明加諸身體上的烙印，還原為完整

陳偉誠利用面具和臉譜引發學員模仿、探索情緒的能力。（提供／劇場身心工作坊）

的人——所謂的「完整」，指身體和心靈恢復應有的聯繫，而非切斷——進而成為優秀的表演者，利用身體深刻而準確地傳達劇場意象。

身體歷程

陳偉誠從初中到大學都是體操選手，他學會掌握各種高難度的身體技巧，譬如每天五百下伏地挺身，一直練到手部肌肉有力，一推一抵身體就可以彈得老高。天賦加上不斷練習的結果，一步步超越自我肢體極限。那時陳偉誠的上半身肌肉魁碩，對自己身體的「力」充滿信心。

大學後加入雲門舞集，舞蹈不單講究力，更講究美與生動。一場體操的比賽時間只有七十秒，而舞蹈卻是跳整個晚上，並且主要用下半身的力氣，騰挪、跳躍、位移，用上半身的時間反而不多。那時陳偉誠的身體從充滿剛強、爆炸式的能量，開始轉變為柔軟、流線。

除了肌肉的用法不同，舞蹈用身體傳達情感、碰觸內心世界，身體必須時時刻刻跟心有關。陳偉誠對身體的關注，漸漸從力量，轉變成：身體能傳達什麼？

陳偉誠曾經是雲門首席男舞者。在一次彩排中，一個後空翻的動作讓身體受傷，接下滿滿的表演檔期，又讓身體不得休息。國父紀念館十場，歐洲巡迴七十九場下來，陳偉誠腰椎疼痛不堪，到了躺下以後就不能動彈的地步。這是他生平第一次感害怕，害怕身體不再聽自己使喚，身體「不再是自己的」。

接觸世界劇場大師

陳偉誠回憶他的身體學習歷程說：是雲門讓我走出台灣接觸到世界，但是和葛羅托斯基工作才讓我接觸到世界頂尖。

波蘭人葛羅托斯基（Jerzy Grotowski），三十幾歲已聞名世界，革命性的表演藝術概念和作品，被視為「劇場界的彌賽亞」。然而眾望所歸之後，葛羅托斯基發表的劇場作品卻越來越少，想要跟他學習身體的表演工作者何其多，他卻不肯收徒弟門生。不創作、不教學，他專心致力於探索對人類「真正有影響」的事情。

葛羅托斯基有句名言：「沒有藝術的問題，只有人的問題。」他不認為藝術遍尋不到超越突破之方，而是在現代文明之下，人人都找不到自我提升的途徑。

葛羅托斯基（Jerzy Grotowski，1933-1999）

二十世紀劇場大師，與史坦尼斯拉夫斯基（Stanislavsky）、布雷希特（Brecht）、亞陶（Artaud）同為影響當代劇場最為深遠的導演和理論家。重要著作為《邁向貧窮劇場》（Toward A Poor Theatre）。貧窮劇場，將遮蓋演員軀體的裝飾——燈光、服裝、化妝、佈景等——削減至最少，剔除行為中虛假花樣和偽裝，以演員身體技藝實現真正的行動，探討主體性的本質。

　　1984年，葛羅托斯基應邀到美國展開「客觀戲劇」為期兩年的工作計畫。陳偉誠1982年赴美國紐約大學攻讀學位，因緣際會得以參與葛羅托斯基工作計畫，成為計畫中的五位助理之一。其他四位助理分別是：巴里島人、韓國人、信天主教的哥倫比亞人、猶太人，文化背景全不一樣。

放下表演，自我覺察

　　為了參加葛羅托斯基的工作計畫，他放下在紐約好不容易建立的專業舞者生涯和攻讀中的舞蹈教育學位，飛到加州參與工作。五個語言文化都不同的人，每天工作八小時，以母語唸詩、吟唱、創作和表演，語言無法溝通的情況下，反而更接近最原始的溝通媒介——身體。

　　陳偉誠記得葛羅托斯基曾要求每個人做一段動作，他融會了自己體操、京劇、舞蹈的底子，設計一段融合技巧和創意，自己滿意得不得了的動作，表現給大師看。葛羅托斯看了以後沉默不語，只問他為什麼要這樣做？

　　這——不就是動作嗎？陳偉誠心中納悶。

　　葛羅托斯基要求陳偉誠做最簡單、最無技巧的動作——跑，不停地跑，在地上跑，繞著穀倉跑，不停止地跑。陳偉誠心想這有什麼難的？但當葛羅托斯基要求他無聲地跑時，困難出來了：他無法不聽見自己的腳步，落在地面的重量，和土地回應他摩擦的嘶響。怎樣無聲地跑？陳偉誠不知道跑了幾個鐘頭，汗流浹背，體力透盡，心無二致地跑時，他突然，發現自己的運動沒有聲音了，他的身體和心靈和周

圍的環境，全部融合在一起。

回歸人的本質

作為優異的表演者，陳偉誠個性並不多疑，總是先將要求的動作盡力執行得徹底。「客觀戲劇」的第二項工作要到各地採集儀式，他們跟日本的和尚、海地的巫毒教學習儀式。有一天，學習巫毒教的迎蛇神舞蹈，模仿蛇神的脊椎動作時，陳偉誠突然串聯起自己身體過去的所有生命經驗、成長軌跡，那一剎那間，他清晰看見自我跟身體，以及自我跟他人的關係是什麼。

陳偉誠說那是一種從大腦到腦幹到脊椎到軀幹到四肢，完全貫穿全體身心的完整體會。他領悟到葛羅托斯基追求的演員狀態是：完全超越表演性，面對自己，進入內在的世界，並將其內在的真實展露出來。

葛羅托斯基的表演哲學，解構了傳統戲劇中，「演員」和「觀眾」之間，「看」和「被看」、「取悅」和「被取悅」的關係。在他的戲劇，觀眾和演員是呈現者和目擊者的關係而已──演員將經歷內在世界的過程呈現出來，而觀眾是目擊的見證者：「不是演員，而是一個人」。

身體不會說謊

葛羅托斯基的實踐，從來不只要為現代劇場指出新的方向，更想為現代人的處境找到自我療癒的道路。現代肢體療法和動作療法認為人的身體擁有長期的記憶，保存我們一生的經歷。這些治療者不

再從夢境和自由聯想中挖掘病人的過去，而從眼前這個人身上看出他（她）的性格和人生經歷。

1986年陳偉誠回到台灣，作為當時台灣屈指可數「親炙」過大師的歸國者，陳偉誠被台灣社會熱烈期待著。他曾受紀政邀請，替亞運選手做訓練，啟發選手的生命能量。他也參與許多劇團、舞團的訓練工作，將他的學習和體驗傳達給專業舞者和演員。

這時陳偉誠已經發現：無論競賽、表演、被看，身體仍然被當為一項「工具」。陳偉誠的教授其實是一種矯正。讓身體回到主體位置，放下理智、自我察覺，不與心靈和生命經驗切割。這樣雖然不見得立刻讓身體「技巧」產生立竿見影的效果，但能讓身體打開，成為全面的接受器，開發潛能，發展更多的樣態。返國兩年以後，陳偉誠的舞台漸漸從劇場移到排演教室，教學重心從專業表演工作者，漸漸普及社會大眾。

陳偉誠說這十年來，社會型態的移植，在美國出現的心理症狀，台灣全都有了。人在接受文明教化的過程中，讓頭腦成為指揮中心，學會以語言、思考、概念建構理想自我（idea self），而偽裝真實自我（true self），在理想自我與真實自我的落差間，焦慮因而產生，並從不會說謊的身體洩漏出來。

生命歷程全寫進身體

難道身體是一張病歷表？陳偉誠笑說，這可不是我說的，他迴避著自己成為心理分析師般的角色。不過在他的工作坊和課程中，用自己的身體探索生命，更誠實碰觸意識深層……等等，與身心學的療法

陳偉誠現在三芝有一個自己的
身體工作坊（上、下圖）

不謀而合。這派理論者認為，生命所有的歷程都寫在身體上，譬如：「過度擴張的胸腔表示這個人很怕從外界攝取能量，即使在人際關係中也表現出這樣的態度。這種人往往按部就班，遵守各項規定和進度，言行舉止維持著僵硬的態度，整個人很理性，講究邏輯，不強調感性和直覺。」感情和經驗不斷累積，變成呼吸和活動能力的限制，在每個人身體上劃下印記。

陳偉誠認為社會給身體太多印記。譬如舞蹈原是人類本能，卻有很多人不敢、也不會跳舞。那是由於舞蹈的既定形象深烙入頭腦，使得身體不知所措，害怕達不到烙印中的形象標準所致。社會給人的各種指示和暗示：什麼是好的、什麼是不好的，什麼是光榮的、什麼是可恥的，什麼是循規蹈矩的、什麼是怪異不正常的……，「頭腦」接收了這類訊息，反應到身體。社會化的結果，人們慢慢養成很小的肢體動作範圍，做出制式的動作反應，而且姿勢僵硬。

在陳偉誠的課程中，他經常要求學生不要怕痛，不要迴避，體驗自己身體在空間當中的感覺，每塊肌肉和骨骼收緊和放鬆的過程。這一方面因為從陳偉誠自己豐富的表演經驗裡，早已習慣不斷突破自己的極限，以增進自己的能力。一方面也協助表演者突破自己的枷鎖，那些枷鎖是理智和經驗在不知不覺中加諸給身體，現在從身體返回去一層一層打開，最後看見自己的潛能，看見最真實的自己。

陳偉誠理想中的演員，似乎是透過自我覺察，把自己還原成一張白紙──能夠繪上任何顏色和圖案的白紙，到達這境界的演員，才是全能的演員。

身體導師陳偉誠

曾經是舞台上的焦點，排練教室裡的偉誠老師，卸盡光環。雖然他還是能輕輕鬆鬆做到一般人難以企及的艱難動作，但是他並不教授學生這些動作，他要求學生從最簡單也最困難的地方做起：察覺自己。他是一個很會分析動作和運力的人，融貫中西的學習歷程，使他能侃侃而談，東方戲劇身體運用和西方戲劇身體運用的不同處，且鞭辟入裡。

他認為中國演員不能不理解傳統戲曲的身體運用方法。他會用京劇動作的原理和技巧，讓身體先具備某種基礎「能力」，然後運用葛氏的訓練方法，喚醒身體與心靈、自己和外界的連結，進而達到身體與聲音的潛能全面開放。

用皮膚跳舞——邱茜如和劉仁楠

2003年11月，「身聲演繹社」一部新劇作《旋》，其中的全裸演出被蘋果日報大幅報導，「沉寂」已久的小劇場突然成為媒體焦點，或色情或藝術的話題炒得沸沸湯湯。警察也應「輿論」帶著錄影機進駐位於華山藝文特區的表演場。

在華山另一個角落——果酒禮堂二樓，場地較小，另一個表演，氣氛溫柔安靜，觀眾不多，在John Cage的冷抑音樂裡，一男一女，以舞作語，款款訴說兩人內在世界的點點滴滴。這就是我遇見邱茜如和劉仁楠的開始，他們兩人還是三十出頭的青年，當時才成立自己的舞團三年。

劉仁楠，「游好彥舞團」創團團員、林麗珍「無垢舞蹈劇場」《醮》的首席男舞者。一頭令人印象深刻的蓬鬆黑髮和熱情的大眼睛。當他敘述編舞理念，條理如縷，侃侃談來，以細密思考的理性口吻包裹著滿腔熱情。

劉仁楠

邱茜如

　　邱茜如，在「光環舞集」嬰兒油上滑行了七年，也曾在古名伸舞蹈團2000年《狂想年代》擔任獨舞創作。高挑苗條，白皙清秀的她，不太愛說話，看起來最溫順，腦子裡卻充滿爆炸性的想法，不惜離經叛道。

　　兩人都出身國內知名大舞團的頂尖舞者，國際巡演經驗豐富。正當體能和技藝都臻於巔峰，卻毅然放下滿滿的演出機會，回到土生土長的桃園，成立桃園縣第一個現代舞團──「刺身現代舞團」。

刺在身體上書寫的情書

　　刺身現代舞團成立於2000年元月，刺身是個在日本壽司店菜單上會看到的名詞。「是啊，是在壽司店想到的團名。」團長劉仁楠半玩笑半正經地說，不過他們確實愛「刺」、「身」這樣的字眼，因為身體就是他們的語言、他們的工具、他們的本體、他們的源泉，他們的身體吸收生命的烙印，再由身體去述說生命的體會。

劉仁楠和邱茜如在排練前的暖身動作

81

刺身預定一年推出一新作品，創團作《活化場域》以電吉他迎戰古典芭蕾的大膽實驗，第二號作品《極重度》融裝置、影像、肢體、音樂於一爐的跨界舞蹈。第三號《賀三納》，則回歸最單純的舞蹈，兩名舞者他們自己，沒有現場電音，沒有多媒體，沒有前衛的裝置藝術，僅僅展現純粹而精練的肢體。其中有一段，是沒有伴奏的清唱。

　　不管挑選哪一種形式，刺身的精神始終很誠懇、很樸實——孜孜不倦思考「身體為什麼而動？」、「什麼是跳舞？」這件事。透過身體這媒介，企圖探求人潛藏深處的種種樣貌神態，到《賀三納》裡，兩位編舞兼舞者，放掉各種時髦、顛覆和前衛的手段，表示舞作來自心靈深處：「一舉手一投足都在不斷的搜尋記憶中完成。」

誠實反省身體是什麼

　　國小三年級開始學舞的邱茜如，學過古典芭蕾、民族舞、現代舞、踢踏舞、爵士舞⋯⋯，各種舞蹈無不精通的結果，就是在身體上留下各種舞蹈語彙的印記，根深蒂固地，不假思索即可反應。身體成為優異的表現工具後，邱茜如發現她遺忘了未經訓練的身體記憶，她不知道她未經雕琢的自然反射會是什麼？而什麼才是她真正身體的語言？

　　為舞蹈的身體線條和技巧，感到神馳目眩的一般人，如我，無法不對茜如和仁楠美麗的舞姿心生羨慕。但擁有一身舞藝的他們，卻思索著美麗以外的東西：「什麼才是我真正的身體？」

　　一個非常會「動」的身體，回到「身體為什麼要動？」的原點，非常會「跳舞」的人，問起「什麼是跳舞？」的時候，可能就是一個

藝術工作者，要成為藝術家的開始。

　　新舞作完全反映出自省的內斂潛沉。觀眾看不到印象裡的舞蹈美姿和高難度動作，精簡的線條近乎單調。但內心是澎湃的，隱祕的情境是豐富的，其中流淌著飽滿、私密、隱晦，有時歇斯底里，有時荒謬突梯的各種情緒。

　　這看似「不追求」的結果，卻是邱茜如和劉仁楠非常用力「追求」得到的結果。劉仁楠說《賀三納》這次他們想切除身體各部分連通到舞蹈的那條神經，因為他們只要一動，舞蹈就上了身：手和腳，頭腦和脊椎，軀幹和骨盤，全都記得舞蹈的樣子，以機器作比喻，隨便按什麼鍵都可以通到舞蹈，所以他們想盡辦法斬除舞蹈的痕跡，剝盡身體的慣性，切斷始終為「被看見」而存在的身體意識。資深舞者李為仁形容他們的舞蹈：「根本是內在神經傳導出來的身體線條」。

　　舞意似乎從最隱密、最意想不到的地方鑽透出來。劉仁楠說：「我感覺到自己以皮膚為意念，幾乎是用皮膚表面在跳舞。」

意涵幽微隱晦

　　「賀三納（Hosanna）語出舊約聖經，相傳逾越節慶（Passover）中，當耶穌騎著驢，人們把衣服舖在地上，或把樹枝撒在路上，口中喊說：『賀三納，因主名而來的，應受讚美！』，因此『Hosanna』有求你救助之意。」據說邱茜如一次在教堂的唱詩歌本上看到這個字眼，「很有感覺」。他們的舞作就是表達生活中無以名之而突然湧至的種種「感覺」。

　　進入表演區我看到：顯得晦暗的場景，環繞著「刺身」一貫的特

色——無厘頭式串接道具和視覺裝置，如插著紅色玫瑰花的馬桶、地上的鏡子、淌血的假人頭、漂流木和長角羊頭骨，同人等身高的燭臺，以及貼在牆面上的人形反白翦影……。

舞者從角落進場。

　　邱茜如說：「我們刻意選擇角落。因為舞者的習慣就是往空間最敞亮處伸展肢體，而我想去探索我平常看不見的地方。」。

　　角落有一面鏡子，只能照到舞者的側面和背面。邱茜如躺在鏡子上顫抖，從不安、歇斯底里到漸漸平靜、了然。背對觀眾的身體，被鏡子反射出來，邱茜如說，她感覺全身被穿透般，透明，無所遁形。

　　劉仁楠則著裙裝從角落走進來，以「皮膚」為意，牽動身體去接近舞台中心。完全卸除了舞蹈的動作，憑藉更節約更深刻的身體自覺，一步一步彷彿回應著沙皇樂團（The Czars）溫醇的歌聲〈The Ugly People vs. The Beautiful

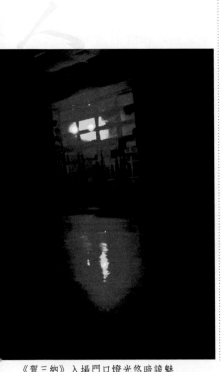

《賀三納》入場門口燈光悠暗詭魅

People〉。他的臉上，緩緩地，留下一行清淚。

要刻意的美麗，還是誠實的醜陋？

不為觀眾，而為自己而舞，其實是一條非常孤獨的路。邱茜如的母親是美術老師，以美麗又多才多藝的女兒為傲，從不缺席女兒的每一次演出。但隨著邱茜如在舞台上的表現越來越「坦白」和「誠實」，做母親的感到困惑及不安：「妳是個女孩子，為什麼要做那麼『不好看』的動作呢？」

一般欣賞藝術的心態，希望看見美麗、優雅的東西，掀起心理表層薄而纖巧的那種愉快情緒，刺身舞團的作品卻一次又一次顛覆掉這種「美感經驗」。他們想要對自己誠實，但常常被說成暴力、失控、醜陋……。對此他們很有話說：「我們很節制，也很自覺自己在做什麼。」

邱茜如說：「編舞的時候，多和少之間，到底要不要用，才是最困難的部分。」

他們兩人所要追求的，早已超越一般所定義範疇的美麗和醜陋。

文化邊陲地帶的藝術家

桃園縣緊鄰台北縣，從台北開車只消一小時左右，卻是一個以工業人口為主、民風保守的文化邊陲地區，完全沒有前衛藝術的市場。劉仁楠、邱茜如回到故鄉，不僅意味離開大舞團，換工作，放棄許多表演機會，也意味著整個生活方式、交際圈，都必須「reset」──重新定位和調整。

可邱茜如和劉仁楠不覺得可惜。劉仁楠說台北表演環境雖豐富多彩，但互相感染力強，造成表演元素雷同，同時物質的壓力也太大。他們已經決定走創作的路，而單純就是最好的創作環境，

我問他們搬到桃園來學習到最多的是什麼？

生活。劉仁楠說，單純的生活，爬爬山，溯溪，郊遊，花時間玩耍……，像一般小孩都經歷過的成長過程，但對從小學舞，在舞蹈教室和舞台上度過童年的他們來說，卻是難得的生活體驗。

最簡單的人際關係：兩個人、五隻貓。最簡單的生活：練舞、教舞、生活；培養最單純的身心狀態。他們不急於囫圇吞棗新的形式和美學，好更踏實地沉澱自己，消化空間和聲音給身體的訊息。

《賀三納》的舞台上，有怪怪的大燭臺、假人頭、羊角骨、漂流木等等，劉仁楠說沒有一樣為了演出特別購買，全部是朋友和親戚的廢棄傢俱和二手貨。「不知道為什麼，我們特別能感受到那被遺棄的價值，幾乎可以感受到當初人們購買時附著於物品上的慾望或是愛，如今過剩了，過期了，或者無法滿足那被壓抑的意識，似乎殘留在他們身上，我不禁心生憐惜，想藉我們的舞蹈再賦予他們二度生命……。」仁楠說。

道具和舞作一樣，都沉澱著滿滿的記憶和感受。

他們不是基督教徒，卻用了「賀三納」的意念。將近十個月編創這舞蹈的過程，有時也會浮起類似謝天、讚天的心情：「感覺自己不是為自己而跳，而是冥冥中有一種指引，要我去完成它。」

其實一個社會的藝術指標，豈只侷限在飛來飛去做一位文化外交的藝術明星？或者在大拜拜式熱鬧一陣的藝術展會？真正創作力的礦

藏，該是存在這種不計名利，堅持原創，願意誠實面對自己的寂寞，走上披荊斬棘之路的青年藝術家身上。

　　在經費及舞者來源都不充裕的條件下，劉仁楠堅持每年還是到台北首演最新作品，希望維持和國內表演藝術環境的對話。我由衷地希望他們的努力能成功，找到藏在身體裡面的真理。

不安於「界」的編導

　　跨界，指「跨越界線」，或稱「跨領域」。是舞蹈也是劇場叫「舞蹈劇場」，是戲劇但影像是重要元素的叫「多媒體劇場」，諸如此類。有的跨界由不同領域的藝術家平等合作，有的跨界由嫻熟多種媒介的藝術家統籌創作。從採訪他們單一作品，漸漸跟這些藝術家變成朋友，我發現這些被看作「不按牌理出牌」的人，實在比一般人成見更少，心靈更自由，也總是能輕鬆放下人與人之間的防線。

「匯川創作群」藝術總監張忘

2002年7月《沉默三部曲》演出前

　　張忘是一個難以歸類的跨界藝術家，他的作品也一樣難以歸類，既是劇場、也是美術，是裝置藝術，也是行動藝術、環境藝術。所以他的「匯川」不稱為劇場，而稱為「聚場」。

第一次採訪到跨界藝術家張忘在2002年，在那之前我已經看過他幾部大型作品像《生命記憶體》（2000）、《零》（2001），對那完全打破傳統表演空間和觀眾位置的空間運用，還有那難以歸類驚奇迭起的表演形式，印象超深刻，那是充滿衝擊體驗的一晚。

「匯川創作群」藝術總監的張忘，擔任舞台設計的時期叫張鶴金，與華山淵源很深。早在1997年尾，因為金枝演社演出《祭特洛伊》首次使用廢棄的公賣局酒廠為演出地點，而發生劇團團長到派出所「睡覺一晚」的社會事件，並召開公聽會的金枝演社演出。這齣戲的空間規劃和連帶的裝置藝術策展人就是他。

你可以在樹上找到的藝術家──張忘

像女媧補天般的張忘

那時華山酒廠是一座處處漏洞的廢墟，二樓巍巍顫顫，只有部分區域可以繞著破洞小走幾步，張忘在那裡弄了一個裝置展。坑坑洞洞反而成為藝術奇思的迸發處，我還記得從隙洞窺見舞台

區，隨走步移轉的視覺變化。整體看來
既原始又未來，既是古國的不明遺跡，
又像外太空神祇的舞榭。

　　華山藝文特區，特具備跨界創作
的潛質，它本身就介於有用或無用，建
築或空地，開發與未開發，廢置或現用
地的曖昧渾沌間。而張忘藉著文明與自
然生命對話的創作，也就屢次以華山為
其舞台：如1998年「前進華山」活動
的《螢生物》、2000年的《生命記憶
體》、2001年的《零》，與和舞蹈空
間跨界合作的裝置藝術「浮動」，都在
華山發生。

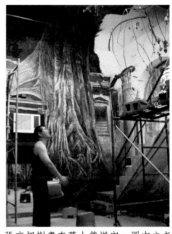

張忘把樹畫在華山戲塔內，圖中立者
為藝評家黃海鳴

怎麼樹長在屋裡了？

　　好不容易採訪到張忘的時候，他正
在為跨界展演《沉默三部曲》畫壁畫。
炎熱的七月天，在華山藝文特區「戲
塔」內部，三面原本斑駁不堪的牆上畫
著幾可亂真的百齡樹幹，內嵌希臘神廟
式的建築。隨著樹幹綿延而上，是架在
挑高空間中真正的樹枝。

　　張忘說：樹對他來說是生命力的

真樹假樹混在一起

希臘石柱上竟安著插座？
不，插座是真的，石柱是假的。
（提供／匯川創作群）

象徵，生命力要掙脫人築的四壁，所以伸入牆土裡，展開枝椏樹葉。說這話時候，巨型看板的霓虹燈光正從窗玻璃透進艷光，一閃一閃地刺激著我的眼角，頓時感覺到時空錯亂的迷離恍惚……。

挪演出經費修繕空間

參加《沉默三部曲》演出，本身即是藝評家的黃海鳴敲著邊鼓：張忘他從小愛爬樹，到現在還是爬樹的高手。生長在中部鄉下的張忘，童年有大半的時間在紡織廠等待父母下工，還有下工後的晚餐也在工廠搭伙。張忘說著說著，仰起頭來：「工廠那挑高的空闊，就跟現在華山的廢酒廠一樣。」

華山從1997那年冬天到現在，像歲月滲透一樣，藝術也在賦予它變化風貌。曾任「華山藝文發展基金會籌備處」總召集人與「中華民國藝術文化環境改造協會」副理事長的張忘說，公部門並沒有給華山編列修繕的預算，所以華山建築物和場地的整理、修補，都是由展演單位負責，像他自己，每每從演出經費中撥出一點兒，實際上做的是修繕建物的工作。

就像女媧採石補天一樣，張忘也一點兒一點兒地用創作改造著華山，正像華山也參與他的創作一樣。他覺得華山有種被時間遺忘的氣息，從歲月的軸心被切斷過，藝術家正以其創作生命，接上那時間的斷裂。

老空間內的異質時間感

時間還會再次在華山斷裂嗎？

「中華民國藝術文化環境改造協會」第一任理事長的黃海鳴說，美術館或戲劇廳是一種中性空間，本身沒有個性，作品與場地不必發生對話。但華山不是這樣的，「這地方會不斷挑起創作者的野心」，他看過許多的創作者來此「挑戰」華山。

夢想藝術無所不在的張忘，他的展演充滿一種發生於不尋常、發生於太古、發生於太空的無疆域氣質。試問一場開天闢地般的展演，要如何擺在在美術館、藝術廳呢？它們甚至不適合發生在任何一棟形式完整的建築體內。

外一章──張忘他這個人

星期天近郊獅頭山上，有群長期「走山」的人圍在大樹下，向張忘老師學爬樹。我問現場都是否認識「張老師」為何許人也？他們沒聽說過「匯川」，但都拍胸脯認識張老師：「電視台那個新聞雜誌節目有報導啊，說台灣

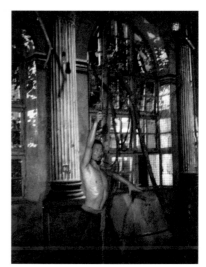

《沉默三部曲》劇照，張忘本人也參加演出
（提供／匯川創作群）

在華山演出的《生命記憶體》結合裝置與肢體，書法以及現場音樂，充滿「天地玄黃，宇宙洪荒」的意象。（提供／匯川創作群）

出了個輕功奇人！」

　　輕功奇人？這當然只是媒體的誇張渲染而已。只是從美術設計界到舞台設計界，再跨到表演藝術界的張忘，他輕鬆跨越各領域的本事，看在我眼裡，也像武俠小說裡的人物般武功高強。了解他的人以後，覺得他與眾不同的想法，比武俠小說更像傳奇。

　　我記得第一次看張忘的跨界劇場作品《生命記憶體》時，除了沒有固定的觀眾席，觀眾身體得隨表演移位之外，我心內還飛奔著一千個為什麼的震撼驚詫：為什麼枯藤、老樹、風、沙、水，可以發生在人工建築之內？為什麼演員會從帳棚頂掛藤飛下，以空中為舞台？為什麼他們明明是人卻演出「非人類」？為什麼觀眾得站在場中央，而讓演員四界遊走？為什麼如此目不暇給，我必須轉動自己的身體，觀看四周分別發生著什麼？為什麼可以在表演當中寫起書法，那佈景不就要每次換掉再來？為什麼現場音樂是即興創作，那每場表演觀眾聽到的不就都不一樣？

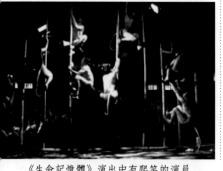

《生命記憶體》演出中有爬竿的演員
（提供／匯川創作群）

對張忘來說，每場表演本應該「都不一樣」，也沒有哪一場叫做「正確演出」。

後來我終於有機會當面問這位創作者了，他說《生命記憶體》中，表演者分別經歷成為：魚、龍、猿、蛇、鳥幾個階段，所以觀眾會看到「非人」形體，可是又覺得似曾相識，因為那是屬於「人」的記憶。張忘當自己是太古時代的未來說書人，挖掘出宇宙洪荒、闢地開天，那藏在人類最深處的記憶。

「我對這世界怎樣開始，感到非常有興趣。」

說話時，張忘一隻手靈巧畫起來，那是他「紀錄」他思想物的方式。他有一本筆記簿，記下他隨時冒出的靈感，都是些圖形，就像拱起的手掌，化成原始石窟內五隻巨柱，或外星太空船的五隻機腳，介於具體與抽象間，非文字所能形容。

成長於鄉下的張忘，從小就愛爬山、爬樹，常跟小動物廝混的他，覺得「跟人的關係比較不像同類」。他曾想住在樹上，向下張望那在樹下行來走去的「異類」。

「為什麼？」

「我覺得，人不是一種那麼友善的動物。」

不過那是十幾歲前的張忘。二十歲之後的張忘，突然覺得有必要「向人學習」，套句俗話是「活得像個人」，他結婚、生子、進入職場，在大企業裡擔任美術總監，也開設自己的公司。然而，將近四十歲時，張忘的原始部分覺醒了，這次他思考的是：「什麼才是一個真正的人？」並決定活回自己原來的模樣。他辭去工作，脫掉西裝、領帶、皮鞋，在藝術家普遍都無以為活的社會，他出錢出力著手做他的

「跨界藝術」。

　　什麼叫「跨界藝術」？當時誰都沒聽說過，要申請補助時，公部門各類藝文補助項目裡都找不到這名目。1997年首部作品《螢生物》——「表演者」為渾身無體，塗著螢光圖案的「生物」——觀眾只有三個。

　　但張忘沒有氣餒，繼續推出他的《生命記憶體》、《生命恆河》、《零》、《逐墨》、《浮動》、《沉默三部曲》……。每一部都像他的呼吸，水到渠成時就開花。張忘不像一般藝術家，以一部作品、兩部作品、三部作品，作為自己的「標竿」，他說，那些全是他無盡探索狀態的過程而已。

　　他不稱他的表演藝術是「劇場」，而是「聚場」，也就是讓音樂、美術、表演，都匯聚到他的場子上來。資深演員李為仁覺得張忘跟一般劇場人真的不一樣：晚上就要「正式演出」了，「導演」兼「演員」之一的張忘毫無緊張感，也不見做些凝聚精神，收攝或醞釀情緒的工作，反而一如往常地去溜狗、

1997～1999年張忘作品《螢生物》，盯著螢生物看久了會忘記人的框梏……

打掃、看夕陽⋯⋯。演出前一小時，李為仁硬是把「導演」拖回聚場來「暖身」。

面對李為仁笑他隨性所致，不求精準時，張忘說：每天去看夕陽，觀察和體會昆蟲或生物的身體，就是我的精準呀！

當他面對一群需要「精準」抓出定義的藝術系學生時，他說他感覺到一般定義的「精準」只是一種驅逐，區分出「不精準」或「錯誤」的，把說不出是什麼的東西予以驅離、予以邊緣化。

那幾年有人說台灣藝術界很亂，亂象紛呈。張忘說，如果在瑞士要以五十年時間走完的變化，在台灣只用一年的時間，那麼自然會令人覺得「亂」。在嚴格要求標準規格的空間裡，他有時懷疑，自己可能就是人家說的「亂象」之一。

我們從小在學校填寫考卷，答案藏在A、B、C、D幾個選項裡，而正確答案只有一個。我們曾花許多光陰，支著小腦袋瓜，手指轉著筆，A、B、C、D都似曾相似，逡巡、徘徊、猶豫，最後選其中一個。

考試升學之後，接著找份工作，然後結婚、生子。思考著在公家單位任職，或到私人機構好？在大公司好或小公司好？是與比較愛我的那個人交往，還是鼓起勇氣追求我暗戀已久的人？要挑選市郊的三房兩廳還是大街旁邊的小套房？是爸爸媽媽說得對，還是王永慶、張忠謀、比爾蓋茲說得對？很多時

《生命記憶體》演出現場用人體疊起來的裝置藝術

候，我們對付人生，就像繼續在填那張永無止盡的Ａ、Ｂ、Ｃ、Ｄ，如此方便我們整理複雜世界成為簡單選項，但同時也囿限了我們的方向，圈圍了我們的想像。彷彿只要按著規矩一題一題做下，選中正確的答案就是「正確」的人生。

張忘的人生，卻是標準答案之外的人生。當他爬到樹上，採取的態度那麼低──侵略性低，觀點卻那麼高──不自限於人的觀點，而以大自然的觀點去看事情。他讓我覺得：或許，離開人的角度，才能真正瞭解人的真正模樣和位置吧？

姚淑芬和她的《孵夢Ⅱ》

2005年的3月和4月，許多國際舞團接踵來台演出，加上國內的舞蹈團體，令人目不暇給：「莫里斯·貝嘉舞團」（Bejart Ballet Lausanne Suisse，電影《戰火浮生錄》中芭蕾舞團）、英國前衛團體「DV8」（DV8 Physical Theatre）、雲門的大型舞劇《紅樓夢》（封箱前最

姚淑芬不愛拍照，因為照片顯不出她本人的神采，我偷偷捕捉她工作凝神的瞬間。

後一次演出）、「瑪莎‧葛蘭姆舞團」首席舞者許芳宜和布拉瑞楊、羅曼菲合作的《預見‧愛情》、「舞蹈空間」和「國光劇團」三度合作的《三探東風》、顛覆男女性和東西方的《混東西》、現代舞加打擊樂的《愛玩音樂愛跳舞》、「古名伸舞團」的《未知》、「世紀當代舞團」《孵夢Ⅱ》……等等。

其中六〇年代成立的英國「DV8」，是享譽國際的跨界舞團。「舞蹈空間」和「國光劇團」合作的《三探東風》，融合京劇和現代舞，也是跨界。「古名伸舞團」的《未知》和「世紀當代舞團」《孵夢Ⅱ》也是跨界舞蹈，琳瑯舞蹈節目中半數都屬跨界，我就以後面兩個舞團為對象，一窺跨界創作的過程。

那一年，臺北市木柵區興隆路上，有個小巷口轉角是便利商店，恰好作為面街商區和巷後鱗比住宅區的平衡點。斜入巷裡的一個轉角，是「世紀當代舞團」之前的所在，向外的牆也都打穿，排練時舞蹈的風景就影影綽綽穿過辦公院落流洩到巷外，路過的人：媽媽牽著小女孩，奶奶背著小孫子，都好奇又驚喜地向內張望，彷彿是日常生活和美麗空間的輻輳點。（2006年後，「世紀當代舞團」搬到永康街巷弄中）

世紀當代舞團在2000年創團，到第五年年初已發表過《走出，出走》、《PUB，怕不怕》、《孵夢》、《看誰在看誰》、《閣樓》、《井》、《失憶邊境（morendo），A小調轉降E大調》、《半成品》、《海洋狂歡節》，加上當時即將發表的《孵夢Ⅱ》，平均一年創作二到三部作品，數量相當驚人，這些全出自「世紀當代舞團」的靈魂人物姚淑芬的點子。她的舞作常常受到舞蹈界的懷疑：「這叫做舞蹈

2003年作品《井》，主題探討死亡
（提供／世紀當代舞團）

嗎？」卻深受劇場界的人的歡迎，認為是充滿創意、令人興奮的表演！

　　工作量這樣大，但姚淑芬看起來精神抖擻，毫無倦意。她說生活裡面有太多題材了，信手拈來都可以創作。她坐在她那轉角的工作室裡面向外看，路過的風景，生活的印象，不知為什麼就會流入她腦中變成她的舞蹈話語。

　　創團前一年，她獲選教育部赴巴黎藝術村，那一年她在巴黎生活，進進出出地鐵，漸漸就有了「出口」、「出走」的想法，這成了她創團作《走出，出走》的靈感來源。這個包括影像、裝置藝術的舞蹈，開啟她與當時留法的其他藝術家跨界合作經驗，作為她創作的里程碑，她揮別了專注於舞蹈肢體純粹性的時期，不拘形式，力求表達「我要說的是什麼？」

　　愛旅行、愛交朋友的姚淑芬不是那種沉默內向、潛入自己神秘內

心世界的藝術家，她比較像一個熱情
的溝通者。她位於街角的舞蹈工作室，
頗似藝術家的便利商店，除了她那些
舞者，舞台設計黃怡儒、音樂設計余奐
甫、燈光設計王天宏、舞監王杰，沒事
就往這邊轉轉坐坐。看看舞者們排出什
麼新段落、聽聽姚淑芬有什麼新想法、
說說自己有什麼好點子，一部部跨界作
品就這樣產生了。

世紀當代2005年新作《孵夢Ⅱ》

　　我問姚淑芬跨界藝術創作者之間
的合作秘訣，她毫不猶豫說：「就聊天
啊！」說話氣勢頗有龍門客棧老闆娘的
影子，五湖三江的人都可以在她的條凳
上（其實是一張張二手傢俱店的老沙發）
圍坐下來，再遼闊的江湖都可以在談笑
風生中碰觸得到。

　　她的作品題材很生活，但給人充
滿奇想的感覺。就算你完全不懂舞蹈，
也能被她的創作觸動──脫胎自生活的
形象如此熟悉，而又超越生活，叫人
看到不一樣的東西。是姚淑芬讓我恍
然大悟：原來地鐵站的出口可以發生那
些事！原來記憶和忘記可以有這麼多排

姚淑芬和她的創作群在排練場邊討論

列組合！原來工地秀可以這樣演！原來床也可以奔跑、夢可以用身體來做！原來死亡可以輕得像毽子落地一般！太多的「原來」和「新發現」，又愉快又慧詰，衝擊觀眾的耳目心智。看完姚淑芬的舞蹈，往往有種心靈「煥然一新」的感覺。

　　抱著傳統看舞心理而來的觀眾，往往對目不暇給的效果感到突兀。他們只看純粹肢體的表現部分，而把其他部分抽除，變得支離破碎。可是，姚淑芬的舞蹈不叫舞蹈又叫做什麼呢？她的語言明明是肢體。對於這些，姚淑芬說：「無所謂，心本來就無可分類的，生命也無可分類的，藝術為什麼該涇渭分明？」

　　平均三個月創作一部作品的她，2005年《孵夢Ⅱ》是2001年《孵夢Ⅰ》的延續想像。舞蹈中有一些近似體操或特技高難度動作：從床一躍到牆上，一點踏即迴身旋落。她讓舞者從2004年底提早起手練習。個性率直的她，跟男性工作夥伴一向合作無間，在陰盛陽衰

《孵夢Ⅱ》的舞者們

的舞蹈界，她的舞台從不乏男性舞者，然這次《孵夢II》的七名舞者她全部用了女性，是個不太一樣的地方。

在紐約唸書、遊歷過歐亞非澳四洲的姚淑芬，非常習慣旅行和搬家，幾乎不曾在一個城市或國家穩穩實實住一整年。這種睡過無數陌生的床墊，在異國的清晨裡醒來，在尚未聚焦的意識中捕捉「我現在身在何處？」的惝恍，構成了她的靈感。《孵夢I》6個人20張雙人床，那到處搬遷的床墊，好像會跑的房間一樣，原本讓人休憩孵夢的床，在姚芬的作品裡竟顯得如此不安於室，不斷流浪。

說起來有趣，姚淑芬從來不限定她的設計群給她什麼樣的東西，她叫他們來看舞，由她的創意啟發他們的創意。例如在她的《失憶邊境（morendo），A小調轉降E大調》——一齣關於記憶和失憶的舞蹈，舞台設計黃怡儒想起他小時候畢業典禮的天花板，制式的輕鋼架、石綿板，幻想不知哪一片石綿板突然被掀開，露出裡面見不得人的黑，就

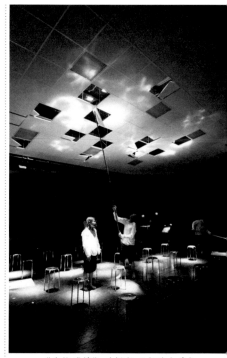

《失憶邊境》（提供／光助大房）

像一個又一個突如其然的記憶黑洞一樣，於是這部作品就以天花板破漏的小學教室作為舞台雛型。

再如《孵夢 I 》的舞台是有天黃怡儒開車到排練場，方向盤斜打反向轉迴正要把車規規矩矩泊入劃著黃框的停車格時，突然想到如果床墊也是一輛車，每一輛車都有一個停車格，那麼每一張床也有它的「格子」。停車間成了《孵夢 I 》的空間設計主線。

另一位設計者──燈光設計王天宏，從2001年《孵夢 I 》開始和姚芬合作的。之後他擔任世紀當代舞團每部作品的燈光設計，姚淑芬對他很放心，不過問、不干涉，隨便他做。天宏是冷面笑匠式的水瓶

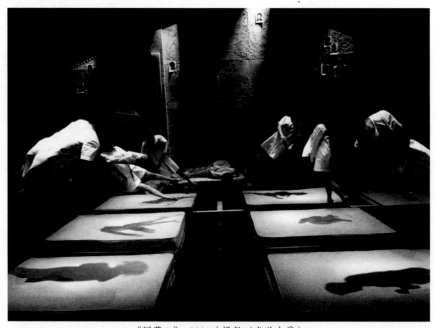

《孵夢 I 》，2001（提供／光助大房）

座，他說：自己其實不太和姚芬「討論」，他的工作就是從旁觀察，一直觀察。

　　天宏認為好的燈光是不應該被注意到的。如果觀眾竟然分神去留意到燈光，那表示演出不夠好看。因為光是無形無相之物，沒有實體供之反射，根本無從察覺到光的存在。在裝台前，光只是一張圖，一個想像，不似舞台設計，實實在在有模型，實實在在有材料堆著，實實在在佔著空間。光線無形、無體、無重，光線和時間有關。天宏說舞台設計是第一眼看到就存在的東西，具有視覺的爆發力。但舞台燈光必須不斷隨情境改變，像樂曲或影像一樣，而他最喜歡的也就是光這種與時間競舞的輕盈特質，在時間流動的節奏中掌握表演。

　　王天宏也常幫劇場做燈光設計。他認為姚淑芬的舞蹈跟一般舞蹈不太一樣，含有戲劇的成分，但又不是戲劇。《孵夢Ｉ》時是他第一次幫舞蹈設計燈光，那時他花了很多時間熟悉舞蹈語彙，發現和戲劇有劇情幫助記憶的方式不一樣。現在，大約離正式演出兩個月以前，他就每星期來看一次舞、聽聽音樂、看看舞台，姚淑芬從不追問他進度，讓他自己「觀察、注意、熟悉」，慢慢醞釀，直到演出前三、四天才終於有「結論」。「不過真正的結論還要等裝台時，再看，再修。」

　　對於姚芬總是採多焦點的畫面處理，他有一套比喻：就像中國水墨畫的「卷軸」一樣，要以「鬆緊」的方式帶畫面，每個地方的趣味密度都不一樣，引導視覺去流動瀏覽，不像西洋繪畫自文藝復興以降，無論從左或從右看起，到最後都引到中間重點。說著說著他自己就喃喃說：「水墨畫的話把光全部打亮也是不錯的方式」，這時我感

到他的意識又在時間之流裡以難以形容的細緻幽微遁逃了。

《孵夢 II》的主題是女性的私密空間，演出地點又在實驗劇場的黑盒子裡。黃怡儒採用ㄇ字型的封閉空間，把七張床墊通通圍在裡面，僅留下一個冷氣口、一個狗洞，作為唯一的出口（觀眾席那面除外）。

音樂設計余奐甫則以博覽音樂、巧妙運用已有音樂剪輯出新感覺見長。出於舞蹈與音樂緊密結合的天性，他幾乎是創作群裡最早進駐工作的人，我問他如何決定進駐的時間點，他說通常姚淑芬打電話來，就表示他可以開始工作了。他家在八里，從八里到木柵交通單程就要一小時半，他每週還至少走兩趟、往返三小時。他說姚淑芬的舞給的空間很大，對他既是挑戰也是樂趣——這似乎是創作群一致的心得。比較起來，聞名的經典之舞《春之祭》或雲門的《竹夢》、《行草2》，整首樂曲跳完，對音樂設計來講真不知該說極簡還是永恆。

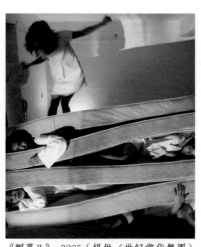

《孵夢 II》，2005（提供／世紀當代舞團）

從姚淑芬的設計群看來，她的舞蹈果然很具戲感，每個設計者都兼長戲劇和舞蹈。余奐甫也常替戲劇配樂，他說，對戲劇和舞蹈他的處理截然不同，戲劇用的是刪去法：為戲劇每一段先下主題樂，再抽掉不需要的音樂；舞蹈他用的是填入法：先規劃無聲間歇的空檔在哪裡，再配進音樂。

夜深了，排舞告一段落，舞者休息。在舞場旁邊靜靜觀看的創作設計群這才開始討論，內容有時與這齣舞有關，有時與這齣舞無關，真是好個「聊天」。經由生活化的細節和言談，使每個創意者的心意流暢無阻，聲息互通，自然造成共識。姚淑芬說她的舞絕不傳統，但也不是前衛。前衛代表前所未見，而姚淑芬想說、想跳、想傳達的卻是人類共同的東西：生活和生命。

她經常在她舞蹈裡面加入影像，那些影像頗似紀錄片，也像個社會觀察家在裡面向世界提問。她問你：「當你躺在床上都想些什麼？如果讓你選擇你的夢，你要做什麼夢？」

對熱愛世界、幾乎想和全世界溝通的姚淑芬說，「跨界」說不定只是溝通的另一種說法而已。我覺得姚淑芬對真實是什麼的興趣，大過於表演是什麼；正因為如此，她的創意和表演空間顯得特別遼闊，因為真實世界中確實有太多可提問的問題了。

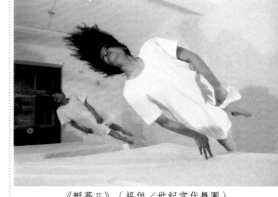

《孵夢Ⅱ》（提供／世紀當代舞團）

四個年輕女生打造《未知》

　　黎美光和蘇安莉；一個是個性大開大闔、充滿活力，不拘什麼元素都能天馬行空整合在一起演出；一個編舞風格細膩、充滿女性特質，擅長從肢體的純粹性誘發想像空間。兩人認識十幾年了，一起跳舞、一起聊天，各自都編過不少舞，卻不曾在同一個舞台上合作過，在古名伸舞團藝術總監一聲令下，她們就被配成一對共同創作。

　　不知是出自一種藝術上的神秘直覺，還是出於對兩人多年的觀察和了解，古名伸對「配對」動機的解釋只有一句：「感覺時候到了。」黎美光和蘇安莉兩個年輕編舞家，加上鄒蕙筠——一個畢業自大學劇場設計系的年輕燈光設計師，和林錦蘋——還在法國深造打擊樂的創作者，四人聯手，打造《未知》這個跨界作品。

　　黎美光和蘇安莉先在舞團的木頭地板上坐下來，從聊天開始「聊」出她們該一起編個什麼樣的舞？後來編出來的舞蹈也是在拼木

地板跳，而非一般舞蹈用的黑膠地板，
以重現她們創意激盪時的情境。

　　她們聊許多自己的故事；黎美光
小時候偷養一隻青蛙，養到不食不動，
肉腐見骨了，還不知道那就叫作「死
亡」，這是她第一次認識到死亡的模
樣。蘇安莉怕水，小時候差點溺水但
她忘了，甚至還學會游泳。直到有一
次涉溪過水時，好友好玩打起水漂卻
叫她異常恐懼，瞬間她才想起來她溺過
水……。透過這些隱藏於記憶深處的故
事，她們決定將舞名訂為《未知》，因
為潛伏在她們共同故事裡面，共同的感
情質素，就是對「未知」的恐懼：因為
不知道死後的世界而讓人對死亡恐懼，
因為不知道明天將發生什麼而對未來憂
慮，不知道知道以後能不能接受而甚至
不敢去知道。未知是一團看不見，就像
時間一樣，總要等到它過去了以後才意
識得到。

　　我去看排舞。第一幕：朱星朗拿
著一枝竹掃帚，在木頭地板上刮刮刮掃
地，另一個舞者黃蘭惠進場動作狂暴，

《未知》劇照，最前方為黎美光，右為
蘇安莉（提供／古名伸舞團）

身體裡面好像裝了彈簧，在地上起起落落，充滿動作的張力。但安靜掃地的朱星朗，兀自幽緩爬梳著他的日常節奏，彷彿什麼都無法驚擾他。

　　創作有時是很難解析的，蘇安莉說她「直覺」要有一枝竹帚和一個大木桶——能把所有舞者裝進去的木桶。黎美光「直覺」她們要用拼木地板，地板上要有盆水。此時傳來若有若無的琴弦撥奏，大提琴的弓拉鋸在中國揚琴平常不用的音域上，造成一種無調性的聲響。而燈光讓空曠舞台變出了時間，讓這異質的空間中有時間在流轉……。音樂設計林錦蘋、燈光設計鄒蕙筠，加上黎美光、蘇安莉，四個女生，像鋼琴上的四手聯彈，把「未知」具體化成一幕幕可見的表演藝術。

　　鄒蕙筠畢業於台北藝術大學劇場設計系，是國藝會青創會第二屆成員，從CO4台灣前衛文件展、2004金門碉堡藝術節、2004台東後山藝術節起，就陸續和黎美光合作。鄒蕙筠負責《未知》這支舞的整體視覺，她說「未知」

掃地者為朱星朗（提供／古名伸舞團）

的關鍵在時間，未知在已知之前，人們習慣已知的經驗，對未知期待
又恐懼。但表演最重要的是當下。鄒蕙筠一直強調當下，她的策略是
尋找舞蹈語言的空隙創造視覺焦點。《未知》表演前兩週，她正努力
做出一道水幕，讓影像和燈光投射在這層水幕上，營造潤濕的效果。

　　音樂設計林錦蘋在國內主修揚琴，到巴黎深造打擊樂，她的音
樂兼具東西方背景。她特別鍾情於實驗古典樂器的可能性，在既有的
樂器上創作別出心裁的聲音，像是用東方的揚琴彈奏巴哈，用西方的
大提琴拉出中國古琴的音色。她也會在揚琴弦上夾著迴紋針、硬幣、
鐵釘，以製造不同聲音質感。在《未知》上，她的音樂策略是呈現出
跨文化的繽紛色彩：像巴哈、粵曲〈客途秋恨〉、印度寶萊塢的歌舞
樂，都出現在這支跨界的舞作中。

四名創作者、四名舞者，十分巧合。（提供／古名伸舞團）

黎美光是牡羊座、蘇安莉是射手座、鄒蕙筠和林錦蘋是獅子座，四個火相星座的女人加在一起，會不會使討論的場面熱鬧非凡？

她們承認，一開始大家仰著茫然的臉相覷，因為「未知」字面上很抽象。開始討論後，發現彼此都是最客觀的傾聽者。黎美光說大家個性都直，不習慣隱瞞。一般人覺得現代舞抽象，最怕看不懂；現代舞者也怕講話，她們習慣用身體表達意思，而不習慣用說的。可是因為跨界，她們必須想盡辦法回答別人的問題。

幾個創作者共治一爐的秘訣，實在令我好奇。因為藝術家本來就是「異數」，「異數」加在一起不會各執己見嗎？還有如何真正做到整合而不是各自讓步？黎美光覺得「坦白回答別人的問題，就對了。」看不懂的時候就說看不懂，覺得不對勁的時候就說不對勁。發現離題了的時候，就毫不留情捨棄不要。

她學會必要時誠實地說：「我不知

黎美光是個喜歡與人合作的編舞者
（提供／古名伸舞團）

道。」承認自己無知，才能給別人空間，幫忙你解決問題。黎美光説
共同創作，是將所有人的腦袋相加，變成一個非常巨大的腦、巨大的
智慧，加倍的藝術能力散發出加倍總合的力量。

　　這不是黎美光第一次跨界創作。她説創作的焦慮很龐大，1995
到1996年間她開始創作生涯時，並不喜歡自己的作品，一發表就想拋
棄，即使得到外界的肯定，她始終覺得創作是孤獨的苦差事。但當她
開始跨界和其他領域的人合作時，她變得很快樂，想法更自由，而且
充滿驚奇。跨界讓她打開心房去聆聽世上不同的聲音，學會溝通，學
會讓她的舞蹈跟外界溝通和對話。

　　或許因為這過程中「溝通」和「夥伴」是太重要的因素，這支舞
作給予我印象較深的地方，是人與人關係的變化。無論是兩人接力的

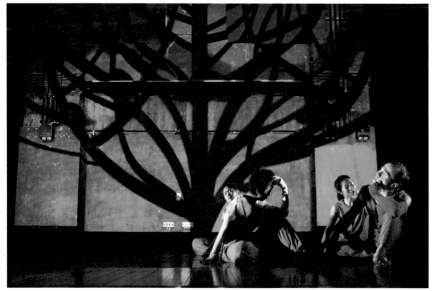

背後的投影是燈光設計鄭蕙筠花很多力氣營造出來的意象（提供／古名伸舞團）

說故事、傳轉手，四個人打手語搶白佔前，三對一的群體和不協調關係，四個人共浴舞於一個木桶，彷彿同舟共濟的關係……。是巧合也是順勢而為，她們把四人關係的各種聯奏編織進舞形裡，跨界創作也許還有很多「未知」，但是至少是至少是一起面對。

訪問那天是美光的生日，緊鑼密鼓的排演空檔，她們抽出半小時，快速擺起小小的蛋糕吹蠟燭。美光許願：「希望大家都能跳到九十歲。」對舞的癡情不言可喻。

《未知》主要工作人員

編　　　舞：黎美光、蘇安莉
音　　　樂：林錦蘋
視覺統籌：鄒蕙筠
舞　　　者：黎美光、蘇安莉、朱星朗、黃蘭惠
製　作　人：古名伸

新手上路

雖然，在台灣沒有什麼創作者可以靠劇場維生，但是成立一個劇團，仍是許多年輕人的夢想。

萬事起頭難。登記劇團的行政程序並不難，表演藝術聯盟還有教人如何申請的免費輔導講座；難的是成立之後，如何承擔一個劇團生存發展的艱難責任。台灣登記的小劇團不少，但大部分都撐不了幾年，就不敵財源短缺的壓力而泡沫化了；也不乏創作力枯竭、多年沉寂而沒有任何活動的小劇團。

剛成立劇團常遇到什麼困境？有什麼資源可以運用？是我想探究的地方。我鎖定剛成立不到四年且不斷推出創作的劇團進行訪問，地緣和比例的問題，恰好都立案在台北市：2004年成立的「飛人集社」、「瘋狂劇場」，和2003年成立的「前進下一波」。

三位團長皆屬於六年級世代。有句話說：劇場是屬於年輕人的，或者，除非有一顆青春不老的心，才能在台灣頗為艱困的表

演環境中，在劇場之路前仆後繼，不怕死不怕苦，自己立個團來闖來撐……。

「飛人集社」的石佩玉：和小王子一起上路

二十五歲那年，石佩玉還是個劇場新兵，在兒童劇團幹行政。巨蟹座的她在心中默許：要不嫁人，要不在三十五歲以前成立一個劇團，後面這個願望果然如期實現了。

2004誠品藝術節的文宣以「光影乍現的鍊偶術士」形容石佩玉，她的作品小而精緻細膩，人操偶，偶演戲，人也演戲，偶和人互相交錯出豐富的表演層次，被喻為「最綺想的人偶匯演」。

但在成為創作者兼團長以前，石佩玉最被劇場肯定的是她的行政專業。1994年就進入「鞋子兒童劇團」擔任專職行政，1997擔任「創作社」劇團的經理及製作人，直到2002年。此外她也是幾米《地下鐵》音樂劇的總製作人。

除是資深劇場行政，她也是戲偶

石佩玉，手上拿著她創團作主角
——小王子

的設計師。2002年到2003年她替許多劇團如「莎妹」《泰特斯》、「無獨有偶」《小小孩》和中正文化中心《大兵的故事》、「台灣絃樂團」《飛行狗的任務》設計戲偶。她從小就喜歡動手替布娃娃做衣服、做桌椅、做床、做傢俱、做廚房、做浴室。與「鞋子兒童劇團」隨團參加荷蘭微小偶戲節（Micro Festival）時，具體而微的偶戲奇幻世界叫她心嚮往之，同時在她心中種下要做偶戲的願望，但巨蟹座的她謹慎縝密，一直沉潛於行政的領域中，也做得有聲有色。然後有一天她覺得，繼續做下去除了「在履歷表上再添一筆」外，已經沒有太大意義。

石佩玉不諱言，大部分投入劇場的人，都是對創造這件事著迷。而通常行政的角色都是在協助創作者。像「創作社」核心成員為七位創作者、學者，製作人必須扮演協助推動創作的發生，從前期的補助申請、經費管理、行政、庶務，到演出前的宣傳和票務，等於是創作和外界溝通的所有平台──除了作品呈現於舞台上的燦爛瞬間。

這種溝通的角色日漸吃重，劇場行政已被視為一門經理人專業，而不只是處理庶務和記帳的「小妹」。幾年前國藝會開始資助劇場行政出國進修，藝術大學也紛紛開設劇場行政科系。早年台灣幾個較有規模的劇團一開始都算家庭企業，夫妻倆一人投身創作、一人負責行政，似乎也佐證創作和製作人必須像夫妻一樣，攜手密切合作。

石佩玉在劇場行政上耕耘近十年，對國內劇場有實務性的觀察，也思考過行政工作在劇團中如何升級的問題。她認為一般新成立的劇團，最大的瓶頸在行政。創作者被容許有創作概念或發表慾才成立劇團，但如何把作品順利搬上社會，行政卻是關鍵：要向公部門申請補

助，要向企業募集更充裕的經費，還有決定行銷的位置，甚至運用行政資源主動策劃創作的發生，成為藝術生態的推手，都是行政能力的問題。

她舉「女節」為例子，這個四年一次的女性劇場節，由幾個女人組成的「女人組」策劃，「女人組」每一個成員都是能獨當一面的資深製作人。她們不擔任創作者，完全從行政的專業推出節目，由行政主導資源的整合、邀請名單、協調解決各齣戲製作的問題。這麼一來受邀者完全不必擔心行政問題，可以專心在創作層面。「女人組」擁有的夢幻製作群，能夠一個人負責兩、三團的行政，並互相協調和支援。

石佩玉提出一種新的可能方向：一個以行政專業為主的組織，加上媒合創作者和製作人的平台。或者由行政主動出擊，尋覓有潛力的創作個人或團體，從社會力的募集和整合促成表演的發生。

她說，公部門對於新劇團的協助，其實也不要將焦點光放在經費補助上，也可以傳遞經驗給劇場行政新手。例如獎勵或協調以大團帶小團的方式傳承行政經驗，這樣同時可以讓資源更充份的發揮和利用。扶持培育藝術生態，也需要創意，不一定都要花大錢才做得到。

她回想1995年參加荷蘭微小偶戲節的經驗，她很喜歡那種「小而美」的製作，很多甚至發表在某個小鎮人家的客廳裡，一晚上連走四戶人家的客廳看戲，那經驗溫馨甜美。她認為在劇場的行政運作上，還有很多創意的空間。

但是石佩玉成立自己劇團的動力，仍然是創作——為了創造作心中理想的偶劇。為了證明自己獨立創造作品的能力，創團前她先自費

近二十萬，在牯嶺街小劇場做了一齣人偶劇《B612》。B612，是安東尼‧聖愛修柏里名著《小王子》裡面小王子居住的迷你星球名字。

「為什麼選擇小王子？」

「我發現小王子這故事其實可以解構成雙人故事——小王子，以及小王子遇到的其他人——剛好適合兩個演員來操作。」

有趣的是石佩玉出身劇團行政，獨立創作第一齣戲時，卻將行政部分的操作壓縮到近乎零，這對幹行政多年的她來說，根本是個反向操作，她說一方面為了專心於創作上，一方面正好趁機思考：一場演出中，行政可以減少到什麼程度？

由於做過創作社近六年的劇場經理，首演那天，創作社核心成員六、七個導演坐成一排，觀賞他們前經理暨製作人的「創作」。他們發現佩玉的操偶人不全隱身在偶的背後，有時也以演員方式出現，人和偶靈活轉換，也把劇場轉換虛實之間的魅力發揮到極致。

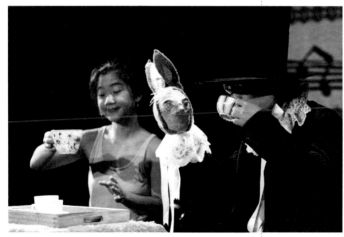

《喂 愛麗絲》劇照
（提供／飛人集社）

《廚房》劇照,劇中演員為馬照琪
(提供／飛人集社)

這點和世界偶戲的大趨勢相符。得到肯定後,石佩玉對自己的創作能力更有信心。2004年她應邀在女節演出她的新創作《廚房》時,她的劇團飛人集社也同時成立。時機湊巧,正好是台北文化局規定演藝團體重新登記後申請第一人,所以嶄新劇團飛人集社成為台北市劇團身分證上的第一號。

「為什麼叫做飛…人…集…社?」

「很多人都覺得這好像體操或特技團的名字。」石佩玉承認,但是她喜歡「飛」,有種天馬行空的感覺;飛人又與「非人」諧音,偶本來就不是人嘛!集社則希望結集各種創意形式,像多媒體、肢體、燈光、偶戲⋯⋯。

到目前為止,石佩玉的每個作品都延襲以虛構故事和真實情境穿縫交錯的敘事風格,例如《廚房》裡專業家庭主婦在廚房家事做著做著,和白蛇傳裡的白娘娘素貞「聊」了起來、「通靈」了起來。《喂 愛麗絲》則是上班族女郎和《愛麗絲夢遊奇境》的愛麗絲一起做起小時候的夢,變大變小忽假忽真,然

後譜成告別童年的成長心曲。

　　偶戲的魅力已盡現眼前，然而真實情境部份的角色，卻讓筆者提問：「妳做過家庭主婦和上班族嗎？」

　　現實中石佩玉兩種角色都沒做過，她差不多一畢業就立定志向往劇場，擔任這種「不太乖」的行業中「最乖」的角色：劇場行政。

　　她說：「家庭主婦和上班女郎都是在一種有框框的侷限狀態裡。」提供侷限於現實的人生一點外溢、另一種可能性、另一個自由無限的空間。在偶的懸絲、操作桿到腕關節，流淌穿行的是想像力，能帶引我們到任何地方。想像力有最大的自由，最深不可測的力量。

　　「這就是我想表達的。」石佩玉如是說。

　　2007年起，台北市文化局釋出閒置空間予藝術團體再利用，「飛人集社」和另外五個劇團一起進駐首批「藝響空間」之一「圓場」（O Space），讓劇團首次有一個無租金壓力的「辦公室」。

《喂 愛麗絲》劇中另一演員Fa
（提供／飛人集社）

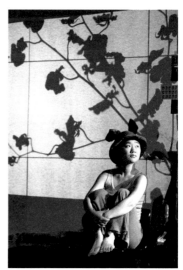

《喂 愛麗絲》劇照（提供／飛人集社）

飛人集社 profile _____

成　　立：2004年5月
特　　色：做「給大人看」的偶戲
創團作：2002年8月《B612》（牯嶺街小劇場）
網　　站：http://www.flying-group.com.tw/

「瘋狂劇場」的王瑋廉：在這個時代還有什麼比寫實更瘋狂？

成立瘋狂劇場前，王瑋廉在劇場有五年資歷，在「臨界點劇象錄」劇團導演過《勇氣／媽媽／和她的孩子們》（劇場大師布雷希特的史詩長劇）、《下一輪思維復興平台概念》、《劇場時光本紀》，也演莎士比亞的妹妹們劇團的《30P——不好讀》、《泰特斯——夾子布袋版》，臨界點新編田啟元的《白水2003》，台大戲劇研究所畢業，是一個多方位的劇場人才。

王瑋廉年紀輕輕，然而聽他敘述他進入劇場界的過程，卻讓我覺得「鬼影幢幢」，有點「與死亡同行」的味道。

他說他決定投身劇場界，是由於大四那年外公逝世前的遺言，王瑋廉頓時決定這生不能白活，一定要做自己喜歡的事，在悲慟的喪禮氣氛下，他向母親提出想做劇場的「告白」，從此積極加入以提供新生代創作群實驗場為標幟的「臨界點劇象錄」。

他的創團作《祖母弔詭》是和另一個團員蘇芷雲合作的獨角戲。

他的那一部叫《在外婆的死之前》——
是的，構想自病危的外祖母，和他最
崇拜的舞踏大師大野一雄（九十幾歲耄
齡）共舞。二十五歲那年，他看到大野
一雄以七十幾歲的老邁身軀化身風騷娼
妓，在舞台上跳佛朗明哥舞，那姿勢
一把攫住他的心。王瑋廉二十幾歲的身
體，化身成七十幾歲頹敗將死的身軀，
在台上獨演全場。公演還沒結束，他真
實世界裡的祖母真的過世了。

　　訪談時，我始終很難想像這個外表
可愛、被朋友戲稱「劇場拉不拉多」的
年輕人內裡有一副這麼老的靈魂……。

　　也許生的癡狂和死的徹悟，其實
是一體兩面，而劇場恰好包含兩者。王
瑋廉成立劇團的因緣，又跟一位耆老
有關——七十五高齡學者何偉康。有一
次王瑋廉到北藝大旁聽何偉康教歷史劇
的課，聽何老師說中文戲劇創作應以十
四億華人為觀眾來思考，頓時使他茅塞
頓開。此後和幾位好朋友在網站上，熱
烈討論劇場應有的製作平台。幾個好朋
友：胡心怡、蔡孟芬、蘇芷雲，後來成

王瑋廉，是個有演技的導演，2005年演出獨角
戲《在往返孤獨圓的路上》（攝影／謝佳玲）

《在外婆的死之前》（攝影／張吉米）

為瘋狂劇場的創團核心份子。

　　老一輩取名愛用典故，像「雲門」、「蘭陵」都來自中國古籍經典。何老先生也建議他們譬如用「狂狷」——典出《論語》：「狂者進取，狷者有所不為。」但六年級世代的他們喜歡另一種典故——「瘋狂」，取自羅蘭巴特（Roland Barthes）的《明室》（La Chambre Claire, 1980）：「社會對瘋狂進行壓抑的第一步，就是將之提升為藝術，因為沒有任何藝術是瘋狂的。」

　　瘋狂劇場最瘋狂的宣言是：「所有的藝術都是對本質的馴化，我欲接近的不是藝術而是瘋狂。」選擇以劇場表達瘋狂，因為「劇場本身就是一個流動、變化、充滿無限可能的場域，是打破日常慣性、僵化思考最好的實驗室。」他們於媽祖誕辰日（農曆三月二十三）申請立案——劇團用羅蘭巴特的思想取名，並和媽祖同天生日——傳統民俗和後現代拼貼，似乎也是一種瘋狂。

　　若因此以為這些「瘋狂份子」都憑一股狂氣做事就大錯特錯。翻開他們

《在外婆的死之前》（攝影／黃士勛）

的企劃書，我簡直無法覆述那麼複雜的邏輯，「新工作概念」條下寫著：「以『平台』（platform）概念作為運作的基本結構，以『矩陣』（matrix，數學名詞）模式做菁英式專案工作。」

每一項專有名詞都得附上解釋，有朋友笑稱王瑋廉寫企劃像在「編字典」。

極理性，似乎也是一種瘋狂。

2004年推出創團作《祖母弔詭／在外婆的死之前》時，他們以工作坊、演講、紀錄片放映等活動，與戲的宣傳配套一起推出，同時進行到大陸青島巡迴演出的計畫──年輕的策展人劉小令正在策劃，以整體行銷方式將台灣的小劇場打進大陸。然而新劇團的成立總是資源有限，排獨角戲時王瑋廉沒有錢租排練場，就在家附近的公園空地排練。一齣戲要用十五個演員，沒錢請那多專業演員，就啟用專櫃銷售員、飯店職工、媒體企劃，利用下班時間排練起來了……。

除了《祖母弔詭》向祖母的老靈魂商借形象，王瑋廉另兩個重要的導演作品《勇氣／媽媽／和她的孩子們》和《陽台》分別是上世紀重要戲劇家的作品：布雷希特和惹內──兩個已死的老靈魂，他們皆以凡人無法觸及的奇異角度切入社會最晦深的痛處。

但兩劇的處理手法非常不同，在

《在外婆的死之前》2004年版，皇冠小劇場
（攝影／謝佳玲）

《在外婆的死之前》（攝影／張吉米）

《勇氣／媽媽／和她的孩子們》裡，王瑋廉忠於布雷希特的文字；但惹內的《陽台》中，王瑋廉卻摘掉全部劇本台詞，讓演員失魂如同行屍般緩慢在舞台上移動，上半場六十分鐘他要求音樂設計把音樂全部拿掉，燈光設計打白燈一場到底，而結束前一分鐘，演員的台詞像泉漿一樣突然噴湧而出⋯⋯。

很不習慣，是嗎？瘋狂劇場正是要顛覆人們習以為常的思考模式，甚至顛覆創作者自己的。王瑋廉說，他甚至想顛覆自己都把概念想清楚再做的性格，他希望意義不斷游離，游離出軸心，造成莫衷一是的劇場現實。

他說不同做法皆是「忠於」原著──或正確地說，忠於劇本給他的感覺。王瑋廉有個聽來瘋狂細思又不無道理的話，他說演員是活在當下的。工作坊、排練、演出，對演員來說是三種狀態──這麼說來，演出不是排練的完美版複製？這種立論使他在《陽台》前一天想拿掉舞台、燈光、音樂、服裝、甚至演員的演技，還原他心中對《陽台》

詮釋上的忠實。

　　他最尊敬的劇作家是：莎士比亞、契訶夫、布雷希特、惹內。我歪著腦袋想半天，這份名單年代從十五世紀到二十世紀，國籍分別是英國、俄國、德國、法國，題材、風格無一相同；一樣的地方是都是大師、天才，還有，都以語言為武器，「蠻寫實主義的啊！」我回答道。

　　「對啊，我一點兒都不排斥寫實劇場。」在這個長篇大論的「寫實」和富於視覺實驗性的前衛劇場，涇渭分明的時代，聽他這樣說真是令人吃驚。

　　「我覺得抽象的戲，只要抓住自己看到的部分就夠了，但寫實的劇作家怎麼說呢？真是非常貪心，想要什麼都說到，不滿足於片面真理，遂不放棄任何細節，企圖從外相模擬『真實』。他們真是太貪愛人間了。」王瑋廉說：「在這個時代還有什麼比寫實更瘋狂的念頭？」

　　我不知道「瘋狂劇場」會怎樣以瘋狂穿透社會藩籬，但是我想他們至少找

《在外婆的死之前》排練中
（上、下圖，攝影／黃士勛）

127

到了述說自己的方式，或者，熱愛生活的方式。對年輕人來說，這點是非常珍貴的。

瘋狂劇場 profile

成　　立：2004年5月
特　　色：「打破日常慣性、僵化思考的實驗室」
創團作：2004年9月《祖母弔詭》（皇冠小劇場）
網　　站：http://mypaper.pchome.com.tw/news/ctg/

「前進下一波」的吳坤達：勇氣是年輕僅有的唯一財產

　　這一切都要從一群大二戲劇學生在宿舍外的廣場的自發性演出說起。

　　台灣藝術大學的一群學生：吳坤達和幾個同班同學，感覺悶透了，湊成四個導演、三組演員，就在宿舍外的廣場，演出四組《羅密歐與茱麗葉》。木板架在池塘上當舞台，一組絕命鴛鴦生死戀愛完畢換下一組，好像羅密歐與茱麗葉有四次生命輪迴似的，連演三個晚上，玩盡年輕的他們對羅密歐與茱麗葉的各種想像。

　　完全是自發性行為，既不是學校公演，也不是課堂呈現，無以名之，他們叫自己「前進下一波」，取自紐約「下一波藝術節」——美國布魯克林音樂學院（Brooklyn Academy of Music, BAM）每年秋季舉辦，以最前衛的表演藝術為主的藝術節——大白話就是「最新、最

屌」的表演藝術。二十世界多齣知名的
劇作，像蘿莉・安德森的《美國一至四
部曲》、羅伯・威爾森的歌劇《沙灘上
的愛因斯坦》、彼得・布魯克長達八小
時的《摩訶婆羅達》、約翰・亞當斯的
《尼克森在中國》，以及摩斯康寧漢舞
團和碧娜・鮑許的烏帕托舞團等等，都
在下一波藝術節演出過，後來變成時代
的標竿。

　　年輕也許就是這樣，距離從來不
是問題；心嚮往之就管舞蹈劇場大師碧
娜・鮑許（Pina Bausch）叫鮑許奶奶，
彷彿她老人家就住在隔壁樓上，香水味
不時還會從鑰匙孔飄進來。紐約有個最
屌的戲劇節叫「下一波藝術節」，他們
就管自己叫「前進下一波」！

　　畢業後，這票年輕人當兵的當兵、
深造的深造，有的去北京唸中醫，有的
到電視台當上班族，但是他們都無法忘
情劇場。沒想到看起來最散的吳坤達最
執著，他一直待在劇場界，參加過金枝
演社、屏風表演班、外表坊、表坊、河
床劇團等知名劇團的演出，後來進入台

吳坤達（提供／吳坤達）

《蟻蝕‧馬克白夫人狂想》劇照
（上、中、下圖，提供／吳坤達）

北藝術大學劇場藝術研究所主修表演畢業。

外型酷似日本偶像團體SMAP草彅剛，名字和偶像團體Energy成員之一類似的坤達，有種冷面笑匠的喜感爆發力，可以演什麼都不在乎的吊兒郎當，也可以演什麼都在乎到神經病的傢伙。除了鮑許奶奶，他的偶像名單還有：李國修、李立群、趙自強。

「他們的喜劇怎麼說呢……就是『搞怪』，但是其中折射出來的人生趣味，必須用很嚴肅的人生態度才做得到……。」抓著頭皮找不到正確字彙，坤達整個身體向桌外延伸傾斜四十五度，好像隨時準備逃走，逃離語言的魔爪。

2003年成立劇團，2004年發表正式創團作，中間是漫長的補助申請過程。《蟻蝕‧馬克白夫人狂想》由坤達自任導演，周曼儂編劇（文本根據莎士比亞《馬克白》），大部分團員都有正職，人手不足，行政只好下班或課餘兼著做。

補助款十二萬，總支出二十萬，編

導演員全都不拿酬勞，還是經費不足。靠著票房和親友捐贈才勉強打平。

補助是非仰賴不可的，卻又沒有專人行政，跑企劃案、找補助、跑宣傳，坤達樣樣自己來──「前進下一波」面臨的是所有新成立劇團都會遇到的困難。

「最棘手的還是行政。」坤達說。

表演是他最自在的位置，在舞台上盡量發光發亮。而導演像是電影院的放映師，躲在後面黑黑的角落裡，表演在計畫中發生。

什麼是下一波？總之就是下一個可能性，有一個自己心中不一樣的東西，可以取代現在的「一樣」，坤達終於想好解釋。

目前他們有一點堅持：要有文本。為了拉出創作者和自我之間的

《蟻蝕‧馬克白夫人狂想》劇照（提供／吳坤達）

距離，避免編導合一時太過深陷個人情感的觀照，變成自溺或喃喃自語，難以與觀眾對話。他們也不興集體創作，因為相信除非生命沉積到某種厚度，否則即興激盪不出什麼好作品。換句話說，「前進下一波」也許還不能準確地說下一波是什麼，但他們已經很清楚不要的是什麼。剛創團時也會憂慮：做完一齣戲還有沒有下一齣？但是坤達覺得他們現在越來越樂觀了。為什麼？至少他們已經在做了。

　　「前進下一波」劇團宣言是這樣的：「不能缺少的是勇氣──是年輕僅有的唯一的財產」。前進下一波在探索一個未知性，因為年輕，所以可以站在「下一個」的位置上，準備被時代叫號上台──「next」！

前進下一波 profile

成　　立：2003年1月
特　　色：有文本的劇場作品
創團作：2004年1月《蟻蝕・馬克白夫人狂想》（華山烏梅酒場）
網　　站：http://nextwave.myweb.hinet.net/main.htm

後記：最敢不隨流俗的一群人

訪談年輕的新創劇團團長，他們顯得誠懇、樸實，沒有深談就不能得知他們心靈的「另類」：被媒體餵養長大，卻不想滿足於社會現成答案，在這時代裡，其實選擇劇場比選擇當流行教主更「屌」，也「另類」得更多。劇場藝術，在當今媒體娛樂社會中，是最具顛覆性、創造力、打破僵化思考的場域。它的成本並不像電影般巨大，但是創意有過之無不及。

説他們是「新手」其實並不準確，因為他們各自在劇場界都已耕耘五年到十年經歷，在貧瘠的生存環境下，還有打不退的熱情，方才成立劇團。

瘋狂劇團《先知大廈》劇照（提供／王瑋廉）

《在外婆的死之前》排練中（攝影／黃士勛）

行政經驗較深的石佩玉說：剛成立的劇團規模都很小，幾乎養不起行政人員或專業演員，而現在的演出補助機制，在戲劇專業分項下，大團、小團、歌舞劇、傳統現代劇、兒童劇、偶劇、跨領域視覺劇場……，性質相差甚多，卻放在同一個籃子內評選、分配資源，使用同一套評鑑標準，殊為粗糙。

扶植團隊辦法要求起碼三個行政職員和一年演出場次的規定，對剛成立的劇團來說，其實受用不到。這些連場租、基本人員薪資都尋無頭路的劇場新手，除了以單一齣戲申請補助演出外，還有沒有其他協助管道，讓他們好好地生根、訓練、做出好作品？基礎穩固之後小團如何茁壯？大團怎樣走向產業化？如何讓開花結果成為合理可行之途，而不是一場奇蹟？這些都值得政府深思。

在訪談過程中，我發現年輕團長們談起劇場、談起創作總是精神抖擻，很少哀告叫苦的。或許因為執行過程瑣瑣總總的艱困，很難一語道盡；也或許投身劇場的人早已有吃苦的心理準備，遇到艱困就是再忍一點、再忍一點，看能忍到什麼程度為止。

劇場藝術為何如此令人著迷？即使「錢途」不亮的現況下，年輕人為何仍願前仆後繼投入劇場？也許，我都還沒寫到那些真正迷人的理由吧。

挑戰美麗新定義

寫在之前

他們，是領有區公所或鄉鎮市公所發的身心障礙手冊的人。

他們分佈各行各業，從事各種活動，也包括劇場。

總是勇於質問成規、勇於關注邊緣的劇場，很自然為他們開放，更因為他們感官世界的方式、傳達表情的身體與一般不同，對很多表演藝術家來説，「身心障礙」不是「障礙」，反而是啟發另類思考的天籟，探問人們的概念或身體有多少被囚禁在「正常」的想像裡不自知？他們其實是身心挑戰者，挑戰人的極限潛能。

當我坐在角落咖啡劇場一隅等待受訪者時，望著門口一堆彩色石頭，突然想起女媧補天的故事。《淮南子》記載女媧一共煉製三萬六千五百零一塊五色石補天，用剩一顆，便擱在大荒山無稽崖青埂峰下。這顆被

遺漏的石頭，到了《紅樓夢》裡面，因自悲自嘆、惋惜自己沒被選中補天，而生出靈性，落入紅塵，成為中國小說最聞名的男主角——賈寶玉。

什麼是缺漏？什麼是完整？什麼是邊緣？什麼是核心？有時想想還蠻弔詭的。

「柳春春劇社」和鄭志忠

當我以身心障礙者為探針尋訪劇場工作者時，不得不碰觸到我無意犯下的矛盾：是著重在生理特徵，或藝術角度的選取？因為一個真正的藝術家並不會因為他的眼睛特別大、腳特別長，或有著一頭綠色的頭髮而被另眼相看，他被注目的理由只因為他的藝術。這矛盾其實也來自於劇場藝術本身，劇場本就具備社會、教育、心理、娛樂和藝術不同的功能與論述層面。

當我訪問阿忠時，這矛盾更顯得尖銳而令我暗自尷尬，因為長期以來我都是以「劇場人」阿忠、而非「身心障

鄭志忠

礙者」阿忠的角度認識他。台灣現代劇
場史上絕不可少寫的人物田啟元，跟這
名字連在一起的還包括阿忠，他特異的
身體姿態在田啟元劇中意象鮮明的宰制
者、被宰制者、異類、弱勢、邊緣象徵
中，顯得那麼令人驚心動魄。1996年
田啟元死了，但阿忠的光芒並無黯淡之
跡，他演戲、編戲、導戲、做燈光、成
立劇團，以自己的優異表現證明他被矚
目的理由並非身體特徵而是才華。

鄭志忠
（攝影／林珮熏，提供／柳春春劇社）

　　鄭志忠，劇場人稱阿忠，1997
年成立「柳春春劇社」（以下簡稱柳春
春），第一號作品《自慰》、第二號作
品《女友》、第三號作品《變態》、
第四號作品《春天》、第五號作品
《變》、第六號作品《美麗》、第七號
作品《無言劇》、第八號作品《純色》
……第十一號作品、第十二號作品《消
失》、第十三號作品《美麗2004》，
除了《自慰》、《女友》、《彼女》編
導是團長許逸亭，《變》和《消失》由
團員朱哲毅、李湘陵所編導之外，其餘
皆為阿忠創作，這些作品全都有很強的

《無言劇》
（攝影／林珮熏，提供／柳春春劇社）

阿忠風格。他是柳春春的靈魂人物,駐團編導、團長和藝術總監的位置讓給別人,藝術總監還是劇團正式成立前就逝世的田啟元。

柳春春是田啟元起的名字。為什麼叫柳春春?因為清末民初有一個演文明新戲的劇團叫「春柳社」(成員包括弘一和尚李叔同、曾孝谷、歐陽予倩等)──所謂文明戲或新劇,就是西潮方興時流入的新式話劇式樣,有別於舊傳統戲曲──春柳稍微調整就變成了「柳春春」這麼一個十分美麗的名字。田啟元跟阿忠說,希望柳春春的團員都是殘障的團員,世人眼中的「殘缺」是他心中劇場藝術的理想介質。

類似的觀點其實並不限於田啟元或柳春春,在國外已有相當受到矚目的身心障礙藝術家。像2003年年底「新舞風」曾邀請名震歐洲舞壇的日本舞蹈家勅使川原三郎(Saburo Teshigawara),在林懷民的大力引薦下,率同「渡烏舞團」演出舞作《電光石火》。其中盲人舞者史都華和勅使川原三郎的一段雙人舞,史都華的肢體語言和一流舞蹈家同台也毫不遜色,直達靈魂的舞姿更動人心。國內知名藝評家兼編導王墨林也從2001年起舉辦多屆《第六種官能表演藝術祭》邀請國內外身心障團體交流公演。

數百年來,或更長的歷史以來,關於人體的美麗、姿態的優雅、動作的力量、舉手投足的意義,全都囚禁在所謂的「正常身體」內,也就在阿忠稱之的「封閉系統」中探索蹊徑、追求新猷。藝術重要目的在開拓人靈魂的疆界,然而所謂「正常」卻正是人自劃的疆域,誰定義正常的疆界在哪裡?誰全然知道美麗的界限在哪裡?以「正常」為屏障限制自己的想像力、創造力,豈不是另一種障礙。

「換句話說,」阿忠咧開微笑:「各種偉大的舞蹈觀、劇場理論

或身體論述，如果抽去一隻腳，是否還依然成立？」我望著窗前看出去的世界，人行道旁是馬路，馬路上有汽車，汽車上面是天橋……，這世界為了大多數人的形體而打造，沒機會感到寂寞也就鮮少自我質疑，只有當人在自己身上無法找到解答時，當發現所謂正常的軀體就像被水泥封住般僵化冥頑的時候，人們才開始轉向「他者」──另一種身體上尋找答案。

《變態》
（攝影／林珮熏，提供／柳春春劇社）

在這意義上，身體沒有障礙，只意味「不同」還潛藏另一種可能性，說不定是一把釋放蘊藏美的鑰匙。在這意義上，藝術不是對他者的餽贈或補償，而是自我的拯救，讓想像力和穿透力從「正常」的桎梏裡解放出來。

有如「柳春春」的名字，反轉一個字，復疊一個音，就把個舊詞彙變化為意象連連的美麗，帶點可愛。阿忠的劇場後來並不限於有肢體障礙的演員，然而反轉或辯問的精神依然，顛覆人體的形象，反而開展出另一種美麗。

阿忠的作品總是意象鮮明：勇猛的

身體姿態，冷，寡言，反彈回自己無法構成對話的句子，椅子，水盆，鏡像，強迫式吞嚥……。明暗對比如此強烈，純白和奧黑對比如此強烈，直視殘酷，逼問向人們最不敢碰觸的禁忌之處，似乎不到無法喘氣不肯妥協。「柳春春」定目劇《美麗》（有2000年版、2001年版、2003年版和2004年版），阿忠這樣描述美麗：「美到極致就是吐出來，並且再吃回去；因為反芻是一種需要勇氣的反省過程。」

然而當我在角落咖啡劇場替他拍照時，背後牆垣一片淺紫粉紅，恰像他對朋友的態度一樣，柔和、友善、言談侃然、意定神閒、經常微笑，只有眼神還是那麼一樣認真。阿忠的求知慾和掃網累積的知識像他徒手爬樓梯的姿態一樣驚人。他坐下時看起來不高，站的時候佔據面積更小——只有兩個柺杖頂，不及一枚拳頭大，但他的存在感那樣寬厚堅強，讓人難以忽視。

阿忠接下「柳春春」劇團後，資源不多，阿忠從小品開始，以一年三齣戲

《無言劇》
（攝影／呂季達，提供／柳春春劇社）

的進度打開知名度。2003、2004連續兩年推出「柳春春小小節」，以有限的資源人力，連結三齣新作，自力經營出規模小而美、極有個性的戲劇活動。不媚俗，絕對非主流，在藝文活動不斷的台北市，消費已淹沒大部分意義的世紀初顯得珍貴而寂寞。

阿忠還堅持劇團由觀眾來決定生存與否，柳春春接受支持者個人的小額捐款，卻不靠補助（不管是政府或是其他機構）。目前劇團主要收入來自團長白天工作的薪水，用以維持劇團平時最基本、最樸素的開銷，像阿忠自己的生活方式一樣。目前劇團最主要開銷就是訓練場地的租金。

從2005年起，阿忠發現再推新戲是自我耗損，決定連續兩年不創作，不演出，專心訓練，讓演員身體的強度足以支撐創作的高度。阿忠說劇場的發生，是一個漫長的行為，像麵包需要烘焙，演出需要修練養成，不只在舞台上的發光的短暫片刻。為期兩年的長期團練，一面凝聚團員的實力與向心力，一面厚植劇團的根，潛龍在野，為走更長的路。

團訓一周兩次，全年無休，不可隨便請假，練習後還要認真記錄和交換心得。記錄的方式以繪畫而非文字，叫做團練繪畫簿，貼在網站上。據說阿忠訓練團員的第一課是「走路」，阿忠說看一個演員的功夫有沒有，光看走路就知道。但是用木馬手在地上飛奔的阿忠，要如何訓練一群好腳的人「走路」？真考驗我有限的想像力了。

阿忠夢想將來柳春春有自己的劇場，訓練、排練，甚至演出都可以在自己的地方進行，並附屬一個可以休息喝咖啡的地方。

身心障礙者是弱勢，小劇場也是弱勢，身處雙重弱勢的阿忠卻從

《無言劇》
（攝影／呂季達，提供／柳春春劇社）

《無言劇》
（攝影／林珮熏，提供／柳春春劇社）

不自憐自傷，也從不失去對其他弱勢的關懷和熱情。採訪時阿忠正為日據時代以來收容痲瘋病人的新莊樂生療養院，被迫搬遷而奔走請願，自願以緘默行動抗議。我趕緊搶在他進行緘默之前進行這個訪談。

問阿忠堅持的信念是什麼？他說他始終關切「人怎樣被看待，人怎樣被處置，和人的處境是什麼」。他就是無法忍受在權力結構下，人被粗暴地對待，權利和尊嚴被踐踏，甚至連弱勢者處境都由強權者來衡量和解釋。而他最感到悲傷失望的地方是——雙方甚至連對話都無法發生。

可能是懾於阿忠源源不斷對生命的熱情和追問，我問他生命終極動力是什麼？阿忠說：「找到自己跟自己以外的人說話的方式」。

「角落劇團」和連美滿

角落劇團成立於1997年，全名「角落工作文化表演團」。除團長外，

團員皆為身心挑戰者——團長連美滿堅持以身心挑戰者，代替身心障礙者名稱，因為她覺得人們應該看到的是他們的能力而不是障礙——採餐飲職場和表演藝術兩方面平行切入的經營方式，劇團團員兼為角落咖啡劇場的餐飲工作人員，發揮潛能於日常領域和劇場。

　　叫做「角落咖啡劇場」的咖啡店，陸續開了兩家。第一家開在台北大稻埕社區的馬路邊上，擠在老式街屋之列，擁有一樣狹窄的門面和深長的空間，不走東區那種時髦路線，但相當溫馨，門面濃情蜜意地漆上暖粉色，窗子挖成心型，有點女性化，同時也彷彿在說這角落的凝聚成立是出於一顆心，最想傳遞的也是心意，不僅僅是喝咖啡的角落，也是心的角落。第二家在松江路上，一條隱於商業區的巷弄中。

　　梳兩條辮子露出頭巾外，在店裡頭走來走去，看起來像從漫畫走出來愛作夢的浪漫大姊姊。連美滿曾經是個滿懷社會理想愛打抱不平的社會運動者，在那個社會理想和藝文理想的浪漫連結成一氣的年代，兩種浪漫兼具的連美滿很快找到自己的舞台並置身浪潮中。1994年中華舞蹈社面臨拆遷危機，遂連結藝文界展開二十四小時接力表演守候，連美滿是整場活動的企劃執行和發言人。她做過「身體原點劇團」和「紅綾金粉劇團」的製作人。後來進入特殊

連美滿，在角落咖啡館
（承德舊店）

143

教育界，在陽明教養院擔任四年教師，育成三到十八歲心智障礙的孩子們。

即使是面對人們只做最低限度要求和基本生活技能教育的孩子們，也無法阻擋連美滿的浪漫情懷再度發作。她讓這群孩子合演了一齣二十分鐘叫《小山姆》的音樂劇作為學期呈現，這是教養院五年以來前所未有的發生，結果不只台下的師長，連孩子們自己都自感震驚：他們從沒站在舞台中央，從沒當過主角，從不敢叫別人好好看看自己。數年教育總叫他們亦步亦趨學習模仿正常人，意圖存活於社會的角落，無論在社會或在自己心目中，他們從未站在舞台中央。

那次校內演出也啟悟了連美滿。人類大腦內是個謎，極限在何處無人知曉，每一個人都有長有短，這些智能障礙的孩子或許只是在人所習見和設計的複合項目裡落在所謂「正常」的範圍之外，他們的短處太容易被發現，而瑕必掩瑜。連美滿認為可以媒合他們的長處，做出精采呈現。她親手證明了這些孩子有被看到價值，也應該被看見。

1997年她成立「角落劇團」，一年後才開咖啡店，雇用幾乎全是智能障礙的孩子們：煮咖啡、煮茶、烤餅乾、烤蛋糕、做優格，服務客人，沒有什麼不能做到的。並且不定期做藝文活動演出，成為一個充滿藝文氣息的角落。對美和藝術的追求於是和生活緊緊相繫。

有時連美滿的朋友來光顧，抱著滿心憐愛接受這些孩子服務，處處帶著寬諒，反而被連美滿罵，說是歧視：「你不要求，怎麼知道他們不會？」連美滿認為一方消費，一方服務，地位是平等的，也是一種現代人常見的互動行為。她要別人不帶障礙看待這些孩子，也不許這些孩子自設障礙，讓品質打折扣。他們是貨真價實的餐飲服務業者。

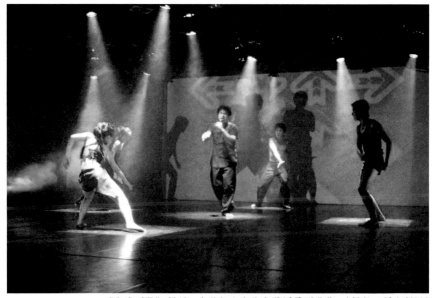

《光流冥體》劇照，中著紅衣者為角落團員劉世偉。（提供／靜力劇場）

　　2005年NGO論壇記者會上，連美滿發言解釋弱勢：「身心挑戰者作為一個被社會歸類為『弱勢』之族群，不但不能以弱勢之姿取得關注與平權，反而在一種名之曰『社會福利』的假保護機制下更加被切割於社會體制之外，永遠處在弱勢的位置。我的理想，是希望一方面從職場與表演藝術多元齊下，以尋找我們與身心挑戰者的對話模式，並致力於消除社會對身心挑戰者的過度保護和偏見，讓他（她）們也能感受到並擁有真正的『公民權』。」

　　連美滿不喜歡劇團的節目冊強調身心挑戰者的「可憐」，她希望大家來看「角落」演出是由於愛好藝術，而非同情。有了「角落」這個基地，加上連美滿優異的行政能力，劇團先從社區型團體開始發

展，配合社區活動，主題也還帶有議題性，2001年起出現呼應「心的需要」的主題——這也是戲劇最原始的目的，像《玫瑰的心願》、《無聲的對話》、《蒙娜麗莎的微笑》、而《角落的小王子》，《角落的花樣年華》一劇還走出咖啡劇場到華山藝文特區演出。

《角落的花樣年華》是一齣廚房音樂劇，由於角落工作的店員同時也是劇團演員，在劇場上自然能演活自己生活的心聲。2002年改編自童書《特別的禮物》還到耕莘實驗劇場、台北市十方樂集表演，並遠征至台中、雲林巡迴演出。

在自己的地方——角落咖啡劇場總是最方便 ，可以四季活動不輟，兼容納其他小劇團做聯合展演。平時也可以固定開設藝文課程或工作坊陶冶和培訓成員。

給他們上身體導引課程的舞蹈家陳怡靜說：「他們或許學習比較慢，但學每一樣東西都是貫徹到底，非常真誠而確實。」將智能障礙看成一種集體描述是個前提上錯誤，他們有各自的強項和弱項，有人反應較慢，有人忘性強，有人不擅對外表達，有人肢體協調困難，但是「在想像力方面，他們一點兒都不輸給一般人。」經過一年多的開發訓練工作後，陳怡靜挑選其中一位學員劉世偉參加靜力劇場2005年秋天最新舞蹈創作《光流冥體》。《光流冥體》包含《光流》和《冥體》兩部分，分別以角落劇團的劉世偉和新寶島視障團的劉懋瑩作為主角，和一般舞者同台演出。

陳怡靜承認以世偉的身形和反應搭配其他舞者成效不彰，但他有很強的節奏感和專注力，她讓他在舞台中央玩跳舞機，他自己一個人，除了專注還是專注，漸漸進入自己的世界，舞出自己獨特的身體

線條。除了想像力和專注，陳怡靜從劉世偉身上還看到一種開放，那是不會被世俗的眼光所牽引，不懂得隱藏感覺，身體和心靈的坦率：「有種原始本能，沒有被文明污染的那種。」

連美滿希望有天角落劇團能完全走出公益色彩，走進純藝術的殿堂。目前這個理想成效如何還難說，但連美滿確實可說是身心挑戰者的伯樂，慧眼獨具看好他們的潛能。她說未來角落劇團計畫不限智能障礙，也歡迎加入不同類的身心挑戰者，媒合各種不同的能力挑戰，可以發揮的力量更大。

夜幕漸濃，咖啡館滿室燈光暖柔，香味四溢，泛出一種浪漫情調。我在角落看到販賣著自製的筆記書，扉頁有這樣的文字：「角落是在與被社會甚至是世界所框架下的模式交戰著，因為常常談到角落只會停留在幫助身障者的焦點上，而忽略到身障者的基本權力。」連美滿自己也不只一次強調她成立劇團的目的在叫人：「拿掉框架，呈

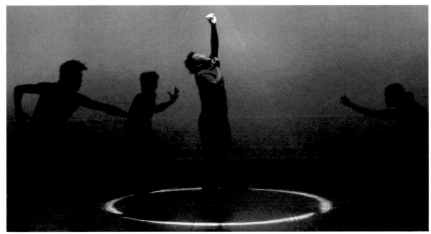

《光流冥體》劇照。智能挑戰者很容易專注於自己的世界，不受其他人影響（提供／靜力劇場）

現真相」。我想浪漫的美滿姊姊不只想叫人從角落站起活著而已，還要有做夢的權力。

「新寶島視障藝團」和陳國平

不約而同，這些劇團都選台北市老舊社區作為據點。我來到「新寶島視障者藝團」（以下簡稱新寶島）位於重慶北路上的重慶大廈（聽路名比對中國大陸地圖就可以知道在台北市的方位）的團址，雖不至於像王家衛電影裡面的「重慶森林」（也是一棟大樓）那樣折曲轉複、龍蛇雜處，不過那黯淡得像患了氣喘的日光燈管類似，無人看守的門廳和毫無愧色盤據在電梯旁邊的管線和通話器也頗錯落。我一面等著電梯，一面想著新寶島那群在生活在黑暗中的人怎樣摸索這些風景，日復一日地。

電梯旁的安全梯處，是團長陳國平的吸煙空間。電話中聲音聽來沉穩結實，本人比想像中瘦，大大的墨鏡遮住四分之一的臉。

我知道許多視障者都受過「定向行動」的訓練，聽陳國平說話彷彿他腦中有一盤地圖，定位精確，定向清楚，幾年幾月幾日某人某事，如有地址般清晰，從這個事件到下個事件，點到點之間直線行進，停，答答答答，再開向下個事件，連節奏都有條不紊的。

20歲以前的陳國平，是個普通無憂無慮、年輕氣盛的學生，愛玩、愛交朋友，跟朋友唱卡拉OK到深夜，酩酊大醉睡在駕駛座旁邊，醒來之後他就再也沒看過日出。原來，朋友駕駛的座車發生車禍，破碎的玻璃割傷了陳國平的眼球，救護車從淡水送到林口，周折曠時，

《光流冥體》劇照。中坐者為視障者劉懋瑩（提供／靜力劇場）

開刀時已經天亮，開完刀天又黑了，整整十二鐘頭才把他從鬼門關搶救回來。

　　來探望的導師特許他三個月不用上課，天真的陳國平當時還竊喜，以為因禍得福逃過學校的無聊沉悶。他不知道再次走進校門，要經過四年以後──當然不再是原來的學校──而是新莊盲人重建院，學習點字、定向行動、日常行動、日文和按摩。同一年他結婚，兩年後畢業開按摩院，又兩年婚姻結束，他帶著六歲的女兒成為三十歲不到的單身父親。

　　身為獨子的陳國平說：「那一年我決定不再讓我的母親以淚洗面，我要帶給她喜悅，將來她流下的眼淚會是歡笑的眼淚。」同年他

動念要成立劇團。

　　一個盲人要成立劇團？而且是全部盲人的劇團？大家都回他說這是「天下都沒有人做的事」。雖然陳國平是天生會說故事的人，在重建院聖誕晚會上曾主持和編導話劇，獲得滿堂爆笑，欲罷不能，還有人提議到校外演出，但是被學校老師當頭潑一桶冷水：「生吃都不夠還要曬乾？莫想門想縫變猴弄，按摩才是飯碗，其他都是假的。」（台語）

　　沒有門徑，不被看好，但陳國平持續不休打電話給學校社福機構或其他視障者，逢人便問：「有沒有培訓盲人演戲的地方？」卻是四處碰壁。他也打電話到專業劇團，對方往往回答他一聲「沒有」，就把電話掛斷，一分鐘不到掛斷了他的夢想。但他還不死心，終於打到一個叫「台北故事劇場」的地方遇到一個叫徐譽庭的編導。這通電話長談了四十分鐘，徐不但熱情鼓勵他，還幫他找成員，成立劇團的契機終於出現了。

　　在劇場專業人士建議下，新寶島

陳國平，新寶島視障藝團團長

的第一齣戲從自己的故事開始。五個人
演十九個角色，身邊故事現身說法連綴
而成的《黑夜天使》就這樣誕生了。
「民國87年8月29日第一齣戲《黑夜天
使》，10月22日稍微修改演出《黑夜
天使心》，民國88年4月3日演出《教
堂也瘋狂》……。」新寶島的平日資料
記錄仍有賴明眼人行政建檔管理，但是
劇團搬家加上行政人員異動，便有如墬
入迷宮，幸而陳國平頭殼裡彷彿有台電
腦滴滴答答背誦如流。

新寶島的排練情形

　　從排練時一字一句用錄音機背熟
台詞，靠著背台步的方式把走位硬記下
來開始。對黑暗中摸索的他們來說，在
遼闊的舞台上走位到定點準確碰觸到對
方，都是很大的挑戰。光是最後五個演
員把手搭起來，互相擊掌的結束動作，
都必須反覆排練好幾個小時，這是明眼
人所難以想像的。

　　《黑夜天使心》的演出獲熱烈迴
響，在大同區公所演出當天立刻被台下
觀眾邀請到萬華區民活動中心加演，很
快又獲台北市政府邀請在迪化街參加

街頭活動表演（但是戶外巨大的雜音，叫相對依賴聽覺的他們，差點默契盡失）。他們還受法務部邀請去監獄巡迴演出，社會曝光度加上台灣第一個視障劇團的特殊性，讓他們很快獲得台北市勞工局補助。

新寶島從1998年成立，1999年成立台灣新寶島視障藝文協會，除了劇團和樂團，兼營餐廳「黑又聾ㄒㄧㄚ餃館」——餐廳員工不是瞎、就是聾，並自我陶侃「黑又聾」。另外有棟專屬劇場「顏色狂想館」——他們堅信心靈是彩色的——一棟三層樓建築，白天為人按摩賺生活費，晚上接受各種身體表演訓練。不過日前由於經費問題已暫停營運。

戲劇上新寶島歷經戲劇學者王婉容（1998～2000）、「身體氣象館」王墨林（2001～2004）的指導，風格觸角越來越寬廣。1999年《教堂也瘋狂》是類似果陀或綠光諷刺社會亂象的喜劇，同年12月推出《請聽我說》，2000年推出《斑衣吹笛人越夜越美麗》（曾與《我駕著翅膀穿透黑暗》、《黑夜天使》聯合出版劇本集）。2001年與「身體氣象館」王墨林合作《黑洞2》和獨角戲《黑洞之外》（2003，劉懋瑩主演），還曾到日本東京和大陸北京巡演。

一向對學院派身體美學多所批判的王墨林，曾表示在他們的身上看到另一種超越形象的美學：「讓我震憾的是他們超越了現實而產生的想像力，竟幻似一種穿透空間，直逼虛無的能量，毀損了身體存在於形而上學及道德意識的恒定性，而另外延展出置身於氣若游絲般的危顫顫感之中。」

他們不但演戲，黑暗中也能漫舞。一般演員用螢光膠帶在舞台上定位，看不見的他們改在舞台地板拉魚線，以黑膠帶裹著，代替標示

中央線和邊線。2002年12月，新寶島
與法國舞者愛蜜莉合作在華山藝文特區
發表由七位盲人舞者演出的《裸體的眼
眸》，2004年再推出三位盲人與四位
明眼舞者一同起舞的《靈蕊》。其中愛
蜜莉和劉懋瑩的一段雙人舞，以口含線
繩的方式、彼此牽引。

《光流冥體》中的劉懋瑩（提供／靜力劇場）

　　合作《光流冥體》的編舞家陳怡靜
說，視障者雖然失去視覺，整體感官卻
更敏銳。明眼人透過觀看模仿動作，反
而忽略如何運用其他感官，如觸覺、聽
覺、對空氣甚至光線的細微流動等等。
這支以燈光為主角的舞蹈，中央轉動著
日光燈裝置，視障舞者劉懋瑩雖然看不
見光線，卻可以感覺到燈光的溫度和光
線掃空氣的「光流」，經過練習準確地
與光共舞。

　　除劉懋瑩外，其他個別演員「出
借」到其他劇團的表現也很突出，如廖
燦誠參加柳春春劇社阿忠編導的《純
色》（2003），李佩綺參加黃蝶南天舞
踏團2004新作《瞬間之王》──肢體
動作雖不多，但整體傳達出來的質感十

分搶眼。

從說自己的故事開始，到表達社會萬象的觀感，演譯象徵、神話並協助其他藝術家完成創作概念，他們的表演層次漸漸深刻，甚至成為藝術家的靈感。2003年耿一偉改編自卡夫卡作品的《守墓人》，由廖燦誠、劉懋瑩、林三祥主演。利用他們對觸覺的敏銳和對視覺的闕漏，三人穿上類似懸絲傀儡的裝置，由黑衣人牽引他們行動，正符合卡夫卡作品中瀰漫著人為芻狗的荒謬和無力感。

有次我與團員一起上繪畫課，那天題目是「我的身體」，一盒蠟筆四十九色，摸起來一般輕重、一樣氣味，我瞪大眼睛不知他們如何辯認顏色。指導老師劉秀美老師一開始上課，先來一段充滿想像力的口述，頓時畫面化為語言，語言又勾引出無限想像。林三祥說我要畫這個姿勢，他的身體立刻越過畫筆勾勒姿勢，請老師以觸覺引導他畫出自己的線條。劉懋瑩則以手掌作量尺和定位器畫出一張眼神如墨的臉伸手指著陷

劉懋瑩的自畫像

另一位新寶島團員林三祥的自畫像

身網中的小魚，中間海飄著船。他解釋他的畫意：「網老了，魚還年輕，船還年輕，海卻老了。」

我問戀瑩他多次與明眼人一起同台表演，自覺與明眼人有何不同？他說：「我比較直接。」因為看不見形式，他不會被形式所困惑，看不見形象美醜，也就直接越過形象的美醜，直到本質和內心。他說：「明眼人以眼睛和眼睛溝通，比較慢，我們和觀眾之間是心和心的溝通。」

看不見外形，直接看心的形象。就像我問陳國平希望新寶島的專屬劇場是什麼樣，他說最好是伸縮劇場，大小伸縮自如——宛如人心的尺寸一樣。

採訪後記

採訪的時候，王墨林已經與新寶島視障藝團漸行漸遠。基於君子絕交不出惡言，兩造都沒有說明原因是什麼。

採訪後一個月，我去看新寶島視障藝團的新作《看見和相信》，在角落咖啡劇場松江店的地下室演出。

一年後，我去看陳怡靜自己的劇團——靜力劇場——演出燈光與舞蹈的跨界之作《光合作用》。演出名單上還是

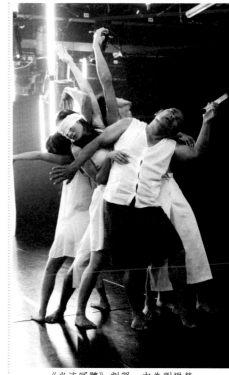

《光流冥體》劇照，中為劉戀瑩
（提供／靜力劇場）

有劉懋瑩。謝幕時我意外成為怡靜被求婚過程的見證者之一。

2006年10月16日，陳國平因心肌梗塞，於睡夢中撒手人間，享年三十六歲。

從華山藝文特區到
華山文化創意產業園區

劇場導演的「華山經驗」

我開始接觸華山，出於偶然。2002年夏天，接受委託訪問幾位在華山做過演出的劇場導演，作為「民間意見」的反映。那時「華山藝文特區」，正逐步陷入文建會重要政策的暴風半徑內，但當時我還沒敏感察覺到政策的動向，以非常「平常」的心態訪問幾位正在華山發表作品的劇場導演，包括鍾喬、黎煥雄、張忘等等（見「不安於界的編導」一章）。

黎煥雄：「讓夢更遼闊」

「二〇年代的台灣，正處於日本殖民時期，……台灣作為一個被殖民的客體，民族意識讓社會議題更形複雜，而追求解放夢想的台灣知識份子，也因此面臨崎嶇難行的道路。社會主義者難行、作為其中更弱勢旁枝的無政府主義更難，《星之暗湧》便在數個個人的浪漫際遇、熱血的結社、以及反覆的

扼殺拘捕之間，逐漸地讓這群微弱如暗夜星光的靈魂顯影。」

～1991年《星之暗湧》文宣

　　《星之暗湧》是一齣重構二〇年代台灣知識分子心靈圖象的劇場。1991年在一間日式舊屋首演，時隔九年，2000年又重現江湖。除了文本之外，戲劇空間、表現手法都有大幅更動變，導演說：變得遼闊了。

　　河左岸劇團核心編導黎煥雄，空手比著那業已拆除、無從比對的日式舊屋規模：「你看，從我們咖啡座到吧台這麼長而已，寬度則更不及。」真是超狹隘的表演空間，加上燈很暗，窗很高，木頭地板上，人的影子拉得很長⋯⋯正適合一個孤獨而堅持的知識分子的書房，空間和語言的密度都高。

　　搬到2000年冬季重演的《星之暗湧》，黎煥雄預定在華山特區果酒禮堂：白色磨石地板，有很多小窗，窗內的頹敗是剝落而乾燥的，窗外則是霓虹燈閃爍、高架橋插天飛過、潮熱而鹹濕

河左岸劇場導演黎煥雄

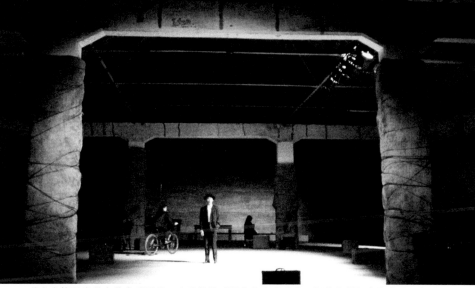

華山烏梅酒廠偌大的表演場域,在黎煥雄《彎曲的海岸長著一棵綠橡樹》中鋼筋水泥柱被軟布包裹起來,異質化原來的空間(提供/光助大房)

的摩登。黎煥雄想借重華山這種今與古、繁華與孤頹對照的特有空間感。

演出前兩個月,他突然被告知果酒禮堂的檔期出問題,必須到烏梅酒廠,烏梅酒廠比果酒禮堂面積整整放大四倍!(華山不像一般劇院A廳、B廳或南棟、北棟那樣分,名字還是沿用廢酒廠的舊稱)黎煥雄去巡看新場地,只見原有兩層樓的烏梅酒廠,二樓已坍塌,挑高變得極高聳,幾根大樑柱矗立廠房中間,不知哪來的幾張小學生的課椅被扔置在偌大的空間裡。

以前在這裡做演出、或美術裝置,或搞另類服裝秀的人,面對這麼大的空間,莫不圍起一部分使用而已,其他部分加以裝飾成為特別

《彎曲的海岸長著一棵綠橡樹》劇照，黎煥雄擅
長刻劃孤獨敏感的知識分子（提供／光助大房）

《彎曲的海岸長著一棵綠橡樹》劇照，演員
橘子淇淇（提供／光助大房）

曲折幽深的入口。但黎煥雄要整個敞開
的空間通通被利用，包括那大喇喇擋攔
視線的四柱。他立即在腦中構想縱深很
長的空間，演員從很遠很深的地方奔向
觀眾席，產生巨大動能。

　　在他的變化下，被四柱隔開九區的
空間，成為一明兩暗三重不同時空：一
重是劇中人的夢、一重是夢中之夢、一
重是觀眾的夢……。

　　擅長文字、本身是詩人，同時也做
音樂、劇場的黎煥雄說：空間放大後的
《星之暗湧》因為動線拉長，而有了一
種「旅程」的感覺。91年版的重要角
色──影子被這龐大的空間和斑駁的壁
面「吃掉」，但空間的表情變得豐富、
層次也多了。三層樓高的鐵架搖晃的聲
音，演員拖著木椅刮動地板的聲音，還
有在凹凸崎嶇的地板上的步行聲，都成
為天然音效，而且質感一致。

　　這種質感就是一種「華山」的質
感，他說。

　　黎煥雄顯然誤打誤撞進而對烏梅
酒廠的空間有了「感覺」。他2002年

做一部新戲，改編俄國名劇作家契訶夫
的作品成為《彎曲的海岸長著一棵綠橡
樹》（引自《三姊妹》的一句台詞）選在
烏梅酒廠演出。黎煥雄導演特別喜歡有
關歷史記憶的主題，而當劇場也有它自
己的歷史質感時，和他的劇情便產生一
種相乘的結果，他認為和在光滑平整的
戲劇廳上演會很不一樣。

　　契訶夫的時代至今有一百年的距
離了，舊俄知識分子在飲宴、牌局、閒
聊、聚會呢呢喃喃，有心無力的悲喜劇
如何搬進百年後的台北？黎煥雄藉空間
轉喻時間的距離。他說再怎麼優雅愉快
的舞會，要是發生在這樣貌似廢墟裡，
蒼涼和失落的意味便會油然自生。

　　問黎煥雄可曾想過為他的劇場找
一個理想的「容器」？黎煥雄說以目前
台灣的劇場環境，一個劇團有一個專屬
劇院為「家」實屬奢望，劇場人必須面
對著不穩定的環境，隨時保持快速應變
和彈性。若真說什麼是他河左岸系列的
理想場景？答案必是華山無疑。「如果
五年、十年，河左岸的戲都能在這裡實

《彎曲的海岸長著一棵綠橡樹》劇照，
演員 Fa（提供／光助大房）

《彎曲的海岸長著一棵綠橡樹》劇照，
演員李奇勳（提供／光助大房）

現，我想我們對這空間的想法和運用都會更淋漓盡致。」

黎導演這時顯得有點欲言又止，因為大環境怎麼變化？政府準備如何規劃？華山的前景如何？全未可知，好像再說就顯得藝術家太一廂情願。黎煥雄露出他特有的溫和表情，補充說：不必為我們專用也沒有關係。他說，其實藝術家的願望都不大，演出空間以外其他部分，像停車場、工廠要怎樣規劃或重建，他都沒有意見。他只希望能保留演出空間，讓他的戲或更多其他人的戲，有機會再搬上華山這質感特殊的劇場。

鍾喬：在城市裡搭帳篷

「飄在藍天中的帳篷像一座天空之城，敞開大門接納從自己崩裂後的家鄉中流離而來的老老少少，告別了充斥在國度中的謊言……。」

～～鍾喬（差事劇團團長）

差事劇團導演鍾喬

2002年5月中旬，天氣悶熱，一群劇場工作者，在華山藝文特區烏梅酒廠後面，雜草叢生的一塊空地，搭起直徑十二公尺、高六公尺，容納一百五十人的圓形帳篷，準備差事劇團「魔幻寫實劇場」第二號作品《霧中迷宮》的演出。

搭台到演出十天左右的時間內，約莫五十位包括前台、後台的工作者，就在帳篷旁邊野炊起來。從帳篷起搭那天開始，日夜都要有人留守場地，這樣的經驗如果是在山野或荒溪邊都不顯稀奇，但發生在擾嚷喧囂的台北市中心地帶，就不能說不奇特了。

帳篷劇場的概念起自日本戲劇家櫻井大造：「帳篷是想像力的緊急避難所。」成熟的資本主義社會，都市越來越劇場化，人們在生活中被要求去表演。他們搭起原本緊急避難用的帳篷，像城市中的暫時浮游體，以容納街頭上無法存活的想像力。

帳篷劇場的概念移植到台灣，與1999年的九二一地震產生實情與意像

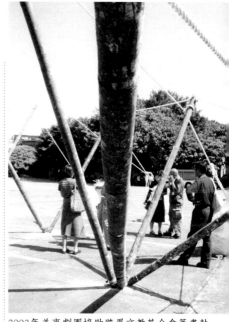

2003年差事劇團協助跨界文教基金會籌畫執行的「亞太小劇場藝術節：亞洲相遇」也在華山空地搭帳棚作為演出場域，結構由台灣建築師完成。

帳棚的骨架在台北的晴空下顯得分外耀眼

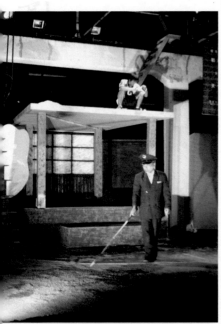

差事劇團2003年在華山烏梅酒廠演出的魔幻寫實劇場:《逐漸暗弱下去的候車室》,充分發揮華山空間運用上的彈性。(上、下圖)

的連結。當差事劇場前往災區協助地方進行「心靈重建」時,鍾喬做了一個夢,夢中流離失所、攜老扶幼的人們全都搭乘著像飛行器一樣的小帳篷,飛往漂浮天空中的大帳篷。他認為:「時機成熟了,是帳篷劇發生在台灣的時候了。」

其實帳篷劇在台灣首度降落的紀錄,是在1999年8月,差事劇團與櫻井大造的劇團「野戰之月」跨國合作,在台北縣三重市重新橋下演出《出核害記》,顧名思義內容對核電和核害有所指涉。2000年差事與跨界文教基金會,舉辦以「跨界身體露營──裂縫、呢喃」為標題的帳篷戲劇節,差事的「魔幻寫實」劇場第一號作品《霧之月台》也在演出之列。劇中熱衷於想像的詩人,與旅者的真實和記憶,擦撞於如迷宮、似廢墟般的月台上。

第二號魔幻寫實作品《霧中迷宮》則飄蕩著二二八的記憶:女詩人有一天醒來,發現臉上寫滿密碼似的文字,是白色恐怖時一個劇作家寫在秘密手記上

的劇本……。鍾喬有段發表於報章的文字如此寫道:「魔幻的目的並不是為了在劇場中營造一種幻像,藉以吸引觀眾好奇的眼光;相反地,它在親近表相世界之外的真實。這麼說時,我好像才走進了自己所創造的迷宮。因為,我們的確活在一個充斥著『偽現實』的世界裡。」

這次帳篷劇的搭帳地點,其實考慮過許多華山以外的地點,如大安森林公園、橋下空地、河濱公園、市府廣場,但由於公園草皮的維護、橋的高度、或巧遇洪水期等種種限制下,審慎考慮最後認為酒廠後面的空地最為適合。差事劇團企劃製作人陳憶玲,特別強調:「但那其實又不算華山藝文特區的範圍。」

也許是藝術家的潔癖,他們不想跟任何團體掛勾。

客觀分析,陳憶玲歸納華山藝文特區有幾項其他表演場地沒有的優點:一、它的空間限制少、自由發揮度大。二、華山特有的氛圍。三、位置在市中

差事劇團2003年在華山烏梅酒廠演出的魔幻寫實劇:《逐漸暗落下去的候車室》。屋頂鐵架上還藏了一個人(上、下圖)

心交通方便。四、管理單位只收一千元清潔費,不收場租、水電,這對貧窮的藝術家來説是一大福助。

　　由於她提到華山的氛圍,我繼續追問:是什麼樣的氛圍呢?陳憶玲回憶那次演出的感受:周圍那麼忙碌擁擠,而守著帳篷的人,竟可以躺在草地中央安靜仰頭數星星,那種感覺,完全符合差事劇團的帳篷劇場特質——既魔幻又寫實。

二〇〇三年劇場人看 文化創意產業

從前，搞文化的人不學經濟，搞經濟的人不懂文化，現在，文化和經濟被連結起來談論。以資本主義發展史來解釋，更能明白所謂「第三波產業」來臨的脈絡。也就是當生產經濟、貨物經濟、消費經濟、服務經濟等獲利模式都發展到極致，特別在已開發國家，人們開始意識到：創新和創造力才是企業經營的推動力量，而這些力量正是藝術的本質和精髓。

國際劇評人協會首任秘書長「綠光劇團」團長李立亨寫下一條「A＋B＝C」的公式，他說簡而言之，就是藝術（Art）的內容，加上企業（Business）的形式，產生了所謂的文化創意產業（Creative Industries）。

野草閑花在隙縫裡求生存

兩度榮獲國家文藝創作獎的「表演工作坊」藝術總監賴聲川說：「產業化？我們早

169

就在做了！」「表演工作坊」的創團作《那一夜，我們說相聲》出版為有聲商品，這一系列共賣出一百萬份；此外經典劇目《暗戀桃花源》在1992年曾搬上電影螢幕，而即興創作的表演方式並在電視台發展出《我們一家都是人》連續劇，帶引電視劇一陣風潮。

不過更正確地說應該是，為了生存，「民間」所能做的，幾乎全都在做了。

從1980年代起劇團如雨後春筍般成立，從小型漸漸發展成為今天中、大型劇團的幾個，無不費盡心力在藝術和生存之間尋找出路。成立於1986年，以全職專業劇團為宗旨的「屏風表演班」，以李國修式的喜悲劇風格大受歡迎。雅俗之間有時壁壘分明，屏風受觀眾歡迎，代表「俗」的成功，便在「雅」的方面──公家藝術補助上不受青睞。以戲養戲是屏風的基本生存原則，曾創下「平均每五天公演一場」的快速運轉率，藝術當然經不起這樣速成的製造和代謝，但是要生存卻必須把表演當商品般快速生產推出。屏風第一次獲得文建會補助是在創團七年之後──1993年演出的《徵婚啟事》。到2001年，李國修難耐創意的無盡消竭和運作劇團的沉重，屏風宣布結束經營，引起社會大眾震驚，後來，在戲迷的不捨和簇擁中再度復出。

1983年成立的「漢唐樂府」，創團人陳美娥說她抱著「保存文化不容等待」的使命感，以保存和活化南管音樂和梨園戲為目的而苦心經營。二十年下來，她覺得「自己就是企業」。有關於保存發揚古老劇種的全部工作：田野調查、學術研究、教學傳習、活化創新，到藉舞台表演活化成為現代藝術──這整套文化工程，本該分屬學術研究、表演團體、教育推廣三方面，各有所專，配合進行。但她不畏懼

勢孤力單，一介民間女流，把整個台灣南管音樂的使命挑在肩上。整套文化工程的上、中、下游工作，「漢唐樂府」一個團全包了。

這個團體到2003年底成員十人、約聘六人，有專屬的劇場，也有有聲出版品，但南管這項藝術，無可奈何屬於「小眾」的品味，處於社會資源上的「弱勢」。漢唐樂府一年經營成本八百到九百萬，除了三分之一票房和CD收入，政府補助三分之一，另外三分之一全靠陳美娥的「家族奉獻」。陳美娥說，團裡所有人都是一人當三人用，表演的樂師同時擔任劇團行政，同時也是裝台、卸台時的道具管理人……，說到這裡，她極其不忍地說：「說起來是劇團在壓榨她們，但我們有什麼辦法？」

劇場藝術必須「現場消費」

Deakin大學「藝術及娛樂管理研究所」露絲溫斯樂（Ruth Rentschler）博士，也是1994年澳洲創意產業政策「創藝之國」的主持者之一，她說：「表演藝術在創意產業是相當特殊的一環，因為它的生產過程和消費過程同時發生。」

換而言之，表演藝術在創造發生的當下，觀眾也正在消費享用。寫劇本、找導演、畫設計圖、製作道具服裝，演員訓練、排演……，這漫長的過程都只是「製造」的準備階段而已。劇場是一種臨場的藝術，無法像電影電視大量複製再移轉他處行銷；劇場藝術與所在的場域息息相關，缺乏複製性。舉例來說，表坊《那一夜，我們說相聲》算是目前台灣史上最多場次的演出，共演七十二場，創造十萬名「現

場消費者」，但這和唱片業動輒賣出數十萬張，以及百萬名「複製品消費者」，仍然不可相提並論。

但是為什麼《貓》、《西貢小姐》、《悲慘世界》、《歌劇魅影》等音樂劇，卻能成為表演產業呢？成千上萬從世界各地的人前往紐約或者倫敦觀賞，成為該地觀光業之一環。這些音樂劇成為戲院固定劇目，天天演出而連十年不歇，最後還可以「整體輸出」到歐美以外的地區。

「五觀」藝術事業總監桂雅文在〈倫敦為什麼成為創意產業發燒大戶的12個理由〉中提到：「倫敦近九百萬的人口，其中有二百五十萬是流動型的國際觀光客。」

而相對地，漫遊在台北街頭的觀光客有多少人口比例？姑不論台灣劇場夠不夠具備國際水準，首先台灣環境就無法提供足以讓戲劇永續生存的「現場消費」群眾。

公部門與文化藝術的關係

從創意產業的觀點，如果某藝術能回饋更大的「產值」，那麼公部門對藝術團體的金援可說是一種「投資」，而非施予。

自1997年英國工黨將創意文化產業列為重要國家政策以來，產值從1997年的六億英鎊增加到2002年的兩百零一億英鎊，就業人口增加近二十倍，成為各國相繼取經的發燒大戶。但要注意的是，英國把「文化」、「娛樂」、「體育」、「媒體」四者加在一起，獨立成一個政府部門。

根據英國藝術協會（Arts Council of England）的統計，在政府實行文化創意產業政策、讓社會力投注於文化藝術的同時，英國政府對藝術部分的「投資」繼續有增無減，從2003年三億五千萬英鎊到2004年四億一千萬英鎊，成長117%，折合台幣約四億兩千萬元。

剛從英國考察回來的表演藝術總編盧健英觀察到，累積六年經驗之後，英國國家藝術補助的重點有移轉到個人的趨勢。個人補助部份從2003年的四百五十萬英鎊到2004年的兩千五百萬英鎊，比例超出117%許多。也就是說英國人發現：創意的根基畢竟在創意的個人，也就是藝術家身上。

「鞋子兒童劇團」前教學研發主任張若慈則認為，英國政府投資的對象包含藝術以及相關層面，包括嘉年華式的組織、研究創造機構、馬戲團及街頭藝術，以及前衛創新組織（leading-edge arts）等都分別獲得不同比例的投資或補助，其多元化令她印象深刻。其中英國青少年藝術教育組織以每四年兩百億英鎊的預算在長期執行青少年接觸藝術、進入藝術，和創造藝術的機會，等於為藝術發開潛在觀眾，從健全整個藝術市場的基礎著手。

另外，從立法上鼓勵社會挹注藝術團體，也是公部門「創意」發揮處：英國政府規定企業或個人給藝術團體捐款，可以直接從計稅的總收入裡扣除，而且，企業捐款多少，政府便相對地提撥10%給同一受捐者，擴大民眾捐款的利基。

私人企業與文化藝術的關係

企業對文化藝術的態度，反映一個社會對價值的思考。根據澳洲藝術與企業基金會（Australia Business Arts Foundation，簡稱AbaF）一份研究報告，美國和加拿大藝術團體向社會募款的比例最高，占總收入的41%，英國只有9%，澳洲則11%，這源於北美企業和個人捐助藝術的文化傳統。

但澳洲政府顯然力圖拉起企業和藝術文化界對話的橋樑，讓講產值和講價值的人產生共同語言。2003年11月AbaF企業部總監凱利克林柏（Kerry Klineberg）來台演講，他說出澳洲企業界對社會的認知為：「企業創造出社會發展所需要的財富和就業機會；藝術創造出界定社會所需要的熱情和想法。藝術家需要財富與工作，企業需要熱情與想法，而一個健全的社會則需要二者兼具。」

AbaF從原本的政府組織「澳洲人文基金會」蛻變轉型，與公部門保持臂距原則關係，並邀請企業界受敬重人士入會增強組織企業性格。目前AbaF「企業領導人顧問團」中有六十位企業領導者，AbaF組織目標更明訂針對企業：「以企業為主要目標和客戶，增進澳洲民間對藝術的支持捐助，從而激發大眾對澳洲人的省思」。

在藝術仲介公司和企業的努力下，2000年澳洲公司捐助及贊助的總金額14億4千7百萬澳幣，比起1997年成長11%，（須注意運動也被歸納進這項統計裡，占近一半的贊助），而企業捐助或贊助三十家主要的藝術表演公司金額成長了37%，從1997年一千七百九十萬到2001年兩千八百八十萬澳幣。

藝術──搏理想而非拼產值

回到生產面，如果台灣的劇場要產業化、國際化，那麼台灣劇場的優勢或獨特性在哪裡？在美國從事動畫電影十幾年，現「影舞集」表演印象團團長陳瑤說：「環境如此，而台灣劇團仍生機勃勃，這就是奇蹟！」

「匯川藝術群」總監張忘說：「我們以為屬於中國有的，大陸全都有了，事實上因為對岸環境的劇變，台灣反而保存下某些精緻的藝術部分。」

前「身體氣象館」團長王墨林認為劇場的問題不在「補助」，而是：「台灣劇場要觀眾沒觀眾，要劇評沒劇評。」即便如此，仍不乏願意「搏理想」的人，前仆後繼，願意忍受生存艱苦，高投資而低收益的生活，這代表什麼？

曾在企業界工作數十年的張忘，辭職將積蓄資財盡投入劇場，西元2000年到2001年，以深厚的美術經驗，和一批硬裡子的肢體演員，推出《生命記憶體》、《零》跨界藝術演出，令劇場界耳目一新。然在這樣大環境裡，前衛又精緻的藝術，除了揭示了新的藝術方向，做出令人讚嘆的示範，演出幾場，「想看的人都看過」之後，命運就是沉默，下一部戲幾乎又從「零」開始。

張忘說，即使藝術家有把握繼續沉澱、做得更深度、更精緻，可是，市場在哪裡？能不能叫外人敢近來投資？也好比台灣要走什麼觀光路線：情色台灣？casino台灣（casino中文為賭場）？文化觀光的台灣？總有種說不得準的搖晃。

以規劃中的五大文化創意產業園區之首的華山為例，對華山，賴聲川有想像：「假設其中一部分維修成表演的標準規格，成為『雲門』或『表坊』的常駐劇院，那會是什麼樣的前景？帶入多少的欣賞人口？」另外，利用華山的「廢墟」意象從事跨界和小劇場表演的王墨林，也感到疑惑和不平：「前衛藝術團體為什麼要被賦予『賺錢』的目標？失去了華山，創意和實驗性的年輕藝術家要到哪裡去？」華山面積廣闊而地緣絕佳，但文建會面對劇場界最前線的藝術家的需要和渴望，除了BOT之外，提不出其他答案。

贏得一千個掌聲和打動十個人的內心之衡量

「差事劇團」團長鍾喬，曾邀集亞洲各國劇團來台參加主辦的「亞太藝術節」，他希望為台灣文化界提供「非歐美」式的思考觀點：「現代化，如同日本在『脫亞入歐』的口號下邁向的近代化、現代化，實質上是一種『歐美化』。」

他看到目前台灣的藝術邀展「主流」為：「現代性、速度化、制度化、均一化、嘉年華式的呼應社會潮流活動。然而差事劇團在意的卻是歷史、記憶、邊緣，和從邊緣爆發的美學內涵。」鍾喬寧願與所謂「現代化」的主流保持距離，他認為這距離是一個社會的必要，是社會反省的能量醞釀所在。他說：「與其贏得一千個人鼓掌，我寧願打動十個人的內心。」

對文化創意產業他指出他的擔憂：「產業化」的吆喝下，對另類、前衛、較富教育性的劇場是否有吸納性？或是在「產業化」的目

標，對其他不能「產業化」的藝術產生排擠？

文化創意產業是文化政策的全部嗎？

看得出目前政府對文化創意產業充滿憧憬，但沒有人知道政府對國家文化的想像是什麼？

文化創意產業或可作為政策投注於文化建設的說帖，刺激創造藝術文化行銷的新觀點；但藝術的價值，包括傳統文化的保存、多元文化的包容、藝術對當代的掌握性、青少年藝術教育、社會各階層與藝術的互動和體驗……等文化的所有層面，全部都能歸於「文化創意產業」的範疇裡？不能「產業化」的文化藝術就沒有價值了嗎？文化創意產業可以等同政府的文化政策嗎？

不少劇場人對目前的劇場環境，也就是市場感到憂心。劇場，在二十一世紀，正和眾多新興娛樂產業：電影、電視、電玩、電腦競爭市場。

若放到國際上，作為「大亞洲劇場藝術消費圈」中一個文化城市，在香港演藝中心、新加坡濱海劇院、東京國立劇場、北京國家劇院、上海大劇院環伺之，台北或者台灣任何一個城市可以祭出什麼樣的藝術特色，吸引國際觀光人潮？

台灣劇場界不乏有創意、有才華的個人，缺乏的是優質沃壤，讓創意在其中不急功近利地健康熟成，可以成為大器。「影舞集」表演印象團陳瑤比喻文化創意產業是樹上結的果，「但土怎麼施肥？幼芽如何長壯？小樹如何變參天巨木？怎樣形成森林？不看見這些而直接

講求果實是有危險的。」

記者缺席的時刻

事情是這樣開始的：在網路上收到一封轉寄信件：

「1997年藝術家發現華山，組織協會，為這片原屬立法院機關用地，走上街頭、遊說立委、對抗地頭、推動古蹟保存及藝文公園用地，使這片土地排除各種障礙，成為文化創意園區之用地迄今已有六年……中華民國藝術環境改造協會自11月16日起，不再扮演經營者的角色，返回原始宗旨任務，並訂於11月15日舉辦『返華山‧關鍵時刻：創藝宣言』活動，在此敬邀藝文團隊的伙伴們，以及關心愛護華山自由藝文生態的朋友們回到華山，參加『華山創藝大講』」。

時間：2003年11月15日星期六晚上六點到明晨六點。

參加人員：匯川創作群、身聲演譯社，以及李泰祥、王墨林、金枝演社、太古踏、當代傳奇劇團、舞蹈空間舞團、差事劇團、

179

刺身現代舞蹈團、大安火鼓會、臨界點劇像團等個人和表演團體。」

這份介於議題、同好邀請和演出通知的宣言，剛開始讓我有點兒摸不著頭腦。主辦單位署名「華山土狗幫」——幾天前組成的自發團體。朋友打電話來說：就當作來參加一個「畢業典禮」吧，然後我才知道整件事其實起於相當具體的事件：「華山藝文特區」從2003年起改由文建會主導轉型為「華山文化創意園區」並徵選委託經營團隊，原委託經營華山六年的中華民國藝術文化環境改造協會（以下簡稱藝協），於11月初徵件截止前宣布不參與競標，依約藝協管理華山特區的時效到11月15日為止。而三天以前（11月11日），進行的新經營團隊比案，以程序問題引發爭議最後宣布廢標，必須另行公告招標事宜。新接手者未定，舊經營者要準時「畢業」的情況下，華山的未來顯得飄搖未知。

基於對華山的關心、朋友情誼，加上表演節目頗具可看性，我在晚上七點半左右到忠孝東路和八德路交叉口的華山藝文特區現場。

距離藝協結束經營還有四個多鐘頭，而「華山藝文特區」六個字已經被藝協的人用紅布裹蓋起來。入口處發放節目單和宣言。廣大的廢酒廠區有三個活動區域，行政大樓前是「創藝舞台」、旁邊千層樹底下是「千層舞台」、後面廣場上是「跨領域小劇場」。

最接近入口的「創藝舞台」，是一個搭在空地上的臨時舞台，天藍色背板寫著「創意宣言」四個大字，其中「意」被打叉改成「藝」，是主要表演和演講發生的舞台。千層舞台活動從下午就開始，晚上變成樂團和舞者的即興舞台，旁邊有咖啡座。「跨領域小劇

場」則以火堆和烤肉架為主，也是讓各
小劇團隨興表演的場地。

舞台旁邊有簽名簿或是連署書。在
簽名以前我很想好好研讀宣言內容，不
過咖啡吱吱煮著、烤肉堆紛忙亂著、加
上即興表演，和穿著緊身衣蒙面貌似外
星人的「螢生物」滿場遊走，氣氛像煞
表演晚會。

如果這是場表演，記者當然可以
不來。但我翻開節目流程，七點五十分
文建會主委陳郁秀會出現，還有立委、
藝術家，以及原經營者中華民國藝術
環境改造協會理事長蕭麗紅，輪番展開
「創藝大講」。我不明白文化最高首長
出席與藝術界人士面對面的對話，為什
麼不值得關切？華山這樣重要的一個跨
界展演場地，它的未來不值得討論？現
場只見藝協自己的工作人員和攝影紀錄
人員，　個媒體記者或攝影機我都沒看
到。

晚間六、七點鐘，大部分人都站在
場邊，保持自由走動的流動性，以致創
藝舞台前的座位上人數稀落。陳郁秀主

匯川創作群的招牌演出之一──螢生物

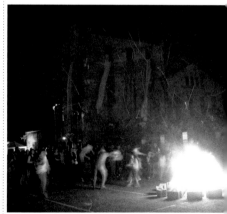

生火的「跨領域小劇場」

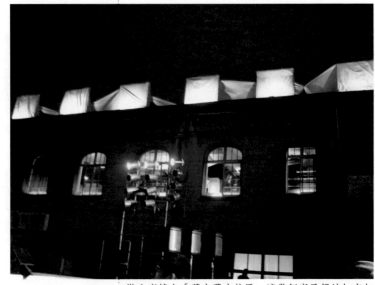
辦公室樓上「華山藝文特區」這幾個字已經被紅布打
包起來

委還沒到，蕭理事長上台獨講，並請其他理事輪流上台講幾句話。

林濁水立委上台，以「什麼是文化？文化藝術的目的在創造金錢嗎？那麼根本不必籌設文化部，乾脆把文建會併入經濟部算了！」慷慨激烈的陳辭，加上熱烈掌聲，整個場面開始有點熱度，也讓人驚覺這遊樂場子的「議題性」。

陸續發言者，立場可說分成溫和支持和激烈支持，或勉勵或嘉言，或純粹表述對「文化創意產業」的見解──畢竟「文化」加「產業」，對台灣本土劇場發展來說完全是「舶來貨」──台大城鄉所夏鑄九教授舉了1970年代哥本哈根無政府主義藝術家佔據廢棄的軍事基地的例子，「什麼東西都搞」。在政府回收前夕，幾萬名市民將這地方圍起來，包護這塊自由發展的空間。資深媒體人黃寤蘭則提出觀

察：有多少市民圍起手來保護華山？有多少藝術家牽手?華山動員？藝文界的共識在哪裡？國內藝文與世界如何接軌？她舉巴黎的廿號醫院為例，前衛藝術不論遷到什麼地方，叛逆精神都不會畢業。接著藝評人黃海鳴、古蹟維護與都市規劃學者胡寶林輪流上台發言，胡寶林教授特別提出華山原有「另類、實驗性」的藝術特質，釐清與文建會「文化創意產業」兩者的屬性不同，將文化做更細緻的分類：常民和社區性的文化、精英藝術的文化，和另類實驗性的文化，發展定位也不同。另類實驗性藝術永遠是文化的革命先鋒。他期許華山擔任優越的哨兵，帶領台灣文化走出國際。

曾參與1997年爭取華山特區的藝術家黃中宇自我陶侃：「沒辦法，藝術家就是無法一個口令、一個動作。」回憶當初參與華山的爭取頻仍現身，爭取到後便大隱於江湖，現在又回來參加畢業典禮，心情雖複雜，但千言萬語化成輕盈：「讓我們快樂的開始，快樂的結束。」

台大城鄉所夏鑄九教授

中原大學設計學院胡寶林教授

當時環境改造協會理事長蕭麗紅，佈景頂有隨處流動的螢生物。

蕭理事長重站上台，重申六年經營華山的辛勞，感謝六年來前來開會的理監事從不支薪、不支出席費，也感謝年紀皆二十出頭的六位職員，一年七百多萬預算，辦理一千四百多項活動（以2002年為例）：「這樣的人力運用、這樣的經費限制，做這麼多的事，是公家單位遠遠不及的。」但文建會決定主導，她以：「我認輸了！」表達她結束華山藝文特區這六年來過渡經營的心情。

晚上九點「大講」時間結束，表演節目開始，有舞蹈、鼓聲、火舞、烤肉、電音樂團……，將華山點綴得漂亮而熱鬧，節目進行到當代傳奇吳興國《李爾在此》獨幕劇時，陳郁秀主委的座車終於抵達現場。陳主委表示2002年4月國有財產局開始清查國有財產，華山酒廠也赫然名列其中，文建會從國有財產局搶救下這塊文化園區，並承諾要發展成「文化創意園區」。但文建會被質疑是不賺錢的單位，被要求兩週內對五個園區提出營運計畫，經過文建會

力爭，以能「財源自足自給」為條件，全力發展「文化創意產業」。五個文化創意園區中，位於台北的華山藝文特區首當其衝。

她承諾華山原有烏梅酒場、果酒禮堂等演出將全數保留，並增添展覽區和藝術家工作坊。年底之前，文建會將提出如何經營規劃華山的計畫，但主委先預言在明顯入口位置將建立「國家文化資訊中心」，把藝術文化「電腦化」、「網路資訊化」以與世界接軌，並可望2004年成為建設施工期。文建會主委盼望藝文界同心協力，和文建會一同走出「弱勢」。

陳主委離去後，號稱「華山土狗幫」的朋友們繼續演出，壓軸為太古踏林秀偉的獨舞「祈雨」。林秀偉表示：太古踏舞團和當代傳奇的舞台其實在國家劇院、新舞台、城市舞台等主流舞台，但華山這種「另類、實驗性」的天然場地，是新生代藝術家難能可貴的資源，她和吳興國來演出純粹義助，為了關心下一代藝術家發聲的舞台。

當時文建會主委陳郁秀上台演講

前台北市文化局長廖咸浩

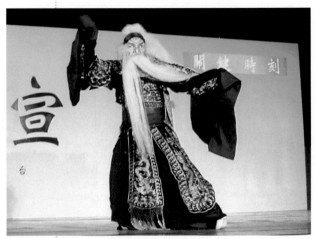
吳興國以李爾王的造型聲援華山作為「另類、實驗性」展演場地。

晚上十一點，台北市文化局長廖咸浩到場，對華山原營運團隊表示同情，現存部分法令限制了華山的發展，他認為用華山目前的成績來評議藝協是不公平的。台北市都發局長許志堅則表示，對藝術界的創意與表現極度感動，台北市未嘗不可再找類同華山的另一個藝術原創與發表空間。

從晚上七點半到十二點，沒有任何記者到場。一位看熱鬧的朋友觀賞完「身聲演繹社」敲打臉盆、鍋、缸產生的器樂合鳴後，半開玩笑說：「如果對外宣稱今天他們表演中有裸體，會不會就有媒體前來？」身聲演繹社日前因演員在演出中全裸引起媒體大幅報導。

「可是我看『破銅爛鐵』更符合今天的主題哪，我還滿相信演員是為了藝術的需要才裸身，不是為了招來注目……。」

「可是這種活動叫人很搞不懂耶，原經營者藝協明明很氣，又不說他們很氣、要抗議，氣氛弄得跟表演會一樣。來參加的人也不知道應該笑，還是應該咆哮。」

「那你為什麼來？」

「 我來看表演啊！蠻精采的……。」

除表演之外，其他活動不時插播進行，像藝協的理監事一起上台，站成一列，宣讀他們的創藝宣言：「華山是古蹟，藝文特區活歷史。首都設園區，實驗藝文擺第一。國家拼經濟，全球形象創奇蹟。」打破傳說藝術家很難一個口令、一個動作的形象。但宣誓言辭還有押韻節奏，又讓這抗議顯得有表演性。

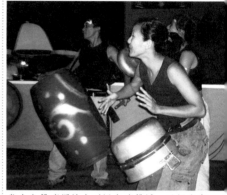

當晚身聲演繹社亦到場表演聲援，以鍋盆廢鐵為樂器。

藝協年輕的辦公人員，則每人舉一塊「售」的牌子上台，表達年輕藝術行政者的心聲：她們的努力，全在「售」字當頭下化成泡影。她們說文化在台灣是菜籽命運，當年WTO壓力下，電影政策管制外國電影進口的門檻全開，導致後來本土片被排擠在院線外，比台灣農民淪陷得更迅速；相反地南韓電影圈卻集體剃頭上街抗議，挽救回他們的電影環境，如今兩地的電影產業一榮一枯，差異懸殊不言可喻。

藝協的行政人員表達抗議

向來敢於「唱反調」的劇場工作者王墨林一上台，立刻砲火全開，首先

身體氣象館王墨林

台下觀眾聚精會神聆聽

開向主辦單位:「明明應該張燈結綵慶祝畢業的,為什麼用紅布遮羞似的裹起來?」、「明明該氣憤的,為什麼辦得像同樂會?這有什麼用?」火力再開向文建會:「藝術是可以換錢的嗎?藝術的本質是非營利,即使雲門這樣的團體都無法賺錢自給自足,憑什麼這些實驗團體、前衛團體、小團體就必須被責以賺錢?這根本假文化創意產業之名強暴藝術!」邊說王墨林從他的書包裡拿出文建會奉為文化產業計畫圭臬的《文化經濟學》和香港對文化創意產業所使用的諮詢資料,表示做足功課,好以說明文建會對文化創意產業的隱喻失當。最後炮火轉向現場年輕觀眾:「今天的實驗劇團、舞團,或許就是明天的雲門,但華山這塊舞台眼看就要沒了,還談什麼願景嗎?我們這些老頭子跑不動了,你們這些年輕人做什麼?你們為什麼不生氣?」

聽眾中立刻有位六年級生激奔上台來回應,他是劇場編導王瑋廉。他和許多人一樣,聽說是表演性活動而來,他

感到不解和憤怒：如果今天是為了華山的命運請命和抗議，那麼從千層舞台傳出震耳欲聾的電子音樂是為什麼？圍著火堆的烤肉又是為什麼？請問拿著表演節目順序的觀眾知道今天為何而鼓、為何而舞？準備午夜後進入高潮的外國朋友知道今天參加的是什麼party？他呼籲大家不妨就這樣解散吧！要悲憤就大大方方地悲憤，不必假扮成同樂會的模樣！適時天空飄起雨來，舞台上下的人紛紛找地方避雨去。

實在也夜深了，我和朋友告別離去。幾位主辦和開講的「大人」們也都於此後陸續離去，剩下環境改造協會的年輕辦事員，和圍著火堆與身聲演繹社一起敲打銅鍋鐵碗的劇場人士。更多是純粹為了聽音樂跳舞、越夜越high的夜貓族留下來。

凌晨兩點多，媒體出現了！

原因附近住家抗議噪音，警察出現，媒體聞風而至。

第二天出現在新聞畫面上的華山是：喧嘩的群眾、外國人、喝酒的人、第二天不用上班的小孩子、玩band的人，還有年輕而慌張的行政人員申辯著：「我們這活動是合法的呀！」一面向鏡頭怒吼：「你們沒有別的東西可以拍了嗎？」

媒體畫面呈現出華山最不成熟、最無厘頭、最不具思考性的一面，於是新聞標題圍繞著：藝術家可以假藝術之名任意而為嗎？督管單位為什麼沒

接近午夜飄雨的燈架上方

189

有在現場督管？活動向文建會和派出所備案，但為什麼沒有向環保局申請——像一則社會脫序事件。但是，華山真正的議題「前衛藝術何處去？歷史場域將如何經營下去？文化人為何無法參與重要文化決策內？」這些都沒有被討論到。

台北市最大的一塊跨界展演場地——華山，未來命運如何？台灣進入千禧年最重要的一個文化政策——文化創意產業，規劃上有何問題？攸關文化藝術前途的重要議題，並沒有隨華山事件浮出大眾視聽，反而喧鬧混亂得像一場令人想掩耳的鬧劇。

兩天後（17日）文建會的文化創意產業和台灣文學館的計畫，在立法院以「說明不清」為由，預算遭砍刪四億六千萬元……。立法院做到給文建會「顏色」瞧瞧，但這實在不是台灣藝文界的福音。公共討論的空間淪喪了，剩下的只有赤裸裸的權力角力而已。

一個近乎十二小時的活動，媒體只抓到半小時的失控混亂，令人深深懷疑鏡頭真的看得到真相嗎？社會大眾瞭解的真相又是什麼？我流水帳般寫下過程，盡量不加修飾，只盼望多一點人知道，那記者缺席的前八個小時中，發生了哪些事情。

媒體缺席的八小時，與電視鏡頭大相逕庭的事件畫面。

老煙囪還是新星大廈？

誰決定我們的文化地圖

就像歷史家黃仁宇在《萬曆十五年》所透漏：看來太平無事的神宗萬曆時代，史書上一句帶過，但在歷史學家眼中，內裡正醞釀發酵著無數隱微難見的變化或頹腐的契機，決定往後中華族群的命運。

我不知道將來歷史學家會如何寫台灣這一年？2004年，3月選總統、12月選立委，權力版圖上進進退退的一年，說不定將來都只是歷史上的煙花，真正的變革正在角落無聲無息地突擊成功，台灣的文化地圖，一旦拆除興建就難以塗改的城市地貌，正被偷天換日地進行中。

時光凍結在老酒廠

華山，一座位於金山北路、市民大道、八德路接忠孝東路口，三條重要幹線圈圍起來的廢酒廠區，離台北車站不過四、五個公車站牌的距離，光華商場步行五分鐘可到，

華山的老煙囪

華山酒廠老照片（中、下圖）

離北平東路的文建會辦公室和台北國際藝術村也約十分鐘步程。幅員7.2公頃、市價一坪八十萬的土地，奇蹟似地保持未開發模樣。入夜以後恍如空墟，潛沉有如深潭，默默吞吸周圍高架橋在空中的呼嘯聲及商業大樓看板的霓虹艷光，氣氛神秘、迷離、飄搖，帶點詭謬，恰似華山長年以來的定位與命運。

華山酒廠，原創於1916年，為一個日治時代民營的芳釀株式會社。台灣光復後這座「台北酒廠」順理成為台灣省公賣局所有，改名「台灣省菸酒公賣局台北第一酒廠」。民國七十六年（1987年）由於都市發展，擴大用地和污水處理的問題都不易解決，公賣局遂將酒廠遷往林口，往後十年光陰，絕大部分的廠區都閒置不用，僅有靠近忠孝東路大門的停車場，後來租予當地梅花里里長使用。

對許多台北人來說，華山看起來就是圍牆圍起來的頹敗神秘區域，只有從高架橋下金山南路轉忠孝東路時，可遠遠看見兩層樓高處豎立五字看板：「八

德停車場」。

藝術家「發現華山」

閒置十年，1997年6月，包括湯皇珍在內的行動裝置藝術家籌辦「你說我聽」中法藝術交流活動，發現位於市區的華山酒廠，空間高、腹地大、又保有台北產業和生活的記憶，非常適合成為多元跨領域的展演空間。9月向立法院遞交陳情書，不斷透過遊行、展演、連署、拜訪民意代表，向省、市各機關遞交陳情書爭取華山作為表演用地。

同年12月，「金枝演社」在華山演出《古國之神──祭特洛伊》跨界劇場，當時「閒置空間再利用」的觀念尚不普遍，金枝遭檢舉密報未取得演出許可，團長王榮裕因此至警察局拘留一夜，這件事更突顯了華山問題。最後決議，劇團照原定演出，但不得售票營利。

這種「搞藝術可以，搞營利不行」的模式，往後成為華山藝文使用上的一

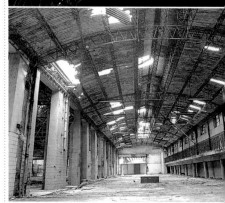

華山酒廠被閒置十年，直到藝術家「發現」它！（上、上中、下中、下圖，提供／湯皇珍）

個原則，這多少對日後華山的經營造成掣肘與限制。

　　藝術家的請願獲得台灣省文化處的積極回應，主動協調，以華山地產仍歸公賣局，管理權交省文化處的方式規劃「華山藝文特區」。1998年10月這群發現華山的跨界藝術家依法改組為具有社團法人地位的「中華民國藝術文化環境改造協會」（以下簡稱藝協），1999年1月起接手營運，自辦和接受申請藝文活動。同年12月27日，當時的台北市長候選人陳水扁先生，也在華山參加了一場「台北藝術家──搶救藝術環境總動員」活動，聲援華山成為永久性藝文特區的立場。

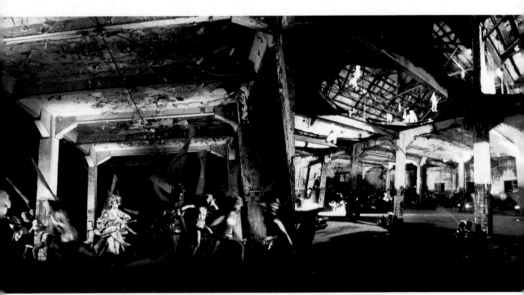

1997年金枝演社利用華山的廢墟空間上演《古國之神──祭特洛伊》
（攝影／陳少維，提供／金枝演社）

藝術家「自治」時期

1999年到2003年，正是台灣政治版圖進行重新分配、急速變遷的時期。隨著精省、政黨輪替、內閣改組不斷、文建會主委頻頻換人，原台灣省管轄的省文化處和公賣局隨精省一齊消失，華山主管單位歸化為中央，在官方尚且自顧不暇情況下，對華山採取放任的態度。

天性不愛受拘管的藝術家，這時樂得標舉「冒險天堂、創意園地」的理想，提供各種前衛、無法歸類、介於露天或戶外之間，特別是跨領域藝術的實驗天地。但在不得營利，從官方又得不到經費挹注的情況下，華山這群老建物在維修、重建上所需的龐大經費成本，一直捉襟見肘，進展也就遲緩難成。這點後來成為文建會評估「經營成效不彰」的重要指標。

五、六年時光，水泥叢林中的這方廢墟建物，外表改變得不多，內部則提供影像、裝置、音樂、劇場、另類服

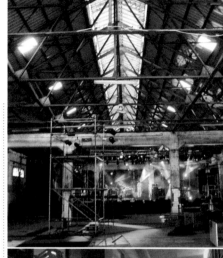

藝術家在華山內裝台、排演、工作的情況
（上、中、下圖）

hua shan artist（提供／湯皇珍）

火鼓會2003年的公開表演（中、下圖）

裝秀等活動，進行各種「無中生有」、既荒蕪又叛逆的實驗。而年輕觀眾也忍受著既無空調、隔音、軟座椅，又時而漏水還有蚊蟲叮咬的環境，前來搜尋最新、最屌的前衛藝術。

然一般民眾對華山的前衛精神，則感覺隔膜；加上建物外表陰森並不可親，和鄰近居民生活缺乏連結。五年多來華山共四千多場演出，沒有引起社會大眾太多的注意和討論，反倒是偶爾的脫軌、失控事件，成為媒體報導焦點。這也更深化群眾對華山是「不規矩人」聚眾的既定印象。

譬如2002年火舞和非洲鼓現場表演的火鼓會，因被謠傳為露天搖頭派對，某立委率領媒體媒體到場拍攝、與在場藝術家幹醮，逼得當時文化局長龍應台出面聲援華山，最後以查無證據收場。2003年11月「身聲演繹社」的劇場演出《旋》，因劇中有五分鐘演員全裸出場，被蘋果日報整版報導，引發大眾「情色或藝術」的輿論。警察局在媒體前公然責怪文化局「督導不周」，派

員親自到場「監看」兩晚，並當場錄影「存證」。

忙於追逐政策的公僕，和被視為「不乖」的藝術家，是「華山藝文特區」時期的寫照。

華山被「政治」看見與收編

2002年中，游錫堃內閣推動「新十大建設」、「挑戰2008國家發展重點計畫」項目下的文化創意產業成為文建會的政策方針，包括預計以五十七億元台幣，由北至南設置五個「創意文化園區」，位於台北的「華山藝文特區」被列為文化創意產業龍頭指標。感受到上層壓力，華山開始舉辦大量文化創意產業座談和假日藝術市集、跳蚤市場以親近民眾，但仍難以抗衡中央的巨大權能。

2003年間，文建會陸續解決公賣局與前里長的訴訟糾紛、將華山主管單位移至文建會一處，終止與環境改造協會的合約，逐步收回藝文特區轉型為「華山創意文化園區」，轉以一年一包方式發包給民間機構經營管理。經一次流標，次年由「橘園國際策展公司」標得。

2004年5月，一手擘畫下全省五大創意文化園區的陳郁秀主委無預警迅速下台，前副主委陳其南上任。7月30日，在首度有總統列席、難得各部會主管到齊的文建會大委員會上，宣布將「改造」華山成為文化創意產業的「新科學園區」，投注八十二億台幣興建包括行政辦公大樓、多功能藝文中心、藝術村和藝術家旅棧等的大樓群聚。其中最令人矚目的是以「共構」之姿，預備跨騎在華山特區的二十八層樓高的「新藝文之星」大樓。

陳其南主委聽取簡報與記者茶敘
（上、下圖，提供／湯皇珍）

消息傳開後藝術界群起譁然，認為文建會違背藝文界長期的歷史經營和社會共識，而且還倒退，重蹈「寸土寸金皆須交給辦公大樓致力發財」的惡夢。幾個月下來，藝術家群起抗議、示威、牽手、連署、義演，方興未艾。

剷平記憶，強行施政

文化藝術界好不容易得到政府的重視，可望獲得史無前例的大筆預算，為什麼反而如此憤怒不安？

因為文化、地紋，和人的性格一樣，有記憶、有性格、有情感，這些累積形塑成為特色。政府要平地起高樓，沒有問題，問題在華山這塊地方可不是一塊平地，她有記憶、有歷史、有文化！政策要無中生有，也不是不可能，只是華山作為藝術基地已經六年，早就不是一個「無」！

以經濟思維模式去操作文化：科技工業要提升產值，就砸錢投資整地，大興土木成為科技園區或工業園區；文化

產業要提升產值，比照辦理，不就也是拿幾塊土地徵收沒問題的國有土地，大搞文化創意園區？這樣的思維盲點，發生在經濟部門猶有可原，發生在文化部門，顯得不可思議。

顯得諷刺的是，主導政策轉向的陳其南，以往是民間「社區總體營造」的官方推手，力主公民文化權以及公民美學。然在這次在華山的未來規劃上，陳其南違反他所宣揚的信念，忽視華山原有的人文和土地風貌，一項即將影響首都地貌以及全國文化版圖的土地開發案，未經廣泛徵詢，由兩個月關門生產的政策草案草率決定，並突如其來地宣布，看在華山剛剛易主經營（文建會七個月以前才從草創藝術家手中「奪回」經營主導權），翹首觀望的人心中，無異於投下一枚令人失望到憤怒的爆彈。

草案一推出引起民眾議論譁然，這時文建會再特闢一個網站，洋洋灑灑回答十七點藝文界主要質疑，其實已經落入一種維護立場的辯駁。重大爭議問題的公正討論空間，讓公民美學和公民文

2003年6月27日「牽手救華山」街頭運動與行動劇（上、中、下圖提供／湯皇珍）

化權發聲的機會，已經被粗暴的政治手法給斲傷了。

地貌一旦改變無法恢復

暫且把公民文化權擺一邊，翻開陳其南主委主導的華山「新台灣藝文之星草案」，就空間來說也令人質疑：華山本身建物都只有三層樓高左右，周圍大廈約八到十樓高度，「新藝文之星」一蓋二十八層樓高，華山原來的老煙囪，難道不會變成大積木旁的一根小牙籤嗎？

陳主委信誓旦旦說採用新舊共構的做法，不破壞古蹟。所謂「共構」是將「新藝文之星」凌空跨騎於現在五連棟的基地上，另一高樓建築——多功能表演中心將凌空駕在被列為歷史建物的四連棟之上。日式建築的建築特性在於通透的橫向連結，而新式大樓建築以垂直縱斷為思維，兩種截然不同的建築語彙可以強行並置嗎？

文建會說，將延請國際建築大師以高超的「現代建築技術」加以解決，「不會破壞古蹟」。但即如文建會請來的國際知名城市規劃師、美國賓州大學設計學院院長Gary Hack先生都承認：「共構」是在非常稠密地區非不得已的建築方法。

作為工廠建築，華山酒廠的可貴，其實不在單一建築物的精緻，而在老建物群構築的完整廠區和歷史氛圍。保存古蹟，卻不保存廠區和氛圍的完整，這樣的保留恐怕有名無實。屆時，烏梅酒廠、戲塔、和煙囪三座相對「低矮」的古蹟，便像巨人腳下的小板凳。當人們漫步在「歷史建物」旁邊，抬起頭又會看到什麼樣的天空呢？

新草案中未來文化部的辦公室就在二十八樓高星星塔中，佔地

七千兩百坪，對比所謂多功能表演區只佔四千四百坪，顯出新規劃案「行政」和「藝術」的使用比例。便有人質疑文建會，如果只是要更大、更多辦公室，高樓林立的台北市哪裡不能？為何一定要選中華山？

面對洶洶質疑，陳主委答稱，草案可以修，樓高可以改，辦公室可以不搬進去。不過這一切已難逃藝術家甘正宇指出的「先行成案」、「後評估可行性」之技術犯規。翻開八十二億的預算書，僅約二十分之一屬於軟體，絕大部分都用在硬體上，其中關於舊建物修繕維護的經費更完全闕如，也無怪乎被外界譏笑為以「蓋大樓」代替「文化建設」了。

經濟考量，人文退位

1997年曾參與力爭華山酒廠成為藝文特區的藝術家湯皇珍黯然地說：當初爭取華山，是因為華山的地貌特別適合跨領域展演，新草案裡完全漠視這些特質。文建會規劃的「文化創意產業園區」，林林總總包含前衛藝術和傳統藝術，工藝作品和媒體、平面出版和數位影音、地方文化和科技藝術、純藝術和休閒運動產業、廣告設計和生活產品、流行音樂，想要把文化創意產業的項目，一次到位！

在空間機能上，從行政中心、工作場、展演、資料館藏、交流，甚至所謂青年旅館型的藝術村，通通想塞進這塊腹地裡。這麼大的空間需求，也難怪非要以高樓量體建築，擴大使用容量，以應「政策」的需要了！

華山坐落市中心區，卻意外地沉靜、蓊綠

　　湯皇珍沉痛地說：「什麼都有，就等於什麼特色都沒有。」在她眼中充滿個性的公共空間──華山，無視其地紋和歷史，為溢撐「一個都不能少」的政治宏圖，成為政策的展示櫥窗。孰可忍？孰不可忍？她忍不住站出來抗議。

　　藝術家眼中的華山所以迷人，是因為它相當完整地保留了台北產業和生活的記憶與時間紋理。在城市的嘈雜喧囂中，華山的「安靜」像塊綠洲，能紓解現代都會人焦慮和寂寞，並隱含一種未揭發的「冒險性」。只是，「安靜」和「冒險性」會是主政者喜歡的價值嗎？

文化產業化＝藝術世俗化？

「雲門舞集」林懷民曾對外說：文化產業化把已有商業化傾向的表演藝術全盤「娛樂化」，將是一大隱憂。他說：「厚重深刻的嚴肅作品是表演藝術的根底，可能驚世駭俗；創意性濃烈的實驗性作品，是表演藝術的叛客小子。這兩個塊面的市場性潛力不高，推動產業化的同時，政府必須大力保障這兩個塊面的生存空間，減低產業化作用對文化發展可能導致的傷害。」

擅長對現狀批判和顛覆，不擅娛樂眾生的前衛藝術，難道就沒有存在的必要和價值嗎？離開華山，那麼兼得露天廣場和建物之勝、兼具頹廢和前衛感的展演場要往哪裡去尋找？新的勢力進駐華山的希望是什麼？又能否活化華山的地景人文場域的特質？

在2004年這份華山新規劃裡看不到這些解答。

非但沒有解答，而且可以肯定：新星大樓一起，老煙囪勢必永遠地失色。

沉默，不應該

地貌悄悄變了、歷史建築廢了、文化地圖亂了，百姓渾然不知：生活環境和公共空間全操盤在政客之手。如果人民不能自主掌握我們的文化地圖，再頻繁的投票行為都只是「人民當家作主」的錯覺。

土地保有原紋理，人民保有生活沉積的記憶，文化和美感與日俱增累積──這才是人文沈澱的關鍵。華山的藝文定位於1998年已確

華山北側鄰市民大道，是限建區

定，卻空轉多年未進，原因除了藝術家不擅於募款修整營運外，還在於政治。政策朝令夕改，全無脈絡傳承，甚至成為掣肘。權力起起跌跌，政治來來去去，政治只是一時的，文化才是千秋大業。隨政治起舞的文化，是很難成為大器的。

華山文創園區網站：http://huashan.cca.gov.tw/
中華民國藝術文化環境改造協會：http://www.art-district.org.tw/

湯皇珍專訪

2004 年8月17日，一場「挑戰2008國家文化競爭優勢──透析與建構台灣文化創意產業之生態系統」的系列座談會上，向來冷僻的藝文政策座談會上，反常地座無虛席。當文建會主委陳其南上台陳述政府文化創意產業計畫「新台灣藝文之星」時，座中湯皇珍跳出來拉白布條抗議：「反對弊史重演，復辟高樓！」

瞬間時光彷彿倒轉到1997年，藝術家發現廢棄十年的台北酒廠，爭取作為跨領域藝術展演場地，湯皇珍就是那三十餘名藝術家中的一個。在國內「閒置空間再利用」前所未聞也無法可據的情形下，前衛藝術家甘為社會先鋒，衝撞體制，將這塊地從國營事業體系釋放出來，成為藝文專用地。湯皇珍因此自詡：「我是華山第一代」。

時隔七年，淡出華山經營團隊好幾年的湯皇珍，此刻因何重出為華山說話？而且怎一出面就以「高分貝」喊話？其實，這底下

埋藏太多與公部門和平溝通、低調協商的挫折經驗，這些經驗給湯皇珍的整體感受是受騙，她語帶憤怒地說：「我絕對不再與公部門私下協商什麼了，要說什麼就大聲對外面喊出來，再也不要被無聲無息地『搓』掉。」

和運動連結的第一版「華山藝文特區」規劃草案

受訪當天湯皇珍提著兩大袋資料而來，一袋是她詳細閱讀、逐條批判的官方草案，另一袋是她從1997年以來藝術家版的華山規劃草案。她一攤開五個版本，白白黃黃，黃的是略為褪色的紙頁。五個版本其實思維一貫，從1997、1998、2000、2002、2004年。為什麼有這麼多版本？不同版本標幟著藝術家一次一次向公部門「上疏」的「奏摺」，而從文建會最後公佈的方案看來，這些「疏摺」顯然毫無奏效。

第一版「華山規劃草案」在藝術家向民意代表爭取華山成為藝文用地的過

1997年盛夏，「發現華山」
運動時代的湯皇珍

1997年，藝術家爭取華山成為藝文特區

程中產生。湯皇珍回憶當時,她們自費印製,以一本約兩百多元工本費,印成幾十本小冊子,親自跑立法院遞送,跑到門口守衛都熟識了他們的面孔,一看見她就點頭放人進去。

在湯皇珍眼裡,華山空間挑高、連貫、少區隔,建築群形成整體動線,非常適合大型綜合性藝術,她從酵槽留下的圓形穿孔,看出陽光灑入室內形成穿透的視覺聯繫。又從帶狀氣窗,看出天光將射於斑駁牆面形成豐富影畫⋯⋯,整體空間又充滿台北都市歷史產業的記憶。她認為這樣的展場,即使拿到國際上也毫不遜色,遂主張以「不毀去記憶」、「不毀去空間」的方式,更生空間。

後來「華山藝文特區」誕生,這是國營事業史無前例地釋放閒置土地專供藝文活動使用,也是藝術家運動成功的結果。但湯皇珍沒有接收成功的果實,不愛搞行政的她,在正式營運後不參與運作,維持孑然一身的藝術家身分,七年間幾乎在華山消聲匿跡。

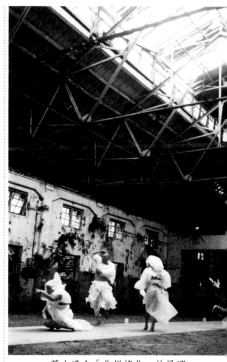

華山適合「非規格化」的展演

二版、三版陸續增加軟體規劃，和都市計畫結合

雖然湯皇珍從沒有參與華山實際經營，卻心繫華山未來發展，仍持續推動她對華山的規劃藍圖。在湯皇珍1998年的第二版草案中，空間以功能定名為「展區」（主建築群和煙囪區前、中廣場，藝術展演用）、「機能性區域」（西北紅樓區，作為備展工作庫房）和「消費性區域」（北側臨市民大道空地，作為市民日常生活空間）。除了空間規劃，還增列使用經營上的設計：包括財務來源、委員結構、委員職權、運作結構等建議模式。

其中為了有別於傳統美術館、劇院或文化中心的營運方式，專設掌管風格塑造的部門，和特別評審團作年度策展統籌，都是前所未見的想法。這份規劃草案在1999年12月「華山藝文特區」規劃史料展都展出過。

第三版「華山願景」草案，是與台大城鄉所陳育貞合作的規劃案，加入空

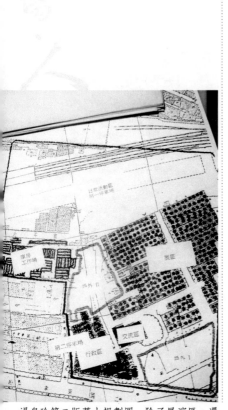

湯皇珍第二版華山規劃圖，除了展演區，還規劃藝術家工作區和提供市民日常生活的消費區。

間建築規劃專業。配合當時最新的台北都市計畫，從火車站經國際藝術村、華山、建國啤酒廠、松山菸廠，到南港設計中心，沿捷運幹線連成一條都會文化生活帶，其中華山被規劃為都會中心森林公園的一部分，屬低開發公園用地。

駁斥：經營不力，不是藝術家之過！

既然草案有了，藝術家也進駐了，是否有把草案付諸執行的計畫或步驟呢？

湯皇珍說她將華山更生工程分成三階段，第一階段整修開放勉強可使用的四連棟、果酒大樓、烏梅酒廠。屋頂幾乎全毀的五連棟、鍋爐區等屬第二階段，以通透方式先圈圍起來。第三階段則是整個園區的修葺整理。但截至2003年撤出為止，環改協會只做到第一階段而已。

針對外界質疑藝術家經營績效不彰，湯皇珍為「中華民國藝術文化環境改造協會」叫屈，她認為藝協充其量只能算是與文化公部門的「對口」單位，根本稱不上實質經營。台灣處於一連串政局震盪，社會力幾乎全傾注於政治上，公部門許多年來對華山藝文特區採取「任意放牧」的模式。據藝協前理事長蕭麗紅透露，1999年到2002年之間，文建會總共撥給華山三千四百萬經費，即使全部用於整護歷史建物，都是杯水車薪！連藝協人員薪資，都從自行申請策展企劃的經費裡撥出，沒有一個人被公部門「養」到。（2003年～2006年，文建會收回華山文創園區經營權，四年來花去10億預算，而產值為零。）

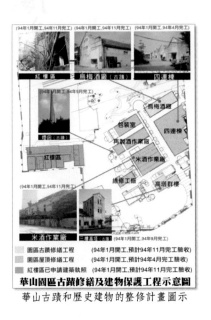

華山古蹟和歷史建物的整修計畫圖示

湯皇珍反問：政府給華山的預算是多少？給兩廳院的預算是多少？（記者查到2002年兩廳院邁向財團法人化時記者會資料，年度營運費七億。兩廳院主任表示此在世界級劇院偏低，英國皇家歌劇院約三十二億元，日本新國立劇場是二十億元，而澳洲雪梨歌劇院也有十億元。）

湯皇珍援引媒體統計，六年來華山舉辦過超過四千場包括自製和申請的展演，遠超過其他劇院，培養跨界另類的藝術團體：「匯川聚場」、「泰順街走唱團」、「水母漂集團」、「身聲演繹社」等，如果不是在華山特殊環境，可能在規格化的劇院或藝廊內育成嗎？

第四版：給我們0.01%的精神空間！

2002年春末，北京申奧成功，執政兩年的政院團隊以六年國建挑戰2008作為施政藍圖，由北至南設置五個「創意文化園區」作為「文化創意產業」的車頭，華山名列五大園區之首。一系列研討當中，文化行銷和產業化成為討論重點，純藝術的生產卻越來越邊緣化。藝術家們一方面感到文建會「關愛」華山的眼光越來越炙熱，一方面卻覺得自己越來越被排斥在所謂「文化建設」之外了。

在這種憂心下，湯皇珍寫信求見當時交建主委陳郁秀，要求「給我們0.01%的精神空間！」，7月6日面見陳主委，面陳第四版華山空間與使用規劃。這一版本除了重申華山必須定位在「國家級藝術綜合展演園區」外，對空間主張「保持老空間外觀與空間配置」和「高機能、適於混合展演需求之內部設置」，對華山管理架構則主張在政府對等負責部門成立「基金會」，統籌華山的藝術行政、異業結盟、公關行銷、技術支援、資訊平台和策展。湯皇珍回憶當時前主委陳郁秀聽得目不轉睛，仔細地一頁一頁翻閱，令她覺得充滿希望。

年底，文建會正式提出官方版華山文化創意園區規劃，除了收回華山委外經營外，內容顯然是藝術和文化產業妥協下的結果：面積最大的展區五連棟則被切割作數位藝術創作、青少年流行文化產業；戲塔成為資訊科技服務區；臨煙囪的中心廣場從戶外表演地變成臨時停車場；湯構想中準備製作的七百多坪

陳郁秀版的華山規劃圖。為了容納政策所需，華山被區劃成七、八塊。

工作庫房變成了消費文化產業區；空間意象上最缺乏特色的空地變成為戶外劇場……。

如果坪數等於精神空間，文建會似乎有給純藝術「0.01%」以上的空間，但就園區定位而言，湯皇珍認為整個靈魂已喪失。

第五版：華山「無須從零開始。」

湯皇珍因此出國一年，自我放逐。個人為華山虛擲光陰七年不說，華山在政府長期放牧政策下，原地踏步，今後離理想更遙更遠。湯說眼見鄰國虎視眈眈搶攻廿一世紀亞洲藝術市場，新加坡濱海藝術中心、香港新藝術計畫、上海蘇州河畔設計中心都一一完工，國際社會根本不會等待台灣跟上！

2004年5月底，陳主委上任，湯皇珍抱著「拼著最後一口氣」的心情為華山求生，與提案人之一的黃中宇7月1日面見陳主委並送上第五版規劃，配合文建會的構想，籲請為全省五大創意文化園區分開定位，總體合成台灣「文化戰略」部隊，並建議以專案方式籌組華山新營運機制。湯皇珍提議在可在華山舉辦2006年國際跨界展演，邀請國際劇場大師羅伯威爾森、法國陽光劇團，並讓馬修連恩與客家新歌謠結合，藉華山一砲打響台灣在國際文化上的知名度。

陳其南主委瀏覽後闔上他們的企劃案，說：你們想說的我都知道。示意他們開記者會向社會公開主張，湯等立即在第二天（7月2日）召開「從台灣在國際藝文領域的定位，為華山把脈」。

事後湯皇珍回想在主委談話中她首度聽到「共構」的名詞，但不

解其義也未繼續討論。不出一個月，文建會突如其來藉媒體公佈新藝文之星草案，其中「共構」變成了要角！

失去老空間，華山變得毫無特色

第一座二十八層樓的「新藝文之星」大樓，將「共構」於五連棟之上，第二座四、五層樓高的「多功能表演中心」共構於歷史建物四連棟上。第三座「青年旅館型」的藝術村，落於園區西南角。三大量體高樓建築，對一個歷史建物和古蹟區來說，是革命性的打擊。消息一出，群情譁然。

對湯皇珍來說，老空間是主角，主張以「更生」的方式保存原建物中心，以藝術活動活化功能已然凋萎的老建築。對文建會來說，「新生」才是主角，利用超高量體建築擴大使用空間，以容納林林總總的藝文分類和功能。湯皇珍批評文建會浪費應該保留給藝術展演的寸土寸金珍貴空間，卻將辦公室、旅館、餐廳、工作室通通搬進來。

湯皇珍第五版華山方案，附上軟體規劃及執行時間表。附帶一提，羅伯威爾森、法國陽光劇團這些知名團體，後來分別於2006、2007年受中正文化中心邀請來台演講或表演。

她比喻這份草案是「高樓水族館」式的政績展示櫥窗，各類型藝術雜陳的「會館」，彼此間既無連結紋理，整體亦毫無生態概念，什麼都要討好什麼都做不成，是平分大餅的惡質政治思維：「看不出和一個建商規劃的文化中心有何不同？」

只有政治考量，沒有文化視野

一再陳情、一再請願、一再溝通、一再失望，甚至若干她企劃的文字被斷章取義拼貼搬運到文建會的草案內容上，令她痛心疾首。2000年起執政的民主進步黨從社會運動起家，湯皇珍也經社會運動爭取到華山，她原本對新執政者帶有若干親切感。但主委三易其人，華山藝文特區的命運卻越來越險惡，湯皇珍內心的失望不言可喻，甚至說出：藝術家被欺騙了。

留學法國的湯皇珍，打心底認為文化產業應該由純藝術開始帶動，純藝術的潛力最大。但習於急功近利的台灣

2004年冬，重出江湖搶救華山的湯皇珍。

216

社會，重商主義的政治生態，不大可能等待文化的緩積厚發。湯皇珍說，一意以「政績」為導向來經營文化，令台灣文化淪為永遠的淺碟式，「文化立國」也只是一句呼喊口號而已。台灣在國際形象上，將只會是「賺錢」，而不會賺到「尊嚴」和「幸福」。

當年藝術家看中這塊廢墟，不僅在於地段精華，腹地廣大，還有相當完整地保留了台北產業和生活的記憶與時間紋理；和周圍的嘈雜對比，藝術家認為華山是紓解焦慮和寂寞的「安靜」、「幸福」，而其間隱藏的「未揭發」及「冒險性」最是迷人——然而慾望紅了眼的政客，會放過華山的安靜嗎？

湯皇珍喜歡舉一個例子，1968年法國學運因為政府官派一個電影資料館館長而開始，先是文化人走上街頭，接著學生，最後勞工階級響應。湯皇珍說，該是革命的時候了，爭的不是一個人、一個職位或一塊地，而是一種新思維：文化的自主權，不由政治操縱……。

華山後記
——從「華山」到「文化創意產業」

華山事件,簡化地說,就是從「華山酒廠」、「台北酒廠」經藝術家爭取成為「華山藝文特區」,數年之後再為文化主管機關收回主導,變身為「華山文化創意園區」的經過。

因採訪關係,我無意間旁觀「華山藝文特區」變成「華山創意文化園區」,2002至2004年這段關鍵時期。「文化創意產業」的概念起自英國,從1997到2006年,這九年間替英國締造八百二十億英鎊產值,成為該國僅次於金融的第二產業。

2002年,綠色執政台灣內閣提出「挑戰2008:國家發展重點計畫」,將文化創意產業納入重點之一。這個「文化是好生意」的提議,讓一直在中央處於弱勢的文化機關,因有望晉身為「增產報國」的一員大將而變得重要起來。

內閣人事變動頻繁,文建會主委也隨內閣總辭上上下下。2002年著手策劃「華山創

意文化園區」的陳郁秀主委，在2004年換成陳其南主委。一意推行新政的陳其南主委，在預算遭到立法院無限期擱置下，無多作為，不到兩年又隨內閣改組下台，換新主委邱坤良上台。

華山在官方強力「收復」後，委外經營，一年一標，每年得標主不同。在時間不長、方向不明、也未獲充分授權的情況下，仍保持若有似無的代管狀態。整個文化創意產業在台灣的實施成效，經主政者一再改弦易幟、民間一再期待落空，文化隨政治空轉的情況下，越來越疲軟。

2003年，鄰近的韓國在影視、音樂、手機及網路遊戲四項創意產業出口總額已首次超過鋼鐵業。中國大陸在2001年將「文化產業」納入「十五規劃綱要」（第十個五年）國家文化政策裡面，根據2004年中國文化部發表統計數字，文化產業從核心層、周邊層、相關層共創造一兆六千七百八十八億人民幣總營收。

這場後工業時代全球性的「軟性經濟」競賽是時代所趨，只會越燒越炙烈。從2007年的今天看來，台灣起步時間跟其他亞洲國家差不多，但五年時光流逝，進程已經嚴重落後了。

回首檢視，我跟眾多後知後覺者一樣，總在圖窮匕現才窺全豹。作為劇場觀眾，華山藝文特區我常經過，也訪問過其中幾位藝術家，不過，對華山，我仍算過客一名。

作為自由撰稿人，我接受文建會委託替刊物寫採訪文字。政策在中央會議上如何醞釀、如何規劃推動，我跟小老百姓同樣感覺遙遠，不如坐在藝術家身邊傾聽他們談心說夢感覺親切。雖自認負有將「民間」的聲音往上傳的任務，但換個角度看，政策往上規劃，政令往下

宣傳，我也只是這個「上通下達」系統中，邊緣又邊緣的一枚卒子而已。

　　整理舊稿，重整這段文建會強力「收復」華山，卻無有作為的紀錄，或許能作為台灣文化創意產業發展的歷程，解釋這段歷史的一面側寫。

華山重要事件列表

1916年（日大正五年）

建立，原為民營芳釀株式會社酒造廠。

1922年7月

台灣總督府出資收購該會社，改為台北酒廠，並擴充業務產品為米酒、泡盛紅酒、藥酒、洋酒、水果酒、烏梅酒、藥用酒精等。

1947年（民國三十六年）

光復後歸隨菸酒公賣局管理，並改名為「台灣省菸酒公賣局台北第一酒廠」。

1987年

酒廠正式遷至林口──工三工業區內。

1992年

立法院在33位立法委員投票同意下，曾選定「華山特區」為新立法院用址，並立即公告為「機關預定用地」，但後續因牽涉經費過於龐大而作廢。

1997年4月

梅花里里長林永豐標得八德路廣場及酒廠煙囪前廣場作為營利用停車場，5個月後，林永豐即停繳租金並與公賣局在當年底進入漫長的司法訴訟程序

1997年6月

藝術家湯皇珍等人籌辦「你說我聽」中法藝術交流，發現廢棄十年的台北酒廠，極適合成為多元藝文展演空間。遂串聯各領域之藝文界人士共同爭取這塊閒置空間。

1997年12月

金枝演社於廢廠區的米酒作業廠演出「古國之神——祭特洛伊」，遭派出所拘提，罪名為「竊佔國土」。

1998年6月

藝術家構想獲省政府文化處積極回應，主動與台灣省菸酒公賣局協商，「華山藝文特區」正式成立，為藝文界、非營利團體及個人使用的公共空間。

1999年1月

跨領域藝術家群成立「中華民國藝術文化環境改造協會」接管營運，以其中三、四棟舊倉庫及建物，自辦或接受申請展演活動。

2001年

「省文化處」因精省轉型為「文建會中部辦公室」。

2002年4月

行政院游錫堃裁示定案，文建會配合六年經建計畫，預計以57億元經費，利用公賣局舊酒廠閒置空間，由北至南設置五個「創意文化園區」，委託民間經營，透過空間改造，讓園區不只是藝術空間，也成為民眾觀光的休閒據點。

2002年5月

梅花里里長林永豐正式結束對「停車場」的管理權。

2002年6月

文建會基於「2008國發計劃」，著手將「華山藝文特區」 轉型為「華山創意文化園區」。

2003年5月

華山移交「文建會一處」正式接管。

2003年11月

文建會主導，正式將華山藝文特區提升為文化創意園區，同時徵選委託經營團隊。原經營者中華民國藝術文化環境改造協會決定不送出標單。

2003年11月15日

中華民國藝術文化環境改造協會結束營運前夕，發表創藝宣言，並聯合義演。

2004年1月

文建會委託「橘園國際策展公司」經營代管為期一年的展演活動推展。

2004年5月

文建會主委陳郁秀卸任,陳其南上任。

2004年7月30日

陳總統出席文建會在151期大委員會,宣示「文化部」即將誕生,文建會趁機提出「新台灣藝文之星」計畫簡報,預計投入82億資金進華山,將藝文事務納入國家整體發展計畫中。

2004年7月31日

各大日報藝文版皆出現這消息,各界嘩然。

2004年8月4日上午

中華民國藝術文化環改造協會邀集藝文界學者專家共商大計,包括:藝術文化環境改造協會、表演藝術聯盟、視覺藝術聯盟、專業者都市改革組織、台灣技術劇場協會、台大城鄉基金會宜蘭工作室陳育貞、竹圍工作室、齊東文史工作室、華山社區發展協會、匯川劇場、橋仔頭文史工作室等,十多個藝文團體,成立「創意華山促進聯盟」,要求文建會公開辦理華山文化再造論壇,並希望擴大民眾參與,為台灣建立文化政策「第三部門」。

2004年8月4日晚間

文建會主委陳其南與藝文界人士會面,各陳己見,陳其南再三強調本案如未經過大多數藝文界同意,不會貿然執行。

2004年8月17日

陳主委參加華山舉辦「挑戰2008國家文化競爭優勢——透析與建構台灣文化創意產業之生態系統」座談首場「政府文化創意產業

政策（新台灣藝文之星計畫）論述」，湯皇珍舉布條抗議。陳其南首度透露這只是草案，樓高不一定二十八層，若外界質疑文建會是在蓋辦公室，文建會也可以不要搬進來。

2004年8月31日

行動聯盟以行動劇方式從華山創意文化園區遊行到文建會，不得其門而入，事後文建會發表聲明並未擋駕。

2004年9月20日

文建會主委陳其南宣示新十大建設文化建築與文化創意園區，近300億經費，將邀國際建築名師為台灣打造「新文化地標」。首先敲定英國爵士建築大師諾曼‧福斯特（Norman Foster）打造華山新台灣藝文園區。

2004年10月21日

華山創意聯盟行動劇：「蚊子兵團到文建會感謝『蚊建會』」。

2004年10月24日

行動聯盟發起牽手救台灣遊行，遇颱風改至30號。

2004年11月11日

媒體報導文建會將收回華山經營權，換由官方文基會接手經營，預估經費1.9億整修華山，明年起暫停接受展演申請。

2004年11月19日

藝文界百人自發性跨界義演，在華山以「水火祭‧特洛伊」演出方式表達柔性溝通之訴求。

2004年11月20日

文建會陳其南主委透過媒體提出17點「回應」於文建會網站。

2005年

文建會委託「文化建設基金管理委員會」管理「華山文化園區」。

2006年1月

文建會主委陳其南卸任，邱坤良上任。

2006年

文建會成立華山諮詢委員會及管理小組，部分建物進行修復之短期修繕工程。

2006年12月

由民間企業統一集團主辦的「簡單生活節」在華山文化園區舉行，結合演唱會、創意市集、純淨市場等大型活動，需購票入場，兩天湧進了3萬人，估計現場創意商品銷售金額至少超過1,200萬元。

2007年1月

華山文創園區被評估為自2003～2006年「四年10億預算、零產值」，主委邱坤良拍板定案分三區塊委外經營，分別為電影實驗場的OT（營運、移轉）案、文化創意產業引入空間的ROT（租賃、營運、移轉）案，及台灣文化創意產業旗艦中心的BOT（興建、營運、移轉）案。其中OT案已由台灣電影文化協會得標。ROT、BOT部分預定於上半年底、下半年定案。

之後

關於跨界

　　跨界──Crossover──跨界東方和西方、跨界傳統和現代、性別跨界、文化跨界、城市跨界……，跨界一詞今天如此氾濫可見於各種敘述當中，可是當跨界初登陸於台灣劇場的時候，跨界指的是兩個或兩個以上不同藝術領域的共同合作。跨界一詞之新鮮，甚至公部門找不到可對應的藝文品項，直至2001年國藝會在增添「跨領域藝術」補助類別，正式為跨界劇場立下「名份」。

　　劇場是一門即時（simultaneous）、共時（synchronic）的綜合性（synthetic）藝術，本即包含美術、音樂、舞蹈、文學等等元素，但各藝術元素以融合為目的，由導演統籌成為一體。「跨界」和「融合」不同，在於「融合」指兩者結合到一起，並不強調原來雙方的個性，互相讓步。跨界則走得更遠而大膽，重點在於那個「跨」的過程，顛覆傳統界限，甚至創造出一種新的樣式和流派。

　　當我2003到2004年之間為幾本文化雜誌專訪劇場藝術家的時候，原本對這個新興的、定義和創作方式尚有模糊地帶的形式，異常小心，保持距離，不願貿然附

會，然而當我回頭整理這些年的採訪文字時，我發現不知不覺中我採訪了幾個心靈自由無疆的表演藝術創作者，他們都很自然而然走到跨界的領域。我也採訪不同專門領域的劇場工作者，他們都視自己的專業為創作，是自己創意和個性的主人，而非只是旁襯的枝葉。

在面對他們時，除了介紹他們在藝術領域上的成績，我也看到一個又一個生命故事──當然這對我當初預定的讀者，一般受眾而言，也是較為有趣的角度──我筆下劇場人，有他們的抉擇、他們的信念，和各自依信念而活的生命風景，藝術和生活在他們的生命中彼此跨界。而我觀察劇場，也觀察人，一面感同身受一面保持客觀，遊走於創作和觀察的角色，似乎也以我自己的方式不時地「跨界」。

那幾年我對同樣三十出頭，技術和想法臻於成熟，成為劇場中堅的劇場藝術家感到特別有興趣，想了解他們正在做什麼？想什麼？揭櫫什麼樣的藝術方向，暗示著什麼樣的時代訊息？

由於服務於文建會的邊緣單位，不知不覺也接觸到那幾年中央的文化政策主打──文化創意產業──讓文化官員為之振奮的是藝術文化也能賺錢的概念，讓人看到文化終於有機會擺脫弱勢部門（不管如何辯解，台灣徹骨是個經濟掛帥的國家）。可以說我在「不小心」的情況下，從旁看到文建會如何從藝術家手上「收復」一塊精華地段的自治腹地──華山藝文特區，成為政策展覽示範的「華山文化創意園區」。這裡沒有官方說法，只是忠誠紀錄其中遊走於邊緣的藝術家和他們普遍被忽視的聲音。華山雖然被收歸國管，但曾經沸沸揚揚的政策卻隨著政局人事的頻繁波動而延宕著，延宕至起步較晚的韓國和大陸在文化創產業上都已迎頭趕上台灣。

　　套句徐志摩的詩句，我總以為採訪是「在這交會時互放的光亮」，親眼一窺藝術家煥發希望和毅力的神采，為文分享，便是有緣，沒有更大的抱負和企圖。當【作家身影】和【大師身影】系列紀錄片的製作人前輩蔡登山建議我集結幾年來的文字時，我原感誠惶誠恐，所謂歷史千古事，我為文時著眼當下，不曾懷抱什麼千古之志！況前輩對三〇年代歷史的浸淫和深入，「跨界」於古今兩時空而自裕的功力更是我自嘆弗如，焉能看齊？但蔡先生以他治史的獨到角度，認為歷史無分大小事，記憶不容轉眼逝，今日點滴紀錄都是來日的史料。有他鼓勵我這才鼓起勇氣，整理所錄。感謝蔡登山先生。

《跨界劇場·人》感謝圖片提供者

舞蹈空間

聲動劇場

光助大房

河床劇團

蔣文慈工作室

宇宙開發實業社

金枝演社

劇場身心工作坊

刺身舞團

世紀當代舞團

匯川創作群

古名伸舞團

柳春春劇社

靜力劇場

飛人集社

瘋狂劇場

前進下一波劇團

湯皇珍

陳建騏

黎仕祺

靳萍萍

世紀映像叢書

世紀映像叢書

國家圖書館出版品預行編目

跨界劇場‧人 / 林乃文著. -- 一版. -- 臺北
　市 ： 秀威資訊科技, 2007.08
　　面 ； 公分. --（美學藝術 ；PH0009）

ISBN 978-986-6732-03-4（平裝）

1. 劇場藝術　　2. 表演藝術　　3. 演員

981　　　　　　　　　　　　96015994

 美學藝術　PH0009

跨界劇場‧人

作　　者 / 林乃文
主　　編 / 蔡登山
發 行 人 / 宋政坤
執行編輯 / 黃姣潔
圖文排版 / 莊芯媚
封面設計 / 莊芯媚
數位轉譯 / 徐真玉、沈裕閔
圖書銷售 / 林怡君
法律顧問 / 毛國樑　律師
出版印製 / 秀威資訊科技股份有限公司
　　　　　台北市內湖區瑞光路583巷25號1樓
　　　　　電話：02-2657-9211　傳真：02-2657-9106
　　　　　E-mail：service@showwe.com.tw
經 銷 商 / 紅螞蟻圖書有限公司
　　　　　台北市內湖區舊宗路一段121巷28、32號4樓
　　　　　電話：02-2795-3656　傳真：02-2795-4100
　　　　　http://www.e-redant.com

2007 年 8 月　BOD 一版
定價：420元

讀 者 回 函 卡

感謝您購買本書，為提升服務品質，煩請填寫以下問卷，收到您的寶貴意見後，我們會仔細收藏記錄並回贈紀念品，謝謝！

1.您購買的書名：＿＿＿＿＿＿＿＿＿＿＿＿＿＿＿＿＿＿＿＿

2.您從何得知本書的消息？

　□網路書店　□部落格　□資料庫搜尋　□書訊　□電子報　□書店
　□平面媒體　□ 朋友推薦　□網站推薦　□其他＿＿＿＿＿＿

3.您對本書的評價：(請填代號　1.非常滿意 2.滿意 3.尚可 4.再改進)

　封面設計＿＿＿　版面編排＿＿＿　內容＿＿＿　文/譯筆＿＿＿　價格＿＿＿

4.讀完書後您覺得：

　□很有收獲　□有收獲　□收獲不多　□沒收獲

5.您會推薦本書給朋友嗎？

　□會　□不會，為什麼？＿＿＿＿＿＿＿＿＿＿＿＿＿＿＿＿＿＿

6.其他寶貴的意見：＿＿＿＿＿＿＿＿＿＿＿＿＿＿＿＿＿＿＿＿

＿＿＿＿＿＿＿＿＿＿＿＿＿＿＿＿＿＿＿＿＿＿＿＿＿＿＿＿＿＿

＿＿＿＿＿＿＿＿＿＿＿＿＿＿＿＿＿＿＿＿＿＿＿＿＿＿＿＿＿＿

＿＿＿＿＿＿＿＿＿＿＿＿＿＿＿＿＿＿＿＿＿＿＿＿＿＿＿＿＿＿

讀者基本資料

姓名：＿＿＿＿＿＿＿＿＿＿＿　年齡：＿＿＿＿　性別：□女 □男

聯絡電話：＿＿＿＿＿＿＿＿＿　E-mail：＿＿＿＿＿＿＿＿＿＿＿

地址：＿＿＿＿＿＿＿＿＿＿＿＿＿＿＿＿＿＿＿＿＿＿＿＿＿＿

學歷：□高中(含)以下　　□高中　　□專科學校　　□大學
　　　□研究所(含)以上 □其他＿＿＿＿＿＿＿＿

職業：□製造業 □金融業 □資訊業 □軍警 □傳播業 □自由業
　　　□服務業 □公務員 □教職　　□學生 □其他＿＿＿＿＿＿

--

(請沿線對摺寄回,謝謝!)